Teresa Teng - Legacy of a Musical Life

鄧麗君 漫步人生路

朱耀偉　馮應謙　夏妙然　合著

鄧麗君
Teresa Teng

1953 年 1 月 29 日出生在台灣雲林縣。十四歲在台灣出道，隨後在東南亞和香港擴展了她的事業，各地巡迴演唱並發行多張唱片。1974年在日本出道，以她的第二張單曲〈空港〉獲得了新人獎。此後，她獨特的歌聲迷倒了人們，其中包括〈償還〉、〈愛人〉和〈任時光匆匆流去〉（中文曲名：〈我只在乎你〉）等歌曲。她在日本獲得了許多獎項和肯定，包括連續三年榮獲全日本有線放送大獎和日本有線大賞，成為日本最受歡迎的歌手之一，她在七十和八十年代取得了巨大的成功。1995 年 5 月 8 日在她的休養地泰國清邁去世，並長眠於台灣金寶山筠園。

推薦序

〈漫步人生路〉，是〈漫漫前路〉的第三部曲，徐小鳳的〈漫漫前路〉之後，林子祥說十分喜歡這首歌，交了個旋律給我，希望寫類似的題材，於是我寫了〈莫再悲〉。然後，唱片公司又交來一個旋律，說給一位成熟女歌手唱的，希望走〈漫漫前路〉這首詞的風格，於是我寫了〈漫步人生路〉，沒想到是由鄧麗君唱的。

很多年後，我教寫詞班時，才發現，這首情歌格局的詞，全篇竟沒有一個「情」字和一個「愛」字。三首歌都改編自日本流行曲旋律，〈漫步人生路〉及〈莫再悲〉都是中島美雪的歌曲，〈漫步人生路〉歌詞內容承接〈莫再悲〉帶出積極面對、不屈不撓及牢不可破的愛情觀。

〈漫步人生路〉之所以耐聽，因為每次聽都有新的體驗，就像歌詞一樣，越過一峰，另一峰卻又見，希望永遠在前面。人生路，一步一足印，我們要體會到生活給我們的驚喜，因為快樂就在我們腳邊。

知道夏妙然一直很喜歡鄧麗君的歌曲，這次她與朱耀偉教授及馮應謙教授合作——從一個學術論壇研究到成為這本書，當中要做的研究和資料蒐集過程甚不容易，朱教授從歌曲歌詞製作部分探究、馮教授分析鄧麗君形象的獨特、而夏妙然以她第一身接觸鄧麗君本人、鄧麗君家人和合作夥伴細談她的故事，十分全面。

我十分支持他們《鄧麗君：漫步人生路》這本書，很貼切表達她的人生路，見證鄧麗君不同的人生里程，同時亦可以傳承給現在的年輕人及歌迷！

〈漫步人生路〉填詞人

作者序一

早前撰寫本書期間翻看鄧麗君主演的電影《歌迷小姐》，1971年3月此戲在香港上映時我還未滿六歲，但我仍隱約記得那時候曾在麗華戲院看過（年代久遠模糊記憶未必準確），相隔超過半個世紀後重看難免有滄海桑田之歎。從開場時在香港街頭高唱「有一天我站在大會堂，十大歌星我名上榜」（〈我的名字叫叮噹〉），到戲末在台上跳唱「我像隻百靈鳥，飛舞在山頂樹梢」（〈我在雲裡飄〉），雖然遺憾的是未能「快快樂樂唱到老」，百靈鳥早已由大會堂飛越全球華人文化圈。戲中香港景物面目全非，但鄧麗君的歌聲笑靨已變作永恆。

那個年代台灣流行曲在香港十分流行，我童年的音樂記憶總會混雜青山、姚蘇蓉等歌手的作品，又因當年家人愛看台灣文藝片而常有機會入場看戲，如〈千言萬語〉等電影歌曲亦植入了兒時回憶，但當中只有鄧麗君的天籟之聲忘記不了。後來〈啼笑姻緣〉、〈鬼馬雙星〉改寫了香港粵語流行曲歷史，我亦開始專注於許冠傑、羅文、甄妮等巨星，期間卻總還會間中聽到鄧麗君與別不同的聲音，如〈情人的關懷〉、〈再見！我的愛人〉、〈月亮代表我的心〉等，首首都是經典。1980年12月，鄧麗君推出第一張粵語專輯，粵語歌迷喜出望外，〈忘記他〉真的叫人「怎麼忘記得起」。可惜她一生只出版了《勢不兩立》和《漫步人生路》兩張粵語專輯，但已足夠令人永遠懷念。1993年3月亞洲電視的《今夜真情賀台慶》，據說是她生前最後一次在香港公開演唱，從〈難忘的初戀情人〉唱到〈我只在乎你〉，如今再聽都

令人不得不說,直到海枯石爛也心甘情願感染她的氣息。

萬分感謝夏妙然博士精心構思,讓我有機會與她和馮應謙教授合撰此書,過程中能夠重溫段段如歌歲月,更可以通過曾與鄧麗君共事的音樂人、傳媒人、歌迷等重新認識這個風格時尚的超級偶像。

常言道「有華人的地方,就有鄧麗君的歌聲」,在她離開我們三十週年之前,有機會在此紀念第一位真正跨越亞洲以至全球華人社群的一代巨星,實在深感榮幸。多年來有此天籟之聲陪著無數樂迷漫步人生路,讓我們真的可以「毋用計較快欣賞身邊美麗每一天,還願確信美景良辰在腳邊。」

是為序。

朱耀偉

2024 年 5 月 1 日

作者序二

《鄧麗君：漫步人生路》是一本旨在深入探討和紀念鄧麗君的著作，凝聚了三位作者對這位極具影響力且備受喜愛的歌手的深厚情感與獨到見解。我很榮幸能與朱耀偉教授和夏妙然博士共同完成這部作品。在本書中，我撰寫了關於鄧麗君時尚影響力的章節，分析了她在八十年代和九十年代的時尚風格，以及她對那個時代的深遠影響。

鄧麗君不僅在音樂上有著無與倫比的成就，她的時尚品味同樣深刻地影響了那個時代，尤其是引領了當時的流行趨勢，特別是女性時尚。她的著裝風格和優雅形象，成為無數人心目中的時尚偶像，她的形象與個人魅力同樣是當時社會矚目的焦點，無論是她常穿的旗袍、迷你裙，還是各類舞台服裝，都展示了她獨特的時尚態度和審美品味，這些都在時尚界留下了不可磨滅的印記。

此外，我還撰寫了關於鄧麗君歌迷會的章節，探討了歌迷會的形成、發展及其社會影響。作為一名鄧麗君的忠實歌迷，我在 2000 年代初期加入了她的歌迷會，並積極參與了各種活動，包括歌迷聚會、鄧麗君歌曲演唱比賽，以及參觀她在赤柱的故居。起初，我是以研究者的身份加入歌迷會，目的是採訪歌迷並觀察他們的互動。但隨著時間的推移，我被歌迷會的凝聚力和鄧麗君的魅力深深吸引，結識了許多好朋友，並真正成為一名忠實歌迷，和其他歌迷一樣深深熱愛鄧麗君。通過參與這些活動，我感受到了歌迷會成員之間的深厚友誼和強烈的

凝聚力，這不僅加深了我對鄧麗君的熱愛，也使我對她的影響有了更深的理解。

我要感謝我的兩位合著者，他們是我在學術和媒體界認識的好朋友，我非常珍惜與他們的友誼。這本書的完成不僅是我們對鄧麗君的敬意，也是我們共同熱愛音樂和對藝術的追求的體現。在這個充滿挑戰和變遷的時代，鄧麗君的音樂和精神意義更加彰顯出她永恆的價值，她的音樂將繼續啟發世代的人們。

最後，我希望每一位讀者都能像我一樣，愛鄧麗君並將她的回憶永存於心。願她的歌聲永遠在我們的心中迴盪。

馮應謙

2024 年 6 月 3 日

作者序三

從小我就喜愛鄧麗君的歌曲,我把她的歌集買回家從頭到尾唱一次、跟隨她學懂普通話,也因為她學習唱歌,同她的緣分也從此開始。這本書我形容鄧麗君是「當代文化大使」,意思是她是一個成功文化中介人,將不同地方的文化交流於歌曲旋律中,因此我們更加了解中文流行歌曲和認識更多日本好歌。我有幸在電台「中文歌集」節目中,曾經因為杜 sir(杜惠東)邀請她來做嘉賓,可以同她好好傾談。記得那天從她走入我們的錄音室開始已經感覺她十分大方、充滿笑容及很有禮貌。就好像在電視裡面見到的一樣,令與她一起的人感覺很舒服,她那美妙溫柔自然的聲線,如今仍念念不忘。

鄭國江老師所填的〈漫步人生路〉是他為徐小鳳〈漫漫前路〉的第三集,同第二集寫給林子祥的〈莫再悲〉都是充滿正確的人生觀:儘管人生不如意,但仍要努力靠自己成就將來,有教化作用、傳達正面的思想及積極意念,透過潛移默化影響聽眾。而〈漫步人生路〉是延續的意念,老師曾表示這首歌詞是他一生堪稱最滿意的代表作。

我在 2024 年的 5 月 8 日去了台灣的筠園拜祭鄧小姐,在現場響起鄧小姐的歌曲,不同國籍的歌迷都對她致敬,為她送來花束,我站在那裡深深感動了,她離開我們一段很長的日子,但她仍然好像時刻在我身邊。

感恩直至現在我們能仍在鄧麗君姐姐的歌曲裡找到自己的路向，她的歌就像引領我們向前走。她的歌對全球華人有莫大的貢獻，她是當代文化大使。

這本書的最初概念源自一個學術論壇，我和朱耀偉教授及馮應謙教授的「香港製造」系列。我們以鄧麗君為主題在網上分享對她的不同感受。到今天我們能夠將這些內容結集出版，亦以這樣的內容第一次在香港面世，再次多謝與我合作的兩位教授、在書中接受訪問的嘉賓，財團法人鄧麗君文教基金會及香港鄧麗君歌迷會。感謝鄭國江老師為我們的書撰題書名。

鄭老師歌詞中「風中賞雪霧裡賞花」描述對一位女性來講很美麗的人生路程，風裡的路上看到雪，霧裡的路上看到花，原意是冒著風去賞雪，明知看不清仍去欣賞花的另一種美態，是希望人能在任何情況下，仍保持追求和享受生活美的一面，隱喻人生可以在很多方面找到自己所欣賞的事物，是很積極的人生看法。

從這本書讓我們一同漫步鄧麗君的人生路！

夏妙然

2024 年 5 月 8 日

目錄

16　**Chapter I:**

時空流轉・天籟長存：鄧麗君的永恆歌聲　　朱耀偉

1. 任時光匆匆流去……／ 2. 從台開始：我張開一雙翅膀／ 3. 香港因緣：小城故事真不錯／ 4.「亞際」巨星：歌聲飄飄處處聞／ 5. 眾聲對唱：你問我愛你有多深／ 6. 跨界聲影：夢見的就是你

70　**Chapter II:**

女性時尚風：文化與社會衝擊　　馮應謙

1. 衝破固有的時尚規範／ 2. 長衫和旗袍／ 3. 短裙／ 4. 泳裝／ 5. 吊帶／ 6. 碎花裙／ 7. 西方時裝—Trad Style, Mix and Match／ 8. 頭飾

92　**Chapter III:**

鄧麗君歌迷會和偶像文化　　馮應謙

1. 歌迷會和歌迷們的心理／ 2. 歌迷會的性質與功能／ 3. 昔日光輝歲月／ 4. 近期活動／ 5. 鄧麗君的大中華歌迷／ 6. 歌迷的話

118　**Chapter IV:**

我只在乎你——嘉賓好友對談　　夏妙然

120　鄧麗君：當代文化大使　　　　　　夏妙然

124　文化交流與共融　　　　　　鄧長富

131　漫步人生路　　　　　　　　鄭國江

134　與鄧麗君的首次錄音　　　　關維麟

140　鄧麗君唱片監製　　　　　　鄧錫泉

146　從〈淡淡幽情〉說起　　　　謝宏中

151　與鄧麗君合作的寶貴經驗　　歐丁玉

156　鄧麗君的歌聲如畫　　　　　倫永亮

158　鄧麗君歌聲無處不在　　　　又一山人

160　夥伴回憶　鄧麗君十分親切　左永然

162　溫柔親切的鄧麗君　　　　　車淑梅

166　七十年代的娃娃歌后　　　　張文新

170　白色的手套　　　　　　　　倪秉郎

173　香港鄧麗君歌迷會　　　　　張艷玲

178　水銀燈外的鄧麗君　　　　　歐麗明

185　結語　鄧麗君是我們的光榮　夏妙然

188　附錄：參考書目

203　特別鳴謝

Chapter I:

時空流轉‧天籟長存：

鄧麗君的永恆歌聲

—— 朱耀偉

任時光匆匆流去……

1995 年 5 月 8 日，鄧麗君離開了我們，其後近三十年來她動人的歌聲在匆匆流去的時光中卻恍如永恆。

著名美國娛樂雜誌《告示牌》（*Billboard*）在鄧麗君過世不久便有專文哀悼，文中更有此說：「在不斷急劇轉變的音樂文化中，中國偶像鄧麗君的去世，催生了一種橫跨整個亞洲的共同失落感。」[1] 從這篇報道可見，鄧麗君在世界流行樂壇有重要地位，在亞洲更是首屈一指的傳奇歌手，就如她的日本經紀人所言：「她早已超越了台灣的美空雲雀美譽，她是亞洲的鄧麗君，是全世界的鄧麗君！」[2]

鄧麗君從台灣起步，踏出亞洲走遍全球，有報道說「據有記錄可查的統計顯示，鄧麗君的唱片總銷量已超過四千八百萬張（根據 IFPI 統計，未包括中國大陸銷售資料）」，若將其他包括「那些數不盡且無法正確估算的盜版專輯亦列入」，鄧麗君可能是全世界「真正」最暢銷歌手。[3]

八十年代，鄧麗君歌唱事業巔峰之時，正值流行音樂載體從黑膠轉變到雷射唱片，日本和香港地區正正是最早能在市面上買到雷射唱片機的地方，「直至 1986 年中，本地推出雷射唱片的情況，當中以寶麗金的項目最多，達三十六款，包括雜錦碟及歌星個人金曲精選，又以鄧麗君的唱片項目最豐，達七款。」[4] 從歌曲質量、專輯銷量到音樂

載體的範式轉移，鄧麗君在華語流行音樂發展史上都可說佔至為重要的地位。

這些年來，紀念這位「永遠情人」的活動，從「筠園」到世界各地從未停止，雖然生前從未踏足內地，她的歌聲早已響遍神州，雖被視為「靡靡之音」，民間卻曾有「白天聽老鄧（鄧小平），晚上聽小鄧（鄧麗君）」之說。鄧麗君對主流和非主流音樂都有深遠影響，她去世不久便有王菲專輯《菲靡靡之音》翻唱其十三首金曲懷念故人，而由唐朝樂隊、黑豹、1989、輪迴以及鄭鈞、臧天朔等一眾內地搖滾樂隊和歌手於 1995 年 7 月 1 日發表，改編翻唱鄧麗君經典名曲的專輯《告別的搖滾》也是明例。誠如香港粵語流行曲教父黃霑所言，鄧麗君甜美的嗓子可說百年難得一遇，[5] 難得的是她同時別具語言天分，多種語言的流行曲唱得同樣動聽，再加上突出的外表和時裝品味，歌曲風格宜古宜今，難怪有華人的地方便可聽到其曼妙歌聲。

瓊斯（Andrew F. Jones）在其《迴路型聆聽：全球六十年代的中國流行音樂》（*Circuit listening : Chinese Popular Music in the Global 1960s*）指出，現代流行音樂聆聽是由媒體傳播，語言、意識形態及經濟路徑組成的「迴路」，接通香港、台灣及海外華人社區的商業及文化，從東南亞引申至西方和日本的是「開放型迴路」，大陸當時未開放市場的則是「封閉型迴路」，「迴路型聆聽」可讓人聽到不同地區的不同媒介之間的文化態勢。[6]

從這個角度看，作為全世界至為人愛的華語歌手，鄧麗君在七、八十年代接通了這兩個迴路，晉身成為二十世紀後期中國媒體文化的不朽偶像。本章聚焦於鄧麗君的流行歌曲，探論她怎樣成為文化評論家眼中第一位真正跨亞洲超級流行巨星（「the first trans-Asian pop star」），其人其聲如何令散聚全球各地的華人同情共感。

從台開始：我張開一雙翅膀

從「神童歌女」到「永恆情人」，鄧麗君的成長過程及歌唱事業早已成為佳話，在這裡只簡略引介她早期的發展，以說明天分和努力都是她成功所不可或缺的要素。

鄧麗君唸蘆州國民小學時已在唱歌、演講及舞蹈各方面出盡風頭，廣受老師同學讚賞。然而，「說鄧麗君是天才型歌手並不公平，她的努力其實很少人看見」，她自小就未天亮便起牀由爸爸騎腳踏車載到淡水河邊去吊嗓子。[7] 眾所周知，1964 年她年僅十一歲，首次參加台灣中華電台「黃梅調」歌唱比賽，就以一曲〈訪英台〉榮獲冠軍，後來她開始正式登台唱歌時還未夠十三歲。

歌后不是一陣子便能煉成的，據報她十五歲第一次獲邀在台灣最具影響力和最受歡迎的電視歌唱節目「群星會」表演時，因太緊張唱錯了歌詞。從最初以「巧克力姐妹」身份到獨自演出，鄧麗君得到了很多磨練的機會，電視也令她的知名度有所提高。假如天才異數也如「一

萬小時法則」所說必須練習一萬小時才能登峰造極，[8] 她很快便達到了這項要求。翻看當年報道，鄧麗君不論歌藝和多變風格已被肯定：「歌喉宛轉，笑靨如花。她會唱的歌很多，柔情的、輕鬆的、熱門的，幾乎都難不倒她，不過，她最拿手的還是『黃梅調』。」[9]

十四歲的鄧麗君休學加盟宇宙唱片（前身為萬國唱片），1967 年 9 月便灌錄第一張唱片「鄧麗君之歌」第一集《鳳陽花鼓》（發行後僅僅一個月便有第二版），唱片封套以「電視紅歌星」作宣傳。[10] 那時她最擅長的小調民歌廣受歡迎，同年 11 月便推出第二集《心疼的小寶寶》，除翻唱經典名曲外亦開始唱出自己的新歌（包括東西洋歌曲的中文版，如改編自日曲〈こんにちは人生〉（你好人生）的〈悲歡人生〉和改編自 *You Are My Sunshine* 的〈你是我的陽光〉），封套上亦正名為「天才歌星」，同年 12 月再推出第三集《嘿嘿阿哥哥》，轉眼奠定了鄧麗君在流行樂壇的地位。1968 年 2 月，第四集《比翼鳥》面世，其後更推出了閩南歌〈丟丟銅〉。

中國電視公司（中視）於 1969 年 10 月正式開播，立刻推出台灣電視史上第一部連續劇《晶晶》，鄧麗君有機會主唱劇集的同名主題曲（〈古月〉，曲：左宏元；詞：文奎）：「晶晶，晶晶，孤零零，像天邊的一顆寒星，為了尋找母親，人海茫茫，獨自飄零。」這首歌令她聲名日盛，從當時各唱片公司爭相把它灌製唱片應市便可見一斑：「為了版權糾紛，有幾家唱片公司已互相涉訟，並且和作曲人之間也互有牽扯。鄧麗君也已聘請律師依法保障其本人權益，希望歌唱界同

人予以道義支援。」[11] 這首歌亦收入 1969 年 12 月再版的「鄧麗君之歌」第四集。第四集還有日英混雜的 *Come On-A My House* 和中英混雜的〈可愛的 Baby〉，已盡顯鄧麗君的語言天分。

「鄧麗君之歌」第五集再有意大利語的〈手提箱女郎〉，有幾句西班牙語的〈盼望〉（原曲 *Quién será*）和改編自日本童謠〈恋ってどんなもの〉（戀愛是什麼）中日混雜的〈媽媽什麼叫做戀愛〉。簡言之，從《鳳陽花鼓》到 1971 年 4 月的《何必留下回憶／何處是我歸程》，鄧麗君與宇宙唱片合作共發行了二十集「鄧麗君之歌」，另還有 1970 年 12 月發行的一張名為《勸世歌》的唱片。

1969 年，鄧麗君的跨媒體演藝事業再開新篇，宇宙唱片公司慶祝鄧麗君唱片銷量突出，出資拍攝歌舞片《謝謝總經理》由她領銜主演，亦成為她第一部電影，同名主題曲收入「鄧麗君之歌」第十四集。因為宣傳而隨片到台灣各地獻藝，令她更廣受歡迎。

時機當然也很重要，鄧麗君很快便有機會跨出台灣，展開其亞洲之旅。1968 年，香港和興白花油公司董事長顏玉瑩組織賑災活動，鄧麗君參與義賣，被冠上「白花油慈善小姐」頭銜，其後和興白花油藥廠在工業展覽會舉行義賣捐贈員警廣播電台「雪中送炭」節目，轉發給需要救助的貧苦民眾，餘興節目由鄧麗君主持。

鄧麗君積極參與慈善活動，並在海外登台，年底獲中廣推薦到新加

坡參加「一九六九年群星之夜」慈善義演，開展了與新加坡的緣分。[12]
同年 12 月，她赴港參加工展會，為《華僑日報》發起的助學救貧運
動義賣白花油，籌得善款五千一百港元，隔月當選「白花油慈善皇
后」。這是相關活動舉辦以來年齡最小的「皇后」，充分說明了鄧麗君
在香港的受歡迎程度，也從此和香港結下不解之緣。[13]

1971 年，她再往香港參加香港保良局為籌設保良中學而舉辦的慈善
晚會。鄧麗君 1971 年 3 月開始在東南亞演唱近年半，1972 年 8 月才
回到台灣，可見她在不同地區都很受歡迎。回台後她還親筆澄清有關
她暴斃及打胎等謠言：「媽媽卻安慰我：『一咒十年旺』，我心想：
『管他的，反正我又沒做錯事』，何必怕呢？」[14] 委實不用怕，而且
其後不只十年旺。

1972 年 11 月，她率領「麗君綜合藝術劇團」作為期約五十天的環島
公演，其後又赴新加坡參加博覽會慈善義演，再轉往東南亞各地作三
個月演唱。1973 年 1 月底，她開始在香港歌劇院、金寶及漢宮夜總
會等三處跑場演唱，並「得意香江，短期內不會返台」：「在香港唱
出了名，字正腔圓，別有韻味，博得老廣歌迷們的讚賞」。[15] 其後她
主要在香港和新加坡兩個城市，又曾往越南、印尼和馬來西亞演唱，
其間累積了大量歌迷，為她日後的亞洲演藝事業打好堅實的基礎。

1974 年 1 月，鄧麗君應聘於日本寶麗多唱片公司，整年在日本各地
夜總會演唱、灌唱片、上電視，正式揭開日本演藝事業的新一頁，有

如〈原鄉人〉（曲：湯尼；詞：莊奴）所言：「我張開一雙翅膀，背馱著一個希望，飛過那陌生的城池，去到我嚮往的地方。」在日本的成功無疑令鄧麗君國際聲譽更隆，但她與香港的因緣也是其建立亞際網絡的重要因素。以下且先瞄準她在港經歷，以及簡論在港灌錄的具代表性專輯。[16]

香港因緣：小城故事真不錯

六十年代後期，瓊瑤小說甚受香港人喜愛，不但開始帶動台灣電影在香港的潮流，也令台灣時代曲風靡香港歌迷，如青山、鮑立及姚蘇蓉等在香港大受歡迎，娛樂商人不斷組織主辦台灣歌舞團訪港獻藝。當時香港流行樂壇以英語及「國語」歌為主，鄧麗君來港可說適逢其會。

1969 年 12 月，鄧麗君應白花油邀請訪港義演，自此香港與她結下不解之緣，甚至可說成為她的第二故鄉。1970 年 8 月，鄧麗君隨「凱聲綜合藝術團」到香港參加港九街坊研究委員會籌募福利經費演出，在皇都戲院獻唱，當時出席的歌手有吳靜嫻、方晴、林仁田、楊蜜蜜等。她第一次亮相無線電視的綜合節目《歡樂今宵》後，掀起了「鄧麗君旋風」，「香江的掌聲似乎比小小的台灣更能意味著她禁得起市場的考驗」，而她日後的發展亦證明香港能夠讓她登上更大的國際舞台。[17] 同年 11 月，「東方歌舞團」在九龍的「香港歌劇院」演出，負責剪綵的就有電影紅星薛家燕和被譽為「凱聲之寶」的鄧麗君等。[18]

與鄧麗君合作無間的知名曲詞家古月曾形容她的聲音帶著「七分甜、三分淚」的特質，[19] 再加上語言天分極高又勤奮好學，鄧麗君精通多種語言和方言，除普通話、閩南話、日語、英文外，也說得一口流利的粵語，因此更易風靡香港歌迷。可能她自己也沒有想到，她初到香港便得到歌迷熱烈歡迎，演藝事業轉眼便在香港另開新篇，據她回台後《聯合報》的報道，她在港的義演反應奇佳，演出之後她成了大忙人，不但在皇都戲院及海天酒樓夜總會等地演唱了一個半月，與香港電視公司簽了三個月演唱合約合同，又替麗的映聲主持電視節目「歌迷小姐」，期間還為香港百代唱片及美亞唱片兩家公司灌錄兩張唱片。[20]

1970 年 10 月，鄧麗君拍攝個人第二部電影《歌迷小姐》，幾乎可說是她的個人傳記。原名《歌聲飄飄處處聞》的《歌迷小姐》1971 年3 月在香港上映，是現存唯一一部鄧麗君主演的影片（《謝謝總經理》膠片不幸丟失，此作亦成為鄧麗君早年影像的珍貴資料）。當年香港全年只有一部，翌年更沒有粵語片上映，可見「國語」片完全主導市場。戲中主角少女丁鐺擁有天賦和理想，經歷波折後圓夢踏足歌壇，儼如鄧麗君本人的故事，難怪 1980 年在香港等地重映時直接改名《鄧麗君成名史》（片頭還插入當時十分流行的〈在水一方〉）——電影重映時鄧麗君的確已經成名，晉身國際巨星。

當時《歌迷小姐》的廣告以「有戲有歌，雙料娛樂」、「歌廳享受、電影價錢」作招徠，可見「那時亦有若干電影搞得像看歌舞團

表演」。[21] 電影原聲專輯由 EMI 發行，收錄了八首鄧麗君歌曲：〈雲想衣裳花想容〉、〈我在雲端裡〉、〈你就站在眼前〉、〈我的名字叫叮噹〉、〈只怕沒回音〉，與王愛明、森森、甄秀儀、趙曉君合唱的〈萬花筒〉和再次錄音的〈八個娃娃〉和〈一見你就笑〉。電影裡出現的一些歌曲（青山〈淚的小花〉、楊燕〈蘋果花〉、姚蘇蓉〈像霧又像花〉及趙曉君〈等待〉）或因版權問題沒有收進專輯，電影歌曲順序也改了，以「電影原聲」來說難免有點差強人意。

由於電影題材關係，鄧麗君充分發揮又唱又演的才華，隨片登台時往往有大批歌迷追逐，跨媒體效應令她人氣急升，她亦憑此片當選當年「香港十大最受歡迎歌星」。

1971 年 3 月，「香港大舞台」另組一檔「港台星影視紅星歌星大會演」，鄧麗君亦榜上有名（包括香港歌手沈殿霞與羅文的情侶檔和森森與班班的姊妹檔），可見她當時在香港已經竄紅。1972 年 2 月，鄧麗君再度當選香港工展會「白花油義賣皇后」，第一個鄧麗君歌迷俱樂部「青麗之友會」6 月於香港成立。1972 年間，鄧麗君分別唱演舞台喜劇《西廂記》及《唐伯虎點秋香》，續作多元發展，亦連續兩年當選「香港十大最受歡迎歌星」。

為了可以配合東南亞巡迴演唱，鄧麗君在 1971 年從宇宙唱片轉簽有東南亞背景的麗風唱片（其海外子公司包括香港樂風唱片），從 1971 到 1973 年可說是她的麗風／樂風唱片時期。

香港樂風唱片主打電影歌曲，共為鄧麗君發行了二十多張唱片，其中電影歌曲《風從哪裡來》同名主題曲（曲：古月；詞：莊奴；1972）、《彩雲飛》主題曲〈我怎能離開你〉（曲：古月；詞：海舟／瓊瑤；1972）、《水璉漪》同名主題曲（曲：古月；詞：莊奴；1974）、《海鷗飛處》插曲〈是否記得我〉（曲：古月；詞：爾英；1974）、《海韻》同名主題曲（曲：古月；詞：莊奴；1974）及插曲〈記得你記得我〉（曲：古月；詞：莊奴；1974）等都相當流行，《彩雲飛》插曲〈千言萬語〉（曲：古月；詞：爾英；1972）更已成經典金曲：「不知道為了什麼，憂愁它圍繞著我，我每天都在祈禱，快趕走愛的寂寞。那天起，你對我說，永遠的愛著我，千言和萬語，隨浮雲掠過」。

1972 年，粵語電影全年絕跡香港，要到 1973 年楚原導演的《七十二家房客》才開始扭轉局面，至 1974 年粵語電影逐漸恢復。[22] 這段時間，「國語」電影在香港仍是主流，瓊瑤式文藝片更是港台兩地影迷至愛，因此雖然鄧麗君專注流行曲而沒再唱而優則演，電影與流行曲的跨媒體效應亦令她的受歡迎程度與日俱增。

在東南亞，尤其是香港的發展令鄧麗君演藝事業累積足夠的動能，令亞洲娛樂工業的龍頭日本注意到她的潛力。她在日本的發展留待下一節再談，這裡先交代她赴日發展後仍然兼顧香港及其他市場，她在香港的歌唱事業亦進入另一階段。

1975 年，鄧麗君在香港推出「島國之情歌」系列的第一集。當時她

屬日本寶麗多唱片公司歌星,在香港所灌的唱片由香港寶麗多錄製,而因寶麗多與台北歌林公司的合作關係也有在台灣推出。雖然「島國之情歌」是把日本作曲家創作的歌曲填上中文歌詞,要到第三集才開始加入中文原創歌曲,但因當時日本流行曲在亞洲可說帶領潮流,加上鄧麗君本身在日本又很受歡迎,「島國之情歌」在華語流行音樂世界亦受人喜愛。

比方,第一集《再見!我的愛人》共十二首日曲中詞,原曲鄧麗君自己的日文歌〈空港〉的〈情人的關懷〉(曲:豬俁公章;詞:莊奴)、原曲〈雪化妝〉的〈冬之戀情〉(曲:豬俁公章;詞:莊奴)及原曲〈Goodbye My Love〉的〈再見!我的愛人〉(曲:平尾昌晃;詞:文采)可說都成為她的代表作,前兩首再收入「島國之情歌」第二集《今夜想起你/淚的小雨》。第二集其中一首原曲點題作〈淚的小雨〉(曲:彩木雅夫;詞:莊奴;原曲〈長崎は今日も雨だった(長崎今天又下雨了)〉)曾收錄在鄧麗君 1970 年的專輯《玫瑰姑娘》,與青山的版本有不同韻味,而改自日文演歌〈襟裳岬〉的同名中文版後來更曾與「演歌之王」森進一同台演唱,鄧麗君在日本歌壇地位不證自明。

1977 年出版的「島國之情歌」第四集更名為《香港之戀》,可見鄧麗君對香港的特別情懷,原曲〈香港の夜〉的〈香港之夜〉(曲:井上忠夫;詞:林煌坤)已成為宣傳香港夜色的名作,當年不少人對香港的初次印象也許來自此歌:「夜幕低垂紅燈綠燈,霓虹多耀眼,那

鐘樓輕輕迴響，迎接好夜晚，避風塘多風光，點點漁火叫人陶醉」。
當然，第四集最經典的金曲應是原來收錄在陳芬蘭 1973 年專輯《夢鄉》的〈月亮代表我的心〉（曲：翁清溪；詞：孫儀），鄧麗君再次證明她的神奇歌聲往往能在翻唱中為歌曲帶來新生命（有關這歌的不同版本，詳下文），結果真的是「輕輕的一個吻，已經打動我的心，深深的一段情，教我思念到如今」。[23]

其後「島國之情歌」都有原創歌曲，如第六集點題歌電影《小城故事》同名主題曲（曲：湯尼；詞：莊奴）及插曲〈春風滿小城〉（曲：湯尼；詞：莊奴）、第七集點題歌電影《假如我是真的》同名主題曲（曲：欣逸；詞：莊奴）及插曲〈假如夢兒是真的〉（曲：欣逸；詞：莊奴）等更繼續發揮電影與流行曲的跨媒體化學作用。

從 1975 年到 1984 年，鄧麗君共發行了八張「島國之情歌」系列，作為寶麗多中文流行曲市場的主力，她不但將日文歌改成中文帶到華語世界，也把中文歌帶到日本。除了在香港及其他亞洲地區外，日本風格的《島國之情歌》在內地也有很大影響（詳下文）。這個時期，與鄧麗君合作最緊密的當數作曲的古月和填詞的莊奴（王景羲）。古月是電影歌曲大師，也是鄧麗君的伯樂，而演藝圈有個說法：「沒有莊奴就沒有鄧麗君」[24]，鄧麗君歌曲有近八成由他填詞。

莊奴於 2008 年 4 月初在北京獲頒第六屆百事音樂風雲榜的終身成就獎，被譽為「彼岸詞壇泰斗」。此外，鄧麗君與寶麗金資深製作人鄧

錫泉合作無間，「從『島國之情歌』第三輯開始，寶麗金資深製作人鄧錫泉密切與鄧麗君合作，雙鄧聯手連續出了五、六張『島國之情歌』的發燒片，又接連出廣受歡迎的粵語唱片，更引薦她到日本發展（詳見下文）」。[25]

「島國之情歌」推出不久，鄧麗君於 1976 年 3 月首次在香港舉行個人演唱會，在利舞台上演的三場個人演唱會很快全場爆滿。香港鄧麗君歌迷會亦在鄧麗君親身見證下於 1976 年 3 月 30 日成立。在 1976 至 1981 年間，她共五度在利舞台舉行個人演唱會，門票全部銷售一空，1981 年七天連開九場更打破了當年演唱會場次紀錄。

1982 年 1 月 8 至 11 日，鄧麗君在有三千多座位（近利舞台的三倍）的伊利沙白體育館舉行個人演唱會，又創下四天五場全滿的紀錄。這段時間，隨著香港流行音樂工業迅速發展，鄧麗君於亞洲的歌唱事業亦不斷攀升。1977 年，國際唱片業協會（香港會）主辦第一屆香港金唱片頒獎典禮，按 1975 至 1977 年間香港本地及國際唱片銷量頒發獎項，鄧麗君以《島國之情歌第二集》獲獎，《島國之情歌第三集》及《精選》第二屆再獲殊榮，第三屆（1979 年度）更是勢如破竹，《鄧麗君金唱片》、《島國之情歌第二集》及《島國之情歌第四集》分別獲頒白金唱片（自 1977 年 1 月 1 日起至 1979 年 2 月 28 日期間銷量達三萬張以上），《島國之情歌第五集》及《一封情書》則獲金唱片（銷量達一萬五千張以上），其後鄧麗君獲香港白金及金唱片數量多不勝數，更重要的是踏入八十年代，香港中文唱片工業已為粵語

流行曲主導，但她的「國語」歌依然深受香港樂迷鍾愛。1981年，她在香港連獲五張白金唱片（《一封情書》、《在水一方》、《原鄉情濃》、《勢不兩立》及《鄧麗君精選第一集》），刷新了歷屆紀錄，而1982年在灣仔伊館舉辦個人演唱會的專輯亦獲白金唱片。

說得一口流利粵語的鄧麗君為了滿足香港歌迷，於1980年推出第一張粵語專輯《勢不兩立》，主打歌〈風霜伴我行〉是電視劇《勢不兩立》主題曲（曲：顧嘉煇；詞：鄧偉雄）：「將一生夢想，換到多少悔恨與禍殃，誰願鏡內照出孤獨影，無奈往事烙心上。心中有恨難量，為報深恩我願添禍殃，誰令怨恨似比山高，風霜伴我行」。《勢不兩立》是以黑幫為題的劇集，劇名也「殺氣騰騰」，不符鄧麗君似水柔情的形象，幸好創作人寫了一首風格迥然不同的〈風霜伴我行〉，充滿文學意味的格調優雅而人文，[26] 結果大受歡迎。

這張專輯構思畢竟有些奇怪，鄧麗君翻唱了不少舊歌，〈檳城艷〉（曲詞：王粵生）、〈一水隔天涯〉（曲：于粦；詞：左几）、〈相思淚〉（曲：黎錦光改編；詞：郭炳堅）、〈浪子心聲〉（曲：許冠傑；詞：許冠傑／黎彼得）都是五至七十年代粵語金曲，可能因為風格配合鄧麗君而被挑選。〈結識你那一天〉則是鄧麗君名曲〈甜蜜蜜〉（曲：印尼民謠；詞：莊奴）的粵語版，而〈雪中情〉（曲：邰肇玫；詞：盧國沾）和〈向日葵〉（曲：佐藤宗幸；詞：盧國沾）則翻唱同公司關正傑當時的近作（分別收錄於關正傑1979年的《天蠶變》及《天龍訣》），前者改編自台灣民歌〈如果〉（曲：邰肇玫；詞：施碧梧），後者則

是鄧麗君「國語」歌〈春的懷抱〉（曲：佐藤宗幸；詞：莊奴；改編
自日曲〈北の旅（北方之旅）〉）的粵語版，兩者的詞境都契合鄧麗
君風格：「你看見雪花飄時，我這裡雪落更深，寂寞兩地情，要多信
任，明瞭真心愛未泯」、「人在路上，我默然暗自瀏盼，那夕陽難如
往昔燦爛，嬌美向日葵，仍然記在心間，最恨憐香者上路難」。

除了〈風霜伴我行〉外，新歌只有〈忘記他〉（曲詞：黃霑）、〈我
心裡邊〉（曲詞：黃霑）和〈一揮衣袖〉（曲：黎小田；詞：盧國沾），
結果跑出的是〈忘記他〉：「從來只有他，可以令我欣賞自己，更能
讓我去用愛，將一切平凡事，變得美麗。忘記他，怎麼忘記得起？銘
心刻骨來永久記住，從此永無盡期」。據黃霑自己的說法，1980 年
面世的〈忘記他〉其實是他「人生第一首寫的旋律」，早於 1961 年
本來用作參加邵氏電影開拍《不了情》時導演陶秦所寫三首歌詞登報
公開徵求旋律的比賽，最後中段寫不下去而沒有寄出參選：「這段旋
律有如初戀，記憶不失不忘，不時想起。一晃眼已十多年。有一天，
忍不住就加寫了個中段，把歌完成，再填上詞，交了給寶麗金。原意
是關菊英唱的。唱片出版時，歌者卻變了鄧麗君。因鄧麗君急著要推
出粵語新唱片，歌不夠，寶麗金來個楚材晉用，改了由鄧小姐唱，結
果一唱就流行了。」[27]

1983 年，鄧麗君出版了《漫步人生路》，也是她最後一張粵語專輯。
這張專輯看來比《勢不兩立》來得悉心籌備，當中收錄十二首歌，日
曲中詞的主打歌〈漫步人生路〉（曲：中島美雪；詞：鄭國江）曲風

乃鄧麗君所擅長，情感中帶哲理的歌詞在題材上則另具一格：「路縱崎嶇亦不怕受磨練，願一生中苦痛快樂也體驗，愉快悲哀在身邊轉又轉，風中賞雪霧裡賞花快樂迴旋……讓疾風吹呀吹，儘管給我倆考驗，小雨點，放心灑，早已決心向著前」。

據詞人的說法，唱片監製鄧錫泉說這首歌是「一位較成熟的女歌手唱的」，結果在他不知道歌手是誰的情況下寫成了這首與鄧麗君情歌風格有所不同，「不著一個情字的情歌」：「不管過去的路怎樣，反正都走過了。橫在目前的，應該是懷著一顆愉快的心，以輕鬆的步伐跟身邊的伴兒，走看走看，細味腳下的人生路」。[28]

除了點題歌外，專輯所選歌曲可說盡攬鄧麗君拿手好戲，如小調情歌有出自鄧麗君 1983 年專輯《淡淡幽情》的〈有誰知我此時情〉，以及原曲為「國語」歌〈蘇州河邊〉的〈東山飄雨西山晴〉（曲：陳歌辛；詞：向雪懷）：「遠在東邊的山丘正下雨，看西山這般天色清朗，歌滿處，情是往日濃，愁是這陣深，未知東山的我，期待雨中多失意」。此「國語」專輯由劉家昌、梁弘志、古月、黃霑、翁清溪等作曲家按中國古典詩詞譜曲，與鄧麗君的小調曲風配合得天衣無縫。

或因粵語保留了不少中古音，鄧麗君用粵語唱出由黃霑為〈鷓鴣天・別情〉所譜的曲的新版本更是別有一番韻味。日曲中詞有原曲〈北酒場〉的〈遇見你〉（曲：中村泰士；詞：鄭國江）和原曲〈街角的女人〉的〈雨中追憶〉（曲：鈴木淳；詞：盧國沾），當時日曲中詞在

粵語流行曲相當普遍，但鄧麗君所選日曲與其他主流香港歌手有所不同，再加上她自己與日語歌的親密關係，這些歌曲可以為粵語流行曲多添另一種日本味道。

此外，專輯還收錄馬來西亞曲中詞的〈怎麼開始〉（曲：Mohamad Nasir；詞：盧國沾；「國語」版本〈如果沒有你〉收錄於寶麗金1985年發行的「國語」專輯《償還》）及法曲中詞〈我要你〉（曲：Jean Michel Jarre；詞：鄭國江）。其餘由黃霑一手包辦曲詞的〈遇見舊情人〉和〈從今日起〉、〈情話〉（曲：黃霑；詞：薛志雄）、〈可否多見一眼〉（曲：安蒂；詞：盧國沾）和〈誰在改變〉（曲：顧嘉煇；詞：向雪懷；由莊奴填詞的「國語」版〈失去的春天〉收錄於《償還》），或未如〈忘記他〉般變成粵語經典情歌，卻已為「永恆情人」的粵語情書寫上動人篇章。

雖然只有兩張粵語專輯，鄧麗君在香港的受歡迎程度不斷攀升，而其「國語」和日語歌也繼續為香港樂迷追捧，到小城來的收穫倒真的特別多。為慶祝出道15週年而舉辦的巡迴演唱會，首站亦於1983年12月29日在香港紅磡體育館舉行（其後再到中國台灣、新加坡及在1984年1月於馬來西亞結束），可見香港在鄧麗君的全球演藝地圖上的重要性。她亦是第一位在紅磡體育館舉辦演唱會的女歌手，亦是第一位舉辦多地巡演的華人歌手。這次香港站演唱會亦創下紅磡體育館首次歌手連續六場全場滿座的紀錄，據報同時刷新了當時華語演唱會觀眾人數以及華語演唱會票房紀錄。

總言之，鄧麗君與香港這個「華語音樂劇和流行音樂生產的全球節點」的因緣，令她的歌聲有更多機會傳到世界不同角落，進入全球樂迷的「聆聽迴路」。她到香港發展之後，不斷錄製「國語」專輯，香港的國際網絡讓她有效打入東南亞的華語市場，她的名聲在東南亞亦大幅提高。從香港她又踏向下一站——日本，在寶麗多唱片的安排之下，經常在日本電視上演出。曾參與鄧麗君專輯製作的資深音樂人向雪懷這樣說：「鄧麗君來到香港，最大的成功是與寶麗多唱片公司合作。當年的寶麗多走國際化路線，對藝人的管理和策劃都想得更為深遠，這直接決定了鄧麗君日後能夠在東南亞和日本。」[29]

1989 年，鄧麗君已經漸漸淡出，她也推出了日語單曲唱片〈香港〉（曲：三木剛；詞：荒木豐久），在此且藉此歌一段歌詞的中譯來記這段因緣：「時光流轉物換星移，心之歸處還是那個地方。」

「亞際」巨星 ：歌聲飄飄處處聞

鄧麗君早在歌唱生涯初期便到東南亞發展，七十年代初已經常在中國香港、新加坡、馬來西亞、泰國和越南等地巡迴演出。與香港的因緣令她更進一步登上日本舞台，七十年代中後期日港雙線發展令她事業屢創高峰，魅力更席捲整個亞洲歌壇，可算是首位「亞際」（Inter-Asia）流行曲明星。被視為「亞際現代性」（Inter-Asian modernity）的階模，鄧麗君的歌聲可以跨越語言、國族和世代的界限，[30] 而香港在她形塑和呈現這種獨特的「亞際現代性」方面也有舉

足輕重的作用。

鄭楨慶曾指出，鄧麗君得以成為全亞洲及華語世界最具影響力的歌手，其中一個原因是充分利用香港在政治、經濟和跨文化各方面的獨特優勢，為她從台灣歌手躍升泛亞巨星提供了很好的跳板。她在香港發展時適逢香港流行音樂從本地走向國際，而且也是唱片工業率先國際化的亞洲地區之一，與香港的因緣正好將她引向不同地區的聽眾。[31]

上一節已曾提及，1973 年她被星探相中，覺得外形清新、歌聲甜美的她「十分符合公司的需要，於是邀請她去日本發展」，而她當時的經理人管偉華也建議她過去，認為「只有日本可以把她包裝得更好」。[32] 當年日本寶麗多唱片公司的佐佐木幸男到香港遊玩，香港寶麗金製作部部長招待他到歌廳聽歌，那個晚上他被鄧麗君的歌聲完全吸引，因為懷疑是不是自己喝多了酒，第二天再找了個最前排位置，只點了瓶可樂等鄧麗君出場，結果同樣震撼。佐佐木覺得必須把鄧麗君帶到日本，於是提前趕回日本把她的歌放給同事聽，結果全公司幾乎無異議通過，據報這還是第一次他們沒有任何阻力地簽一個新人。[33] 最後佐佐木飛到中國台灣成功說服鄧麗君到日本接受挑戰，並與日本經理人公司「渡邊」簽約及與「寶麗多」合作唱片發行。

作為亞洲流行音樂的潮流中心，日本的確令鄧麗君的事業更上一層樓。和日本寶麗多簽約後便赴日接受密集的歌唱技巧和聲樂訓練，為

踏上國際舞台作好準備。鄧麗君的語言天分在她初到日本時亦大派用場，令她很快便克服了困難的語言問題。借她自己的話來說：「語言沒有這麼困難，也許它的發音比較簡單。其實我還不會講日語的時候就開始錄日語唱片了。」[34] 鄧麗君能說「國語」、粵語、閩南語、英語、日語、法語、馬來西亞語等，而且善於結合不同語言與音樂，表達技巧幾乎完美無缺，語言和藝術天分還得輔以後天努力。她其實非常努力練習，比方，1972 年鄧麗君回到學生時代在士林的美國學校做插班生，每天下午到校上課，勤修英文，[35] 1973 年 1 月，又曾赴美進修英文。歌曲畢竟是結合語言與音樂的藝術，鄧麗君的天分和努力都是她成功所不可或缺的要素。她能唱不同語言的流行曲，再加上自小便在不同地方登台，熟悉不同文化、市場以至不同國家的意識形態，因此她的表演不僅是多語言，而是結合而成一種跨越國界文化的「多聲性」（Multivocality），[36] 令她一方面有獨一無二的風格，卻又能同時風靡不同地方的樂迷。

鄧麗君以「香港最受歡迎的歌手」之名進軍日本流行樂壇，未算一帆風順。1974 年，鄧麗君正式赴日發展，3 月推出第一隻日語單曲〈今夜かしら明日かしら〉（今晚或明天；曲：筒美京平；詞：山上路夫）銷量未符預期。把她帶進日本演藝圈的經紀人舟木稔發覺活潑淘氣的少女曲風已不適合當時已經二十一歲的鄧麗君，深思熟慮後第二張唱片《空港》風格轉為成熟哀怨，這次轉型非常成功，令她「一炮而紅」。[37] 其實在台灣成長的鄧麗君自小已對日本流行音樂相當熟悉，如瓊斯所言，〈空港〉的演歌風格她能圓熟地掌握，再加上她「以完

美的日語唱出情人話別的憂思」，最終獲得空前的成功，在 1974 至 1985 年間在日本共八次再版，而寶麗多的跨國網絡亦讓她的歌聲進入東南亞「迴路」。

當年《聯合報》有一則寄自日本的報道（1974 年 12 月）可以清晰交代她當時的發展，且抄錄如下：

今年剛滿廿一歲的鄧麗君，初中時曾在台灣電視台上唱歌。因為天資豐厚，一唱而驚人，十七歲時便開始在香港，新加坡、越南、菲律賓等地做了職業歌星。她所唱的都是中國歌，她在東南亞各地擁有多數的中國聽眾。今年二月間，波麗多（寶麗多）公司的日本分公司邀鄧麗君到日本演唱，於是她成了用日語歌唱的新人。波麗多公司最初的目標，本來要把她培植成為陳美玲（齡）型的童聲歌星，但日本許多作曲家發現鄧麗君的歌喉很甜，頗有康妮佛蘭茜絲初期的味道，因乃決定培植她走正統的歌唱路線。鄧麗君在日本第一張唱片是由筒美京平作曲的「今晚或明天」，銷了二十五萬張。第二張《空港》和新近發表的「雪化妝」，都是由豬俣公章作曲。結果博得各方好評，而《空港》唱片的銷片紀錄竟是直線上升。十月間，日本富士電視台在東京新宿舉辦了一次大規模音樂歌唱比賽，鄧麗君應邀參加，獲得了第二位的銀賞。也許應該說，就是這一個銀賞為她鋪上了新人賞的路。[38]

日本各大唱片公司每年聯合主辦唱片大賞前奏「最佳新人歌星賞」，1974 年度發表六名新人，鄧麗君乃唯一一名外國歌星（曾在日本獲新人賞的外國歌星包括陳美齡和歐陽菲菲），獲獎作品是當時銷量已達三十萬張的《空港》。這個新人賞是新歌星能否在日本流行樂壇上站得住腳的指標，從當年七百多位新人中脫穎而出的鄧麗君可說已獲認可，再加上勇奪 1974 年度「新宿音樂祭銅賞」和「銀座音樂祭熱演賞」等獎項，從此踏上璀璨星途。

值得一提的是鄧麗君不但以歌聲迷倒樂迷，她穿上高跟鞋後的「腿線美」也廣受媒體關注，後來她偶然穿著旗袍上電視節目，婀娜多姿更是顛倒日本眾生。[39] 上文已說鄧麗君 1975 年加盟香港寶麗金唱片公司推出《島國之情歌》，其後的九至十月又回到東南亞地區展開巡迴演出，已經成功打開日本市場的鄧麗君可說已經晉身「亞際」流行歌手。我們在鄧麗君的歌聽到一種如瓊斯所言有如聲音簽名的「音色」（Timbre），即一種以既明顯又隱約的方式紀錄了歷史環境及當中的不同聆聽實踐及美學形式的「網路痕跡」。[40]

七十年代中後期，鄧麗君在日本受歡迎的程度持續上升，已成新一代日本歌壇天后。她又繼續在香港舉行大型演唱會，台灣演出的台灣電視公司節目《鄧麗君專輯》也贏得大獎（1977 年），期間日本、中國香港、中國台灣及東南亞等地巡迴演出，演唱會深受不同地方的歌迷喜愛，正式成為第一個「泛亞巨星」（the first trans-Asian pop star）。[41] 1979 年 8 月，「馬來西亞鄧麗君之友會」成立，為繼

中國香港後第二個成立鄧麗君歌迷會的地區。成員定期舉辦茶會，交換鄧麗君的消息、相片、唱片等。鄧麗君逝世當日，東南亞各地華文媒體皆有報道。鄧麗君逝世後，馬來西亞《南洋商報》稱其為「最耀眼的星星」，她在中文流行曲專家評定的「20世紀具影響力的歌星」中排名榜首，而菲律賓華人畫家王禮濤對她有高度評價：「對於提高菲律賓華人社會學習中文的熱誠，鄧麗君發揮了一定的作用。」[42]

1979年的一場「護照風波」可說改變了鄧麗君的事業發展。這也許是她演藝生涯中「最大的負面報道，但也是她人生的重要轉折點」。簡而言之，當時她由香港起飛抵達日本羽田機場，因她所持有的台灣旅行證件當月已辦過一次過境，按規定不能再辦第二次，但用外國護照就無此限制，「而早兩年鄧麗君赴印尼耶加達演唱時，當地一位高官將軍說為她出入方便，送她一本印尼護照，當作她入了印尼籍，以後出入旅行就方便多了。」於是她用了這本印尼護照入境日本，結果被海關人員認為是偽造護照，據報還被拘禁，不但引起媒體廣泛報道，渡邊公司替她安排在最高殿堂東京武道館舉行的個人演唱會也因而取消。[43]

被釋放後因擔心回台灣會被檢控而「無家可歸」的鄧麗君結果飛到洛杉磯，後來一邊進修語文一邊在溫哥華、紐約、洛杉磯等地舉行巡迴演唱。據報「在洛杉磯的那場演唱會，更是在『音樂中心』（Los Angeles Music Center）舉行。該處是第五十二屆奧斯卡金像獎頒獎典禮的所在地，鄧麗君是在該處舉行演唱會的首位華人。」而「為恭

賀鄧麗君在紐約市的兩場演唱會演出成功，時任紐約市市長葛德華女士，特意委託其秘書授予鄧麗君金蘋果胸針，是首位接受此項榮譽的華籍藝人」。[44]

1980 年 7 月，鄧麗君先後於紐約、三藩市和洛杉磯巡迴演唱，紐約更是於全球聞名的紐約林肯中心演出，有二千八百座位（據報加座約三百座位）的費雪音樂廳（Avery Fisher Hall；後來更名為大衛格芬廳 David Geffen Hall）兩場全滿，據報破了東方藝人在美演出的票房紀錄。[45] 由於以華人觀眾為主，她選唱的大多是「國語」歌，也包括粵語歌〈一水隔天涯〉和英文歌 It's So Easy、Jumbo Liars，又以橫笛吹奏 Jambalaya，盡顯才藝，「Teresa Teng」亦正式躍身而成國際知名歌星。同年，鄧麗君榮獲台灣第十五屆金鐘獎「最佳女歌星獎」，乃金鐘獎首次頒發這個獎項，可見她海內外都受歡迎，護照事件亦反而令她的歌唱事業有意料之外的發展。

暫別日本市場期間，唱片公司仍有為鄧麗君推出精選專輯保持人氣，至 1983 年金牛宮為鄧麗君重返日本市場正式發行的第一張專輯《ふたたびの／旅人》反應不算突出，其後一曲〈つぐない〉（償還）（曲：三木剛；詞：荒木豐久）卻全國大熱，留在 1984 年日本流行音樂榜一年之久，令鄧麗君光芒四射。接下去的專輯《愛人》（1985）、《時の流れに身をまかせ》（時光在身邊流逝；1986）等令其日本事業再攀高峰，先後榮獲「日本有線大賞」和「全日本有線放送大賞」等多個音樂獎項，還於 1985、1986 及 1991 年三度入選被視為最高成

就的「紅白歌大合戰」。〈時の流れに身をまかせ〉（曲：三木剛；詞：荒木豐久）曾經高踞日本有線榜榜首長達半年之久，1998年更曾入選「20世紀中感動全日本的歌曲」（位居第十六位，是唯一一首非日本本土歌手的歌曲）。

從日本學者有關流行音樂如何在日本家庭形塑文化身份的研究可見，鄧麗君對那個時代的日本人有很大影響。按一個在1976年出生的受訪者的說法：「我記得媽媽在廚房聽鄧麗君的卡帶，媽媽跟著她的歌輕輕哼唱。我們一起去卡拉OK時也會唱她的歌，因此我在不知不覺間記得她的歌曲。」[46]她的歌聲早變成無數家庭的生活記憶，不用記起已忘不了，就正如瓊斯曾說鄧麗君是「獨特的聲音效果、情感功能，甚至是一種家用裝置」。[47]鄧麗君的日語流行歌曲翻成中文後往往同樣受歡迎，如〈つぐない〉的中文版〈償還〉（詞：林煌坤）和〈愛人〉的同名中文版（詞：楊立德）都十分流行，〈時の流れに身をまかせ〉的中文版〈我只在乎你〉（詞：慎芝）更是鄧麗君首本名曲之一，在當年羣星匯聚的華語流行樂壇榮獲年度冠軍單曲，壓倒火熱的齊秦〈大約在冬季〉（曲詞：齊秦）和張國榮的〈倩女幽魂〉（曲詞：黃霑），令無數歌迷跟著歌聲向偶像說：「如果沒有遇見你，我將會是在哪裡，日子過得怎麼樣，人生是否要珍惜⋯⋯任時光匆匆流去，我只在乎你，心甘情願感染你的氣息」。

鄧麗君在發行《我只在乎你》專輯之後漸漸淡出，踏入九十年代後，除間中參與「紅白歌合戰」、如「星光熠熠耀保良」和「愛心獻華東」、

「永遠的黃埔」勞軍晚會等慈善活動，1995 年 3 月出席香港亞洲電視台慶應為最後一次在香港公開露面。1993 年 5 月發表的〈あなたと共に生きてゆく〉（與你共度今生）（曲：織田哲郎；詞：阪井泉水）是鄧麗君最後一首日語單曲，令當年已經隱居歐洲多時的鄧麗君再次受到日本樂迷關注，多年來這首單曲不斷出現於日本婚宴場合。1992 年 12 月在日本推出的《難忘的 Teresa Teng》則應為鄧麗君最後一張「國語」專輯，收錄包括〈甜蜜蜜〉、〈何日君再來〉、〈小城故事〉、〈償還〉、〈我只在乎你〉、〈月亮代表我的心〉、〈但願人長久〉等十五首不朽名曲。

此外，1995 年底，鄧長禧在整理姐姐遺物時發現了鄧麗君生前未曾發表過的錄音，這些歌曲製作未完成，母帶中只有一些簡單樂器，但可算是鄧麗君生前計劃好的最後一張唱片。據鄧長禧的介紹：「從 1987 年以後，鄧麗君已很少錄音，而這張唱片是她在 1990 年著手準備的，外文歌曲是 1992 年在法國錄製的，而六首三、四十年代的中文歌曲則是 1993 年在中國香港錄製的。」[48] 鄧長禧希望達成鄧麗君的心願，後來找來李壽全任製作人，未完成的專輯終於到 2002 年 3 月在新加坡和北京同時製作，英文歌 Abraham, Martin And John、Smoke Gets In Your Eyes、What a Wonderful World、Let It Be Me、Heaven Help My Heart 在新加坡製作，「國語」時代曲〈不了情〉（曲：王福齡；詞：陶秦）、〈人面桃花〉（曲：姚敏；詞：陳蝶衣）、〈恨不相逢未嫁時〉（曲：姚敏；詞：陳歌辛）、〈莫忘今宵〉（曲詞：陳歌辛）、〈小窗相思〉（曲：姚敏；詞：司徒明）及

〈三年〉（曲：姚敏；詞：李儁青）則在北京完成。

這張海內外同步推出的紀念專輯《忘不了 inoubliable》香港版名為《絕唱重生》由三部分組成：「中文歌曲、英文歌曲和錄音室練唱。中文歌曲部分是 1989 年鄧麗君在香港新力聲錄音，英文歌曲於 1990 年在法國巴黎錄音，有的則純粹是練唱，風格多樣」，由於「是鄧麗君生前用心演唱，身後他人製作包裝的，對於鄧麗君本人、歌迷，以及海峽兩岸與香港的音樂合作，都是全新而有著劃時代意義的。」[49]

總的來說，世界不同角落的歌迷都忘不了「永恆情人」鄧麗君的歌聲，而她也是中國香港、中國台灣和日本舉行的二十世紀不朽名曲選舉活動中，唯一一位在三地都有歌曲獲選的歌者（〈月亮代表我的心〉和〈時の流れに身をまかせ〉），名正言順的「泛亞巨星」，當年的「歌迷小姐」的歌聲是真的飄飄處處聞了。

眾聲對唱：你問我愛你有多深

與有些可能只唱一種語言的流行曲而世界馳名的歌手不同，鄧麗君是真正多語言的巨星。據不完全統計，她專輯曾收錄的歌曲至少有八種不同語言。她更出版過不同語言或方言的唱片，從「國語」、閩南語、日語、粵語、英語、印尼語等等，幾乎數之不盡。作為真正的「泛亞巨星」，更重要的是鄧麗君不單是多語言，而且更是跨語言的——意思是說她能將同一歌曲以不同語言唱出，一曲多語，同樣經典。

鄧麗君早期的專輯已有收錄閩南歌，後來又先後推出日語、印尼語、英語及粵語專輯。她在東南亞的影響力如水銀瀉地，固然是來自她不斷在各地巡迴演出、另一方面也與她驚人的語言天分、更重要的是以不同語言唱出同樣曼妙的歌聲有關。比方，她有不少名曲乃改自東南亞歌曲，如調寄印尼民謠的〈甜蜜蜜〉、改編自越南歌的〈你〉，馬來西亞歌曲的〈如果沒有你〉等，她更有收錄「馬來西亞本地創作歌曲」的同名專輯。

有時因為她的版本非常流行，又再有其他語言的版本出現，如〈小城故事〉、〈小村之戀〉等有她自己主唱的印尼語版本，〈甜蜜蜜〉有粵語版、泰語、越南語、英語等版本，而〈千言萬語〉的越南語版〈Mua Thu La Bay〉（秋天的落葉）及〈甜密密〉的韓語版〈두리안 I'm Still Loving You〉都非常受歡迎，近年以復古風馳名的 The Barberettes 訪台時也再翻唱〈甜蜜蜜〉，可見鄧麗君名曲的影響力歷久不減。張學友粵語經典情歌〈每天愛你多一些〉（詞：林振強）的日文原版〈真夏の果実〉（真夏的果實；曲詞：桑田佳祐），鄧麗君也有唱過。

準此，鄧麗君的歌曲經過多語轉譯和翻唱，跨過國界逾越語言，建構了多語言的東南亞社會的共同聲音記憶。當然，她在日本流行樂壇的地位，也促進了流行樂壇的中日交流，在創作和賞析兩方面都大大拓闊了樂迷的想像。在日曲中詞和中曲日詞兩方面，鄧麗君都有不少名作。比方，從她早期在日本的成名作〈空港〉的中文版〈情人的關懷〉

（粵語版有張德蘭主唱、盧國沾填詞的〈留住他吧〉），到令她在日本再創高峰的〈時の流れに身をまかせ〉的中文版〈我只在乎你〉（粵語版較流行的有周影主唱、向雪懷填詞的〈讓我愉快愛一次〉），日曲情懷轉譯到華語世界，鄧麗君居功至偉。如改編自被稱為日本「國民歌曲」的〈瀨戶の花嫁〉（瀨戶的新娘；曲：平尾昌晃；詞：山上路夫）也有鳳飛飛原唱的中文版〈愛的禮物〉（詞：孫儀），經鄧麗君演繹後又有另一種味道。

在鄧麗君數之不盡的金曲中，有最多不同語言版本的或許是〈月亮代表我的心〉，而香港在這首永恆金曲的傳播中發揮了十分重要的作用。〈月亮代表我的心〉有超過十種不同語言的版本，如張娜拉的同名粵語版（詞：鄭國江）、夏川里美的日語版〈永遠の月〉、洪真英的韓語版〈기다리는 마음〉（等待的心），從亞洲各國到英語、法語、俄語都有，被重新翻唱的次數也數之不盡，傳唱度高得令人難以想像。

更罕有的是翻唱者除了華語歌手，〈月亮代表我的心〉也常被外國歌手所翻唱，如古典音樂歌手韋斯特娜（Hayley Westenra）和威爾斯抒情歌手詹金斯（Katherine Jenkins）就先後演繹此曲。按資深歌手區瑞強的說法，〈月亮代表我的心〉的「鄧麗君版本」是「Made in Hong Kong」的：某年中秋，寶麗多唱片的藝人與作品發展經理馮添枝在電視節目中看到關菊英演唱的〈月亮代表我的心〉，感覺這首陳芬蘭原唱的歌會流行，於是找當時鄧麗君唱片監製鄧錫泉問問鄧麗君

會否喜歡唱這歌，結果就此便成就了一首名曲的誕生。[50]

除了不同語言的版本外，這首紅遍全球華人世界的名曲有數之不盡的
紅星先後翻唱。張國榮在「張國榮跨越九七演唱會」以〈月亮代表我
的心〉作表白，公開他與男性朋友唐先生的友好關係，[51] 當為香港文
化的經典一刻。從梅艷芳到四大天王——劉德華、張學友、黎明、郭
富城——都曾翻唱，難怪〈月亮代表我的心〉在 2010 年 12 月由全
球華語音樂工作者之協作推廣機構「國際華語音樂聯盟」籌辦的「華
語金曲獎」中的「三十年三十歌」榮登榜首。

雖然鄧麗君只主演過兩套電影，她曾為不少電影唱主題曲或插曲，因
此有不少歌曲充分發揮流行曲和電影之間的跨媒體化學作用，令其歌
聲的傳播更廣更深。上文已提及她不少電影以至電視劇主題曲及插
曲，也有不少作品不時穿插鄧麗君名曲（如香港電影《半支煙》的〈我
只在乎你〉），因本文篇幅和重點所限，這裡會集中討論其中三首跟
香港電影有緊密關係的歌曲。

首先，〈月亮代表我的心〉可能是最常在香港電影中出現的鄧麗君
歌曲。作為她最膾炙人口的其中一首金曲，這首歌經常被用作深化
劇情。比方，早在鄧麗君逝世之前，兩套由周潤發主演的電影《伴
我闖天涯》（1989）及《花旗少林》（1994）都採用此歌為電影主
題曲／插曲，前者更是由梅艷芳翻唱的版本。在林嶺東導演的《伴
我闖天涯》，一開始當劉振邦（周潤發飾演）到村莊搜查的晚上就響

起了〈月亮代表我的心〉，他初次遇上李雪頤（鍾楚紅飾演），這首歌可說貫串全片，伴隨劇情發展，歌聲象徵他們的感情，到結局兩人面對生死關頭，歌聲再次響起，動人情意言有盡而有餘。同樣是有關男女主角的感情故事，〈月亮代表我的心〉在劉鎮偉導演的《花旗少林》則可說在結尾張正（周潤發飾演）送別蓉小菁（吳倩蓮飾演）時發揮了令人愴然淚下的點睛之用。

其中例子還可數夏永康和陳國輝合導的浪漫喜劇《全球熱戀》（2010），戲中主角郭富城、劉若英、桂綸鎂等合唱了〈月亮代表我的心〉調皮特別版，林超賢導演的警匪片《線人》（2010）亦有桂綸鎂版本（鍾舒漫主唱）。葉偉信導演的罪惡武打電影《殺破狼・貪狼》（2017）又展現了這首金曲的另一種可能性。〈月亮代表我的心〉在戲中乃泰國局長亡妻愛歌，由其女兒唱出，也寄喻了是男主角李忠志（古天樂飾演）對女兒的感情，結尾時局長女婿崔傑（吳樾飾演）兒子出生後他也哼唱此歌，為電影的暴力美學上添上深情，也表現出鄧麗君金曲在東南亞深入民心。戲外古天樂更親自演繹此歌，與吳樾的合唱版本盡顯鐵漢柔情，「你問我愛你有多深，我愛你有幾分，我的情也真，我的愛也真，月亮代表我的心」付託的父愛令人動容。

近年〈月亮代表我的心〉還曾是電視劇如台灣的《華燈初上》（2021；主唱：阿信）和香港的《黃金有罪》（2020；主唱：谷婭溦）主題曲和插曲，影響力歷久不減。一首〈月亮代表我的心〉，不必問已充分說明歌迷愛她有多深。

鄧麗君逝世不久，陳可辛導演的電影《甜蜜蜜》（1996）以她的名曲為戲名，結果成績斐然，橫掃「第十六屆香港電影金像獎」九個獎項，包括最佳電影、最佳導演、最佳編劇、最佳女主角等大獎。陳可辛曾在訪問中透露：「本來片名不叫《甜蜜蜜》，也沒打算用鄧麗君的歌，但岸西開始寫劇本不久後，便傳來鄧麗君過世的消息，『岸西很愛鄧麗君，放眼華人世界，有誰能跨越文化、地域的隔閡，令所有人推崇？當時只有鄧麗君，所以岸西說一定要寫進去。』結果無論是片名或歌曲都成為經典。」⁵²

《甜蜜蜜》既是男女主角的浪漫愛情，也是中國人流徙之旅和香港作為這個流徙旅程的中途站的故事。戲中的黎小軍（黎明飾演）和李翹（張曼玉飾演）都是新移民，八十年代來到香港，相識相愛卻又分開，最後又在紐約重遇。電影一開始便以鄧麗君的〈甜蜜蜜〉引入並貫串全片，當中又穿插鄧麗君其他名曲（〈淚的小雨〉及〈再見！我的愛人〉），臨近片末男女主角更在〈月亮代表我的心〉的歌聲中異鄉重遇。雖然他們成長時鄧麗君的歌曲在內地被禁，男女主角同樣喜歡她的歌曲，最終也因她的歌曲（電視新聞）令二人重遇。（鄧麗君與身處世界不同地方的華人的微妙關係，詳參下一節）。鄧超、孫儷主演的內地同名電視劇《甜蜜蜜》（2007）也是圍繞上世紀八十年代鄧麗君歌曲在中國內地被禁的時候，男女主角因同樣喜歡鄧麗君的歌曲而走在一起的故事。

此外，本是電影《彩雲飛》插曲的〈千言萬語〉是鄧麗君其中一首

代表作，有不少歌手（包括王菲）曾經翻唱。這首歌亦成為許鞍華導演同名經典電影，此歌旋律不但貫穿全片，更有效帶動劇情的發展。《千言萬語》（1999）是香港較少有以愛情故事作包裝的社會運動電影，戲中以香港七、八十年代的重大社會事件為背景，故事一開始是失憶的女主角蘇鳳娣（李麗珍飾演）逐漸尋回記憶，導演所要探討的其中一個重點正是回憶與失憶。九七回歸前後，香港電影進入了「失憶與尋找身份的時代」，如《天涯海角》、《甜蜜蜜》和《春光乍洩》等都與此有關，《我是誰》與《去年煙花特別多》等更是直接以失憶為主題。[53] 一直暗戀蘇鳳娣的李紹東（李康生飾演）以口琴吹出〈千言萬語〉，喚回了蘇鳳娣和這座城市的回憶。《千言萬語》的回憶之旅——既是蘇鳳娣個人，也是香港集體的——在歌聲柔情下更能觸動人心，「不知道為了什麼，憂愁它圍繞著我」的既是蘇鳳娣的錯愛故事，也是大時代的社會事件。

雖然《千言萬語》以不少真人真事為背景，但畢竟不是紀錄片，正如導演許鞍華多年之後在專訪中提到：「經過四十年我才知道，一個戲不是真的。你追求的東西其實是某一種感覺跟某一個調子，可是這個調子不容易得到，因為都是從細節跟實在的東西裡出來的」，「我覺得電影的『調子』很重要，將現實生活中無以名之的感覺拍出來，讓觀眾產生共鳴，那才是好電影。」[54] 鄧麗君的名曲，正正就可以將「無以名之的感覺」呈現出來，變成電影以至整個時代的調子。

也許不是巧合，《甜蜜蜜》和《千言萬語》先後拿下台灣金馬獎和香

港金像獎的「最佳影片」大獎。借用許導演的說法，鄧麗君的名曲更勝千言萬語，有效將難以名狀的時代調子在歌聲樂韻中呈現出來。無論陳可辛或許鞍華都不單單以鄧麗君的名曲訴說愛情故事，而是讓她的歌聲唱出時代，如《甜蜜蜜》跨越時空的流徙情感及《千言萬語》幾代港人的社會記憶。

其實以歌曲作為影片的主題並非創新，被譽為「新德國電影之心」的法斯賓達（Rainer Werner Fassbinder）1981 年名作《莉莉瑪蓮》（*Lili Marleen*）便是以一首在二次大戰期間流傳，士兵與其戀人的情歌為軸心，以時代金曲引發一連串蝴蝶效應的類似例子。[55]

也許鄧麗君自己的一生，就像不少海外華人般顛沛漂泊，結果從歌曲到電影，如〈甜蜜蜜〉和〈千言萬語〉般的作品能令海內外華人共情共感，效果可以借用葉月瑜以下的話來說：「鄧麗君的歌聲和流離者的魂魄一樣寂寞」，而「其人其聲，在更深的文化認同上，的確也連結起來自世界各地的華人」[56]，此說或許亦適用於鄧麗君生前從未踏足的內地。

跨界聲影：夢見的就是你

鄭楨慶對香港在鄧麗君歌聲傳到內地的現象所起的作用曾作深入分析，指出其當時所身處的獨特位置令香港雖與內地有緊密連繫，但又不至於變成民族的「想像共同體」。在香港製作的「島國之情

歌」系列並沒明顯的國家指涉，當中呈現的「類中國文化身份認同」
（Quasi-Chinese cultural identity）正好引起東南亞不同地區華人
的懷鄉情感，而又不會因為確切的集體認同而令他們與身處的地方割
裂。[57]

誠如鄭氏強調，流徙的課題十分複雜，並非可以「想像共同體」所概
括解釋，如他所引民族音樂學者賴斯（Timothy Rice）所言：「流行
音樂應該把不同層次的場域和空間（個人、家庭、國家、區域及整個
世界）看作音樂經驗的研究焦點。一個音樂現象的意涵可以來自多個
文化場域。這些意涵在特定空間所呈現的文化表述並不必然會建構集
體身份，但可以符合不同場域和空間的個人或居民的不同需要。」[58]
這種比較靈活、流動的類中國文化身份正是陳可辛導演 1995 年電影
《甜蜜蜜》的主題。

上文已簡略交代《甜蜜蜜》的劇情，這裡則會瞄準鄧麗君歌聲如何在
中國人的流徙過程中建構出一種「想像共同體」。周蕾闡釋《甜蜜蜜》
時便仔細地論證男女主角獨特的愛情故事，他們以及觀眾通過聽她的
歌而加強人與人之間的連繫：他們因「鄧麗君」相愛及重逢：他們心
心相連，主要是通過商品，即各自對著名歌手的通俗情歌的共同喜愛
（及消費）。[59]〈甜蜜蜜〉及鄧麗君在戲中一直連繫著的不單是他們
兩人，也是一眾海外華人。〈甜蜜蜜〉的聽眾本身是跨地域的，鄧麗
君的歌聲有效連結身處不同國家的泛華人社區。[60] 男女主角在香港的
年宵市場售賣鄧麗君卡帶時開始相愛，在紐約異地重逢時也因兩人都

被電視上鄧麗君去世的新聞吸引。

按羅貴祥的分析，戲中當黎明於香港的繁忙街頭用單車載著張曼玉時，鄧麗君的歌聲初次出現，而這一幕可以視作流徙的中國人在異地（當時尚未回歸祖國）建構自己的地方認同感。[61] 換句話說，〈甜蜜蜜〉發揮的功能既是撫慰流徙者的心靈，更是將一個浪漫故事置於華人離散的多元複雜經驗中，令不同地方的華人都能產生共鳴。

張美君分析《甜蜜蜜》時卓見地指出，八十年代香港流行樂壇為粵語流行曲的黃金歲月，譚詠麟、梅艷芳及張國榮紅得發紫，鄧麗君的「國語」歌在香港難免凸顯了文化差異，但在戲中——在現實也一樣——很快便呈現出連結世界不同華人社群的力量，呈現出一種流徙不同地方的人的團結感（A sense of togetherness among diasporic people）。[62] 〈甜蜜蜜〉一般被認為調寄印尼民謠，莊奴寫的歌詞本來是早期鄧麗君風格的愛情，但好像花兒開在春風裡的有甜蜜一笑，最後牽動的不單單是情人，這樣熟悉的笑容觸動了無數華人心靈深處，勾起的情思遠遠超出歌曲內容本身。「夢裡夢裡夢裡見過你，甜蜜笑得多甜蜜，是你，是你，夢見的就是你」，上文提及鄧麗君歌聲為獨特的聲音效果和情感功能，此乃另一明例。

「不僅在商業上，在文化上及政治上，鄧麗君的歌聲也有著重要角色。」[63] 香港寶麗金唱片在 1979 年發行鄧麗君《甜蜜蜜》專輯，巧合的是當時正值內地門戶初開，鄧麗君的歌因此不但風靡海外華人，

也在內地帶來意想不到的影響。

香港在冷戰時期一直有獨特的角色，鄧麗君在香港竄紅之後，她甜美的歌聲亦深深吸引移居香港的新移民。也許因為七十年代香港粵語流行曲迅速冒起，慢慢取代「國語」歌成為主流，而鄧麗君的歌卻仍然流行不減，更成為剛從內地移居香港的樂迷的至愛。內地改革開放初期，資源遠不如香港豐富，不少香港人回鄉時會把包括電器等不同物資郵寄或帶回家鄉，據說鄧麗君的歌也隨錄音卡帶跨過邊界。

有趣的是鄧麗君歌曲對內地影響最大的還是早期日本風格的「島國之情歌」和民謠小調風的流行歌曲，不過對內地聽眾的吸引力卻別有不同，主要集中於歌曲所強調的「我」。著名導演賈樟柯嘗言，他聽到的第一首鄧麗君的歌「不是〈甜蜜蜜〉，也不是〈月亮代表我的心〉，而是〈美酒加咖啡〉」，他表示：「美酒加咖啡，我只要喝一杯，想起了過去，又喝了第二杯，明知道愛情像流水，管他去愛誰，我要美酒加咖啡，一杯再一杯」。因為「美酒」和「咖啡」都是「資本主義的東西，再加上『我』——個人主義的東西」：「鄧麗君的歌永遠都是『我』，都是個體——〈我愛你〉、〈月亮代表我的心〉，完全是新的東西。所以我們那一代人突然被非常個人、非常個別的世界所感染。以前一切都在集體裡面，住的是集體的宿舍，父母也在集體裡工作，學校也是個集體，在我們的教育系統裡，個人是屬於國家的，個人是集體的一部分。但 1980 年代，這些東西都改變了，最先改變我們的是這些流行音樂」。[64]

轉眼鄧麗君的歌聲在民間另闢迴路，逕自廣泛流傳：「當十多年不能唱愛情歌曲的中國青年，一下子從『地下』管道接觸到了鄧麗君的歌曲之後，他們的音樂『飢渴感』就立即爆發出來了，年輕人於是對鄧麗君的歌曲趨之若鶩。穿著喇叭褲的青年人，手提一台盒式答錄機招搖過市，答錄機裡播放著盜版的〈甜蜜蜜〉等鄧麗君的歌曲，成為街頭的時髦一景。」[65]

由於改革開放還在初期，個人主義的生活方式仍被視為威脅。如1980 年《北京晚報》便辦過有關以當時最受歡迎的〈何日君再來〉為例的「討論會」，結果專家對港台歌手大力否定，官方對流行歌曲的批判矛頭直指鄧麗君，她的歌亦因此被界定為傳唱靡靡之音的「黃色歌曲」而被禁播。[66] 內地作家葉開在〈單卡錄音機裡的鄧麗君〉中回憶說：「我雖然才是初中生，但政治老師、班主任和校長，在教室裡、操場上和大會上，都反覆多次地教育我們，警告我們，給我們強調過了黃色歌曲的可怕危害性」，而他記得很清楚鄧麗君的〈何日君再來〉是「黃色歌曲」之一。[67]

鄧麗君的〈何日君再來〉（1978 年版）其實是翻唱自周璇的經典作品（曲：劉雪庵；詞：黃嘉謨；原為方沛霖導演的 1937 年電影《三星伴月》插曲），但因八十年代初的政治環境而被批判。諷刺的是這首不少殿堂級歌手先後唱過，流行多時的經典名曲，竟曾在不同時期不同地方基於不同原因被禁。

1940 年代這首歌因李香蘭版本在日本流行，但因二次世界大戰被日本政府禁唱禁播，1950 年代內地政府認為這首歌體現了上海墮落生活而禁，在中國台灣成為禁歌的原因有不同說法，其中一個是因「君」與「軍」同音而暗示何日「軍」再來。1978 年，鄧麗君作出改編重唱而成為她的招牌歌曲。當年「反對資產階級自由化和清除精神污染運動」，〈何日君再來〉首當其衝，受到猛烈攻擊，「這些事情被日本媒體報道後，日本人改變了對她的看法，並開始把注意力轉向她內心複雜的身份認同上」。[68]

然而，民間迴路仍然運轉，據 1980 年的報道：「鄧麗君的錄音帶越來越搶手，甚至有人出價人民幣二十元。在北京街頭，偶爾還可以看到一些人把鄧麗君歌曲的歌詞油印成冊在叫賣」。[69]

其實當年粵語流行曲已紅遍東南亞，但因語言關係，如羅文的歌曲影響力較集中於粵語地區，全國性最受歡迎的還要數鄧麗君。按蔡翔的回憶：「最早聽到鄧麗君也是在一個朋友家裡，不像後來，小青年可以拎着『四喇叭』，裡面大聲放着鄧麗君，招搖過市。一開始還不行，還是『靡靡之音』，得在家裡偷偷地聽。那時就聽迷了，即使到現在，我還是很喜歡鄧麗君。我曾經和人說，一個鄧麗君，就終結了『東方紅』……」[70]

隨著改革開放政策的推行，鄧麗君越來越紅，「白天聽老鄧（鄧小平），晚上聽小鄧（鄧麗君）」的說法在民間廣泛流傳。著有《棋王》、

《樹王》和《孩子王》等名作的內地作家阿城回憶「聽敵台」（七十年代聽境外廣播）時便曾說：「我記得澳洲台播台灣的廣播連續劇《小城故事》……圍在草房裡的男男女女，哭得呀。尤其是鄧麗君的歌聲一起，殺人的心都有。」[71] 由於當時鄧麗君在內地實在太流行了，她的歌聲被台灣政府視為有宣傳作用，對內已有台灣台視 1981 年 8 月的鄧麗君《君在前哨》勞軍專輯，對外又曾在金門群島建設廣播站，向大陸播放宣傳消息和音樂，而鄧麗君不少名曲曾在這些廣播站播出，她還曾錄音讓當局在金門播放給對岸的「歌迷」，可見她「在當地形成的力量，已經無從估計」。[72]

2019 年，經常往返德國與中國台灣兩地的藝術家楊凱婷將幾位年輕歌手帶到金門，讓他們表演 1949 至 1987 年台灣實行戒嚴期間曾經遭禁的經典歌曲，包括鄧麗君的〈何日君再來〉等著名歌曲，其中張夏翡也以鄧麗君為主題以卡拉 ok 的形式，唱了二戰期間曾在前線巡演的演員及歌手迪特里希（Marlene Dietrich）和鄧麗君過去唱給士兵們的歌曲。[73] 當鄧麗君香港演出的時候，北京更派出以電影《劉三姐》享負盛名的黃婉秋來港與鄧麗君唱對台。

踏入九十年代初，廣播的功能已不如前，但誠如高偉雲（Jeroen de Kloet）所言，鄧麗君的歌聲在內地已因盜版卡帶、唱片、電視、收音機而無處不在，[74] 隨著改革開放，政策漸漸鬆綁，《中國青年報》在 1985 年 2 月 1 日刊登文化藝術專欄記者關鍵撰寫，題為〈鄧麗君說：真高興，能有電話從北京來〉的文章，是內地新聞界對她的第一次正

式新聞報道，可被視為鄧麗君被非官方地解禁。[75]

早在 1980 年，身在美國的鄧麗君的歌曲在內地相當流行，那個時候已有傳聞她獲邀回鄉觀光，但後來因她在巡迴勞軍活動演唱而不了了之。後來內地歡迎台灣居民回鄉，台灣當局亦於 1987 年 11 月允許回內地探親。據報內地有關機構曾於 1988 年去函邀請鄧麗君到訪進行音樂活動，當時台灣軍中王昇上將，恐怕「在台灣經常到部隊勞軍的軍中情人鄧麗君都去大陸」的話，台灣部隊的「心防」會「不用打就垮了」，最終要時任台灣領導人蔣經國召見新聞局長宋楚瑜，囑他勸說鄧麗君不要「登陸」。[76]

雖然鄧麗君結果一生未曾踏足內地，內地歌迷能耳聞其歌而未能目見其人，但她的歌聲早已跨越兩岸。鄧麗君在接受日本媒體訪問時曾說：「其實我唱歌是為全體中國人而唱的，和台灣、大陸都沒有關係。也許住在全世界唐人街裡的人，都了解我的心意吧。」[77]

《淡淡幽情》濃得化不開的中國情懷清楚表達了鄧麗君的心意。作為「華語歌壇的第一張概念專輯」，《淡淡幽情》從 1982 年底起先後在中國台灣、中國香港、日本、東南亞及內地發行，據報至 2020 年在亞洲銷量突破五百萬張，是華人最高的銷售成績。[78]鄭楨慶分析鄧麗君的《淡淡幽情》時卓見地指出，這不單單是她參與構思策劃的全原創歌曲專輯，想像中國的主題更是濃濃的不符專輯名稱。[79]

這張專輯精選十二首宋詞名作，廣邀香港和台灣著名作曲家為它們譜上音樂：〈獨上西樓〉（詞：李煜〈相見歡‧無言獨上西樓〉）、〈胭脂淚〉（詞：李煜〈相見歡‧林花謝了春紅〉）及〈萬葉千聲〉（詞：歐陽修〈玉樓春〉）的劉家昌，〈清夜悠悠〉（詞：秦觀〈桃園憶故人〉）及〈相看淚眼〉（詞：柳永〈雨霖鈴〉）的古月，〈芳草無情〉（詞：范仲淹〈蘇幕遮〉）及〈欲說還休〉（詞：辛棄疾〈醜奴兒〉）的鍾肇峰，〈但願人長久〉（詞：蘇軾〈水調歌頭〉）的梁弘志，〈幾多愁〉（詞：李煜〈虞美人〉）的譚健常，〈有誰知我此時情〉（詞：聶勝瓊〈鷓鴣天〉）的黃霑，〈人約黃昏後〉（詞：歐陽修〈生查子〉）的翁清溪和〈思君〉（詞：李之儀〈卜算子〉）的陳揚。專輯以傳統韻味的現代旋律，並夾附每首歌的白話解說、創作背景和襯托詞意的照片，從構思、設計到製作都見巧思。

《淡淡幽情》提升了華語流行曲的格調，而其中國情懷也有效連繫不同地區的華人。值得一提的是，香港在這張華語流行音樂史上其中一張最重要的專輯又發揮了決定性的作用：譜「宋詞」的概念由香港廣告人謝宏中提出，整張專輯在香港製作。[80] 此外，黃霑〈有誰知我此時情〉所譜的曲巧花心思刻意寫得國、粵語都可以唱，再加上顧嘉輝的精心編曲，如黃霑自己所言將旋律中的感情全引出來：「玉慘花愁出鳳城，蓮花樓下柳青青。尊前一唱陽關曲，別箇人人第五程。尋好夢，夢難成，有誰知我此時情？枕前淚共階前雨，隔箇窗兒滴到明。」[81] 上文已提到粵語版後來收錄於鄧麗君第二張粵語專輯《漫步人生路》，可說拓闊了粵語流行曲的論述空間。總言之，《淡淡幽

情》的中國風有效觸發不同地方華人的集體鄉愁，但卻又不會囿限了他們的個人情感。

綜上所述，鄧麗君的魔力亦在於聽她歌的音樂經驗能夠迎合那些雖然有著相同文化根源，但身處不同文化場域和有不同文化背景的樂迷，藉此生成一個「歌洄流大循環」，影響迴路跨越整個太平洋圈。[82] 鄧麗君的影響並不限於情感，也見於文化傳承，她的歌聲直接打動了新一代的創作人。瓊斯對鄧麗君的評論——「鄧麗君婉約的流行風格，今日聽來往好處說是浪漫動人，往壞處說則有點傷感矯情」[83]——或未算不公允，但更重要的是在改革開放年代，從音樂到不同媒介，她的歌聲代無數人訴說出個人情感。瓊斯曾在八十年代後期訪問過不少內地音樂人，他們便異口同聲的說在 1978 到 1979 年間所聽到鄧麗君的歌，是他們立志從事流行音樂的決定性因素。[84]

鄧麗君的歌聲連繫海外跨越兩岸，到 2023 年內地綜藝節目《聲生不息‧寶島季》，馬英九即場與多位兩岸歌手合唱的也是鄧麗君名曲〈月亮代表我的心〉。她的歌聲把個人情感引進內地的集體意識，又連繫身處世界不同地方的個人而成集體文化想像，從輕快甜美的〈甜蜜蜜〉、纏綿悱惻的〈月亮代表我的心〉以至哀怨憂傷的〈在水一方〉，多種情感，一樣思念，撥動了無數華人的心弦。

新媒體年代，鄧麗君的影響力更有增無減，她的歌和有關她的影片在網上無處不在，身處不同地方的樂迷繼續聽到、看見鄧麗君，並在懷

念和討論她時進一步豐富有關她的論述。比方，按廖繼權的研究，鄧麗君逝世超過二十年後，樂迷不斷在如 YouTube 的視頻分享網站上載自己的珍藏，私人懷念在公共領域連繫而成一種「將歷史個人化，將懷念歷史化」的力量，令偶像永遠長青。[85] 任時光匆匆流去，只要有華人的地方，就有鄧麗君的歌聲，從此永無盡期。

朱耀偉，攝於香港鄧麗君歌迷會，
2023 年 4 月 23 日。

1　Mike Levan, "Death of Teresa Teng Saddens All of Asia," *Billboard*, 20 May 1995, 3.

2　鄧麗君文教基金會策劃、姜捷著:《絕響:永遠的鄧麗君》(台北:時報出版,2013),頁 210。

3　引自〈任時光匆匆流去,我只在乎鄧麗君〉,BBC News 中文,2010 年 4 月 29 日:https://www.bbc.com/zhongwen/simp/china/2010/05/100429_teresateng_15_anniversary;最後瀏覽日期:2023 年 9 月 15 日。

4　黃夏柏:《漫遊八十年代:聽廣東歌的好日子》(香港:非凡出版社,2020 增訂版),頁 229;按 1982 年 12 月 24 日《華僑日報》報道:「香港為世界上跟隨日本,第二個可以在市面上買到雷射唱片機的地區。」頁 225。

5　引自台灣華視《一代巨星鄧麗君》逝世百日特別節目(1995)。

6　Andrew F. Jones, *Circuit Listening: Chinese Popular Music in the Global 1960s* (Minneapolis: University of Minnesota Press, 2022), pp.7-8.

7　姜捷:《絕響》,頁 41。

8　Malcolm Gladwell, *Outliers: The Story of Success* (London: Penguin, 2008).

9　引自〈鄧麗君:銀河夢圓〉,《聯合報》,1967 年 3 月 4 日,第 14 版。

10　目前出土最早的鄧麗君錄音室作品應是合眾唱片 1966 年出版的《多雷咪 Do Re Mi》,第二版唱片加入了鄧麗君等伴唱歌手的名字;詳參「看我聽我鄧麗君」:http://teresa-teng.weebly.com/cm-37b.html;最後瀏覽日期:2023 年 9 月 15 日。

11　戴獨行:〈歌星鄧麗君將赴星演唱,從影首部片已拍竣〉,《聯合報》,1969 年 11 月 30 日,第 03 版。

12　姜捷:《絕響》,頁 108-109。

13　杜惠東:《繁星閃閃》(香港:萬里機構出版有限公司,2010),頁 81。

14　引自〈各說各話:我「復活」了〉,《聯合報》,1972 年 8 月 20 日,第 09 版。

15　鐸音：〈歌聲舞影：鄧麗君得意香江，寶寶重回歌壇〉，《聯合報》，1973年2月27日，第08版。

16　本文以香港為主，有關鄧麗君的台灣歌唱事業，可參 Chen-ching Cheng, "'The Eternal Sweetheart for the Nation': A Political Epitaph for Teresa Teng's Music Journey in Taiwan," in *Made in Taiwan: Studies in Popular Music*, eds. Eva Tsai, Tung-Hung Ho and Miaoju Jian (New York: Routledge, 2019), pp. 201-210.

17　姜捷：《絕響》，頁121-122。

18　黃志華：〈香港歌團事（1970-71）〉，2012年11月14日：http://blog.chinaunix.net/uid-20375883-id-3407667.html；最後瀏覽日期：2023年9月15日。

19　谷璿秀：〈永遠的鄧麗君〉，《台灣光華雜誌》，1995年6月，https://www.taiwan-panorama.com.tw/Articles/Details?Guid=c70f4797-bdb2-4e8c-bba8-9666d076d20d；最後瀏覽日期：2023年9月15日。

20　謝鍾翔：〈娃娃歌星鄧麗君 昨日返台〉，《聯合報》，1970年11月18日，第05版。

21　黃志華：〈香港歌團事（1970-71）〉。

22　郭靜寧：〈前言〉，郭靜寧、沈碧日合編：《香港影片大全第七卷（1970-1974）》（香港：香港電影資料館，2010），頁10。

23　鄧麗君1981年翻唱蔡琴於1980年首唱的〈恰似你的溫柔〉（此曲收錄於寶麗金專輯《水上人》，知名音樂人梁弘志先生第一首音樂作品）是另一成功例子。

24　引自向明：《詩人詩世界》（台北：秀威經典，2017），頁146：「這句恭維之詞，莊奴當之無愧，他曾對我說百分之八十的鄧麗君歌詞都是他所寫，那首膾炙人口的歌詞〈甜蜜蜜〉他只花了五分鐘就完成。」

25　姜捷：《絕響》，頁148。

26　姜捷：《絕響》，頁148-149；按此書，「一九八四年鄧麗君製作粵語專輯《風霜伴我行》，鄧老負責監製，開啟「雙鄧合作」模式的首張粵語唱片。這張原名《勢不兩立》的唱片，是無線電視部連續劇的主題曲。鄧錫泉一見『勢不兩立』這樣的字眼，覺得太殺氣騰騰了，一點兒也不符合鄧麗君一向在人們心目中溫柔、婉約的形象。於是，他用充滿文學意味的「風霜伴我行」五個字，就把格調包裝成優雅而人文……」粵語專輯名稱及年份似乎有誤。

27 吳俊雄編：《黃霑書房：流行音樂物語》（香港：三聯書店，2021），頁354；另，寶麗多 Polydor 唱片 1979 年 3 月 1 日改名為寶麗金 PolyGram 唱片。

28 鄭國江：《詞畫人生》（香港：三聯書店，2014），頁 47。

29 馬戎戎：〈《甜蜜蜜》背後的鄧麗君〉，《三聯生活週刊》2005 年第 17 期：https://www.lifeweek.com.cn/article/52564；最後瀏覽日期：2023 年 9 月 15 日。

30 Andrew N. Weintraub and Bart Barendregt, "Re-Vamping Asia: Women, Music, and Modernity in Comparative Perspective," in *Vamping the Stage: Female Voices of Asian Modernities*, eds. Andrew N. Weintraub and Bart Barendregt (Honolulu: University of Hawaii Press, 2017), p.2.

31 Chen-Ching Cheng, "Love Songs from an Island with Blurred Boundaries: Teresa Teng's Anchoring and Wandering in Hong Kong," in *Made in Hong Kong: Studies in Popular Music*, eds. Anthony Fung and Alice Chik (New York: Routledge, 2020), p.108.

32 詳參管偉華：《追憶你是我一生的情愫：我眼中的鄧麗君》（武漢：華中科技大學出版社，2019）。

33 引自〈日本唱片公司老闆初聽鄧麗君唱歌以為喝多了酒〉，https://ppfocus.com/0/fo625ccd1.html；最後瀏覽日期：2023 年 9 月 15 日。

34 師永剛、樓河：《鄧麗君私家相冊》（台北：作者出版社，2005），頁 126。

35 引自〈螢幕前後：鄧麗君做學生〉，《聯合報》，1972 年 11 月 14 日，第 08 版。

36 Meredith Schweig, "Legacy, Agency, and the Voice(s) of Teresa Teng," in *Resounding Taiwan Musical Reverberations Across a Vibrant Island*, ed. Nancy Guy (Abingdon and New York: Routledge, 2021), pp. 214-215. 作者以民族音樂學家梅澤爾（Katherine Meizel）的理論分析鄧麗君的「多聲性」，同時可參 Katherine Meizel, *Multivocality: Singing on the Borders of Identity* (New York: Oxford University Press, 2020), pp.7-17.

37 姜捷：《絕響》，頁 176。

38 司馬桑敦：〈鄧麗君在日獲「新人賞」，「空港」唱片銷數直線上升〉，《聯合報》，1974 年 12 月 6 日，第 09 版；同時可參她的日本經紀人西田裕司所寫（龍翔譯）

的《美麗與孤獨：和鄧麗君一起走過的日子》（台北：風雲時代，1997）。

39 師永剛、樓河：《鄧麗君私家相冊》，頁103。

40 Jones, *Circuit Listening*, p.174.

41 Eva Chai, "Caught in the Terrains: An Inter-referential Inquiry of Transborder Stardom and Fandom," in *The Inter-Asia Cultural Studies Reader*, eds. Kuan-Hsing Chen and Chua Beng Huat (London and New York: Routledge, 2007), p.327.

42 〈Teresa Teng 華人的共同回憶：永恆的鄧麗君〉，加拿大中文電台，2022 年 5 月 12 日：https://www.am1430.com/hot_topics_detail.php?i=3281&year=2022&month=5；最後瀏覽日期：2023 年 9 月 15 日。

43 姜捷：《絕響》，頁193；杜惠東：《繁星閃閃》，頁86。

44 引自〈Teresa Teng 華人的共同回憶〉。

45 趙次淵及雅思：〈超級歌星鄧麗君在美國演唱，風靡紐約、三藩市、洛杉磯〉，《銀色世界》第129期，1980 年 9 月。

46 Kyoko Koizumi, "Popular Music Listening as 'Non-resistance': The Cultural Reproduction of Musical Identity in Japanese Families," in *Learning, Teaching, and Musical Identity: Voices Across Cultures*, ed. Lucy Green (Indianapolis and Bloomington: Indiana University Press, 2011), p.42.

47 Jones, *Circuit Listening*, p.173.

48 引自〈陰陽相隔的音樂合作：鄧麗君最後的一張唱片〉，《新浪娛樂》，2005 年 5 月 9 日：http://ent.sina.com.cn/y/o/2005-05-09/1323718631.html；最後瀏覽日期：2023 年 9 月 15 日。

49 〈陰陽相隔的音樂合作：鄧麗君最後的一張唱片〉。

50 區瑞強：《我們都是這樣唱大的》（香港：知出版，2016），頁11。

51 洛楓：《盛世邊緣：香港電影的性別、特技與九七政治》（香港：牛津大學出版社，2002），頁29。

52 〈《甜蜜蜜》修復版樂聲太大？ 陳可辛決定維持原貌〉，《文匯報》，2013 年 11 月 23 日，A27 版。

53 李照興：《香港後摩登：後現代時期的城市筆記》（香港：指南針集團，2002），頁 103。

54 引自馮珍今：《字旅相逢：香港文化人訪談錄》（香港：匯智出版社，2019），頁 182。

55 Roger Hillman, *Unsettling Scores: German Film, Music, and Ideology* (Indianapolis and Bloomington: Indiana University Press, 2005), 詳參第六章。

56 引自〈李麗珍的表演，鄧麗君的主題曲，這顆港片的遺珠，拿下 5 項大獎〉，《壹讀》，2020 年 11 月 10 日：https://read01.com/Gm2jEQG.html；最後瀏覽日期：2023 年 9 月 15 日。

57 Cheng, "Love Songs from an Island with Blurred Boundaries," pp.108-113.

58 Timothy Rice, "Time, Place, and Metaphor in Musical Experience and Ethnography," *Ethnomusicology 4* 7:2 (2003), pp. 151-179.

59 Rey Chow, *Sentimental Fabulations, Contemporary Chinese Films* (New York: Columbia University Press, 2007), pp.113-114.

60 Sheldon Lu, "Transnational Chinese Masculinity in Film Representation," in *The Cosmopolitan Dream: Transnational Chinese Masculinities in a Global Age*, eds. Derek Hird and Geng Song (Hong Kong: Hong Kong University Press, 2018), p.63.

61 Kwai-cheung Lo, *Chinese Face/Off: The Transnational Popular Culture of Hong Kong* (Urbana and Champagne: University of Illinois Press, 2005), p.120.

62 Esther M. K. Cheung, "In Love with Music: Memory, Identity and Music in Hong Kong's Diasporic Films," in *At Home in the Chinese Diaspora: Memories, Identities and Belonging*, ed. Kuah-Pearce Khun Eng and Andrew P. Davidson (New York: Palgrave, 2008), pp.235-236. 有關鄧麗君的歌在電影中的功用，詳參 pp.234-9.

63 引自〈冷戰時期：鄧麗君歌聲背後的兩岸互動〉，《巴士的報》，2017 年 6 月 2 日：

https://www.bastillepost.com/hongkong/article/2090580- 冷戰時期 - 鄧麗君歌聲背後的兩岸互動；最後瀏覽日期：2023 年 9 月 15 日。

64　白睿文（Michael Berry）：《電影的口音：賈樟柯談賈樟柯》（台北：釀出版，2021），頁 45。

65　梁茂春：〈「甜蜜」春風掀起音樂改革大潮〉，《音樂周報》，2018 年 11 月 21 日，B2 版。

66　有關對港台流行歌曲「靡靡之音」的批評，詳參《人民音樂》編輯部：《怎樣鑑別黃色歌曲》（北京：人民音樂出版社，1982）。

67　引自陶東風：《文化研究年度報告（2015）》（北京：社會科學文獻出版社，2017），頁 23。

68　平野久美子：〈鄧麗君逝世 20 週年紀念：「亞洲歌后」，魅力猶在〉，《走進日本》，2015 年 6 月 15 日：http://www.nippon.com/hk/column/g00285/?pnum=1；最後瀏覽日期：2023 年 9 月 15 日。

69　《動向》第 16 卷（1980），頁 29。

70　蔡翔：〈七十年代：末代回憶〉，北島、李陀編：《七十年代》（香港：牛津大學出版社，2019），頁 338。

71　阿城：〈聽敵台〉，《阿城精選集》（北京：經典文學出版，2020），頁 274。

72　薇薇恩‧周：〈鄧麗君和心戰牆：金門島上詭異的聲音武器〉，BBC News 中文，2019 年 3 月 9 日：https://www.bbc.com/ukchina/trad/vert-cul-47506739；最後瀏覽日期：2023 年 9 月 15 日。同時可參高愛倫：〈美國巡迴採訪之八〉，《民生報》，1980 年 7 月 10 日，第 10 版及 Hang Wu, "Broadcasting Infrastructures and Electromagnetic Fatality: Listening to Enemy Radio in Socialist China," in Sound Communities in the Asia Pacific Music, Media, and Technology, eds. Lonán Ó Briain and Min Yen Ong (New York: Bloomsbury Academic, 2021), pp. 171-190. 有關鄧麗君歌聲與亞洲冷戰的關係，同時可參 Christine R. Yano, "Afterword: Asia's Soundings of the Cold War," in Sound Alignments: Popular Music in Asia's Cold Wars, eds. Michael K. Bourdaghs, Paola Iovene, Kaley Mason (Durham and London: Duke University Press, 2021), pp.249-262 及 Michael K. Bourdaghs, "Teresa Teng: Embodying Asia's Cold War," in Social Voices: The Cultural Politics of Singers around the Globe, ed.

Levi S. Gibbs (Urbana, Chicago and Springfield: University of Illinois Press, 2023), Chapter 8.

73　薇薇恩・周：〈鄧麗君和心戰牆：金門島上詭異的聲音武器〉。

74　Jeroen de Kloet, "Circuit Listening: Chinese Popular Music in the Global 1960s By Andrew F. Jones," MCLC Resource Center Publication, December 2021): https://u.osu.edu/mclc/2021/12/28/circuit-listening-review/；最後瀏覽日期：2023 年 9 月 15 日。

75　李巖：〈鄧麗君在大陸是怎樣解禁的？〉，騰訊文化「禁區年譜」，2015 年 8 月 23 日：http://www.rocidea.com/one?id=24660；最後瀏覽日期：2023 年 9 月 15 日。

76　宋楚瑜口述歷史、方鵬程採訪整理：《從威權邁向開放民主：台灣民主化關鍵歷程（1988-1993）》（台北：商周出版，2019），頁 62。

77　彭漣漪：〈何日君再來：鄧麗君〉，《天下雜誌》第 200 期，1998 年 1 月 1 日：https://www.cw.com.tw/article/5035595；最後瀏覽日期：2023 年 9 月 15 日。

78　放言編輯部：〈華語經典專輯回顧：鄧麗君《淡淡幽情》再創古詩詞新生命，本身亦成永流傳的經典〉，《放言》，2020 年 7 月 17 日：https://www.fountmedia.io/article/65125；最後瀏覽日期：2023 年 9 月 15 日。

79　Cheng, "Love Songs from an Island with Blurred Boundaries," pp.110-111.

80　黃湛森（黃霑）：《粵語流行曲的發展與興衰：香港流行音樂研究（1949 — 1997）》（香港：香港大學博士論文，2003），頁 148-149。

81　此曲手稿及黃霑的看法詳見吳俊雄編：《黃霑書房：流行音樂物語》，頁 248。

82　石計生、黃映翎：〈流行歌社會學：年鑑學派重估與東亞「迴流迴路」論〉，《社會理論學報》第 20 卷第 1 期 (2017)，頁 10；同時可參石計生：《歌流傳社會學：迴流迴路與台灣流行歌》（台北：唐山出版社，2022）。

83　Jones, Circuit Listening, p.185.

84　Marc L. Moskowitz, Cries of Joy, Songs of Sorrow: Chinese Pop Music and its Cultural Connotations (Honolulu: University of Hawaii Press, 2010), p.20.

85 詳參 Liew Kai Khiun, "Rewinding and Enshrining Teresa Teng on YouTube," in his *Transnational Memory and Popular Culture in East and Southeast Asia* (London and Lanham: Rowman and Littlefield, 2016), pp. 43-56.

Chapter II:

女性時尚風：
文化與社會衝擊

—— 馮應謙

衝破固有的時尚規範

衣服是每個人都擁有的生活必需品，用來遮掩身體。然而，從社會學的角度來看，現代的穿著不僅僅是生活必須，更成為了時裝，是資本主義和現代化環境下的商業貨品（Bourdieu, 1995）。商品透過不同文化資本和品味的打造，然後鼓勵我們消費。在傳播學中，時裝被視為一種融合身體姿態的非言語溝通方式（Bernard, 2002）。在舞蹈表演中，舞者穿上各種華麗的衣服，衣服上的細節代表各個時代背景或身份的象徵。這些服裝搭配上舞姿，向觀眾傳遞角色的故事。

除了上述的意義，衣服或時裝還具有改變社會思潮的功能。在社會層面上，任何地方的衣服都隱藏著既有文化、社會規範、信仰和價值觀等意識形態（Rubinstein, 1995）。衣服可以幫助維持社會的和諧和統一。人們能夠善用衣著打扮，使自己在不同場合呈現出符合社會道德價值的形象，避免尷尬情況的發生。衣服的特色標誌有助於了解當時的社會現象和價值觀，例如，清朝的纏足文化反映出古代中國人以女性小足為美的價值觀（柯基生，2013），而伊斯蘭教中要求女性以希賈布（Hijab）遮蓋身體以保護自己。進入高級場所，例如餐廳和演奏廳，對服飾也有一定的要求：客人必須端莊得體，以示對該場合和身邊的人的尊重。可見，服裝貫穿於我們的日常生活中，形成不同的潛規則，並建構出現今社會各個層面的多樣面貌。

文化與穿著有著共通性，兩者皆是理解社會或現實的方式。舉例而

言，一個社會的開放度或壓抑程度，除了透過法律或媒體報道，也可以透過觀察時尚呈現。透過時尚語言，我們能夠更深入地理解社會的思潮（Barthes, 1967）。舉例來說，回顧八十年代，我們看到許多明星穿著皮衣，這反映了媒體將西方叛逆的青少年思想引進社會的現象。社會大眾亦透過穿著表達個人觀點，追求個人自由。時尚因此成為一種社會變遷和文化轉變的指標，反映出人們對自身身份和價值觀的認知。

本文介紹了鄧麗君在七十至八十年代所展現的女性時尚風格。在當時男女平等主義尚未普及的年代，鄧麗君透過自己的服裝，對香港和中國女性文化提出了挑戰，甚至革新了當代的女性文化，建立了女性強人的形象，打破了對女性的社會限制。作為當時知名的歌手，鄧麗君的標誌性服裝充滿了文化的象徵意義，有意或無意地影響了當時女性在社會中的地位。

在中國社會內，鄧麗君以融入不同中國文化元素的形象示人，例如穿上中式旗袍，並避免過多的政治色彩，柔和地代表了華人社會的和諧。同時，她的服裝向世界展示了強烈的中國文化角色，展現了現代和當代的元素，甚至是前衛的，加速了西方現代性與中國文化之間的融合和連繫。

鄧麗君所穿的西式裙子和短裙對當時保守的中國內地社會產生了影響，改變了社會大眾對女性的審美觀。作為一代文化標誌，鄧

麗君連接了女性個體和社會集體，處於熟悉和新奇之間的矛盾空間（Truman, 2017），開啟了中國文化的現代化。在個體層面，許多女性希望打破社會的規條，而鄧麗君西化的形象以一種新穎的方式喚醒了過於被動的女性，間接呼籲大家應隨著文化環境的變化而做出相應的改變，建構新的集體價值觀。同時，她代表了新女性的態度和情感，既包含希望也存在焦慮，凸顯了個人願望和社會規範之間的緊張關係和矛盾。隨著時間的推移，這些矛盾促使大眾對新觀點持更開明的態度，進一步加快了社會集體思想的發展。

至於實際的社會影響力，則取決於觀眾和歌迷在生活中的實際實踐。根據巴特的時尚符號學（Barthes, 1967），服裝透過影像和文字轉化為一系列符號，建構出社會上的「神話」。當這個「神話」出現時，在資本主義社會中，消費者對時尚產生了集體崇拜，毫不猶豫地相信這個神話。按照這種「神話」的理解，我們可以將鄧麗君在時尚領域的影響劃分為三個層面：首先，是物質層面上的服裝；其次，是服裝本身，它不再僅僅是原始的服裝，而是透過攝影圖片和文字重新賦予了精神價值；最後一層則是個人對服裝賦予的意義，發生在購買和穿著後的個人情感或故事。換句話說，分析鄧麗君的服飾不僅是為了解釋她對社會產生了實質影響，更是因為她透過文化的影響力成為社會大眾改變自身的催化劑。

值得一提的是鄧麗君對性別平等和女性地位的文化影響。在她成名的年代，香港並未制定任何具體的男女平等法律條文。直到 1990 年 4

月 4 日經中華人民共和國第七屆全國人民代表大會通過《中華人民共和國香港特別行政區基本法》（下稱《基本法》），第二十五條訂明：「香港居民在法律面前一律平等。」從法理上，這是第一條重要條文保證人人享受平等權利，這當然包括性別平等。然而，在鄧麗君成名的時代，這些法律條文尚未存在。

《消除對婦女一切形式歧視公約》在 1996 年才在香港生效（Legislative Council, 2023）。同一年，《性別歧視條例》也於香港生效，該條例於 1995 年通過，將基於性別、婚姻狀況以及懷孕而進行的歧視列為違法，包括僱傭、教育、商品、服務以及設施提供等七個公共範疇。條例還明確禁止任何形式的性騷擾。這些觀念都是相對現代的，當時並未得到廣泛支持。儘管現今有法律的保障，但平等機會委員會（平機會）仍然每年接到一定數量的投訴。截至 2021-2022 年，平機會根據《性別歧視條例》處理的投訴共有 472 宗，其中 82% 涉及僱傭範疇，其中大多數與懷孕歧視（109 宗）和性騷擾（202 宗）有關（Equal Opportunities Commission, 2022）。儘管該條例同時保障男性和女性，但大多數性騷擾投訴仍由女性提出。

鄧麗君作為社會當時的成功女性，她代表女性的自我和權利，時至今日仍然未必是所有女性都享有的權利。她透過自己的歌聲和電視形象，塑造出完美的女性形象予觀眾欣賞。六、七十年代，女性穿著較為保守，多採用裙子過膝、短袖、鈕扣的設計。到七十年代初期，熱褲備受熱捧，再到七十年代中期，闊腳牛仔褲成為街頭潮流。

鄧麗君作為那個時代的女性，沒有隨波逐流，屈服於社會默認的潮流之下，反而選擇大膽、有自己特色的服裝設計，使自己在一代歌星的標誌之下，亦成為時尚潮流的指標，衝破女性服裝規範和隔膜之餘，並早於社會有平等制度前已在文化領域上進行抗爭，同時採用了傳統文化特色服裝，使其與西方潮流結合，創造出新穎的搭配，更為社會大眾所接受。在這文章中，我們選擇了鄧麗君幾種獨有的時尚詳加分析。

長衫和旗袍

一方面，鄧麗君是最早期發掘長衫中式元素的歌手之一；另一方面，她現代化的西式打扮引領當時的時尚潮流。在歷史上，長衫由明朝士大夫的道袍演化而成，清朝時期成為富裕階層和上層人士的衣著。1900 至 1940 年間，長衫，再配合眼鏡，成為了新派知識團體的衣服特徵。民國初期，長衫就恰恰代表性別平等。1919 年「五四運動」期間，知識人士和學生發起遊行示威，抗議第一次世界大戰後巴黎和會就山東問題的決議，促請當時的執政政府拒絕簽署合約。示威者當時就是身穿長衫和長袍，其後，長衫開始代表運動時所追求更為理想化的民族目標。隨著新文化運動的興起，封建禮教下的陋習被逐一廢除，女性思想得到解放，開始穿上主要由男性穿著的長衫，於中國社會的性別制度產生了變化。

至於旗袍，它原是民國時期的女子將男子所穿的長袍演變出來的服

裝，並在 1920 至 1930 年代流行於上海上流社會和娛樂界，1929 年
在中華民國頒布的法令下成為國家禮服之一。張愛玲在《更衣記》裡
指出：「一九二一年，女人穿上了長袍。」亦提到：「不是為了效忠
於滿清，提倡復辟運動，而是因為女子蓄意要模仿男子。」（張愛玲，
1943）那個年代，西方思想逐漸傳入中國，女性初受西方文化薰陶，
男女平等的思想也開始發芽。

中華人民共和國 1949 年立國，立國者提倡勤儉樸素。旗袍於毛澤東
時期，被認定是資本主義的象徵，所以沒有繼續演化。當時在台灣，
日治時期迫使漢人放棄所有含漢族元素的物品，旗袍文化亦隨之式微
（Taiwan Historica）。香港成為延續旗袍的華人地方，戰後，不少
上海旗袍師傅逃到香港，在香港開店，讓旗袍文化在香港得以保存
（鄭天儀，2017）。時至今日，還能在街上看到身穿長衫、旗袍的
學生，上流社會或影視圈的成員也會穿旗袍出席不同場合。

Wessie Ling 提出，旗袍在民國時期不斷通過新款式和剪裁改良，挑
戰社會對婦女服飾和身體外貌的規定（Ling, 2012）。上世紀三十年
代，旗袍成為現代化和繁榮城市中新興中產階級中國婦女所青睞的時
尚服裝。在民族主義（Nationalism）與進口商品和西式服裝湧入中
國的衝突時代，旗袍穿著被視為對西方文化的抵抗，亦表明了中國婦
女對國家對她們身體外貌的潛在規範的抵抗。旗袍從而成為了婦女們
的一種抗議工具。通過風格的變化和對西方時尚潮流的回應，婦女們
利用旗袍反抗國家的權威，挑戰主導的西方審美標準。旗袍的發展展

示了當時中國服裝獨特的審美判斷，創造出新的中國式審美。

鄧麗君於 1969 年 12 月 27 日首次來港為一場慈善籌款活動表演，隨後展開了她在香港的事業。當時年僅十六歲的她亦受邀主持台灣中國電視公司的晚間黃金節目《每日一星》，同時演唱了與一部電視連續劇同名的主題曲《晶晶》（姜捷，2013）。她還參演了自己的首部電影《謝謝總經理》，成為在台灣家傳戶曉的「歌影視」三棲歌手。

作為第一位穿著中國特色服飾的現代歌手，在香港，鄧麗君成功地消解了長衫所帶有的政治色彩，將長衫和旗袍塑造成她的標誌，同時為長衫賦予了新的意義——使其成為一種實用的時尚元素。

鄧麗君的長衫設計不缺花朵、鳳凰、蝴蝶等傳統元素，牡丹花語為富貴、吉祥、國色天香，符合鄧麗君的形象。牡丹亦帶有雍容華貴與繁華昌盛的象徵。周敦頤的《愛蓮說》提到：「自李唐來，世人盛愛牡丹。」牡丹於清朝時為中國國花，而 2019 年，中國花卉協會舉行投票徵求將牡丹成為國花方案的意見，總投票數 362,264 票，當中多於百分之七十九的票數支持該方案（法國國際廣播電台，2019），可見牡丹在中國人民心目中的高尚地位。

鳳凰，又稱不死鳥，是中國古代傳說中的百鳥之王，帶有富貴和機遇的意思。鳳凰自漢朝以來，被視為「南方之鳥」（香港中文大學，2019），也有太平的象徵。在鄧麗君的長衫中，鳳凰可理解為希望為

中國社群之間和整個亞洲帶來和平。

鄧麗君的旗袍亦不乏蝴蝶圖案。蝴蝶的生命短暫，但同時帶有重生的意思（Wilson, 2012），代表生命的周而復始。能夠重生，則比喻事物無限的潛力、柔韌性，以及希望，並會帶來歡樂和正能量。

除了傳統元素，鄧麗君的旗袍設計翻轉了人們對該服飾的刻板印象。傳統旗袍原為彰顯民族身份的服飾，發源自男裝長衫的演變。傳統長衫設計通常兩袖寬大，款式多為長身，開衩位置較低，不大顯露身形（風尚中國，2021）；然而，鄧麗君將旗袍設計注入新的風貌，使其更為修身，開衩位置較高，甚至有些被改短成為短裙或迷你裙，同時融入西式的珠片裝飾，改進了中國 1949 年建國前在上海流行的設計風格，並賦予其獨特的個人風格。

身穿長衫和旗袍是中國文化的代表性服飾，有助於建立華人觀眾對鄧麗君的親切感。儘管香港自 1841 年受殖民統治以來，受到西方文化的影響，但中國的傳統和文化仍然深深根植在人們的心中。透過現代化的設計手法，例如加入無袖設計，使旗袍和長衫更容易為人所接受，同時創造出一種獨特的混搭風格。香港作為中西合璧的地方，鄧麗君的旗袍設計融合了中式和西式的元素，完美地迎合了香港的多元文化背景，同時將這種獨特的風格帶到其他亞洲國家。

短裙

在傳統的東方社會，短裙被視為風俗敗壞的象徵。古代的傳統規範要求女性學習「三從四德」，而幾千年的封建思想至今在現代社會仍然具有一定影響力。父母總是叮囑我們不要穿得太暴露，不要過分顯露身材，褲子不要太短，衣服不要露出太多肌膚，避免露出肩膀，或是穿得太短。走在街頭上，也常有人用挑剔的眼光評價穿著，有時甚至用穿衣打扮來推測一個人的職業和背景等。穿著自由，似乎仍然是一個難以實現的理想。

即便在被視為思想相對開放的西方社會，短裙也不是一開始就能被所有人接受。在五十年代，西方女性被灌輸膝蓋必須保持覆蓋，坐著時雙腿必須緊閉等觀念，以避免被視為淫亂或引起性幻想。短裙的創始人瑪麗·昆特（Mary Quant）是一位英國時裝設計師，她在六十年代推出的迷你裙設計引起了保守派的批評（Smith, 2013）。當時，女權思潮開始興起，希望打破傳統對女性優雅保守形象的刻板印象。瑪麗·昆特在 2014 年接受《英國廣播公司》訪問時提到，迷你裙是女性表達「叛逆」的一種方式（McIntosh, 2023）。

在上個世紀八十年代，鄧麗君在仍然相當保守的台灣社會中舉辦了她的十五週年巡迴演唱會。當她演唱 *Flash dance... what a feeling* 時，她穿著一條紅色格紋的裙子，下襬採用流蘇設計。此外，她在舞台上濃厚的煙燻妝容配上黑色皮衣，以搖滾風格呈現與平時乖巧形象完全

不同的一面。另一個經典的造型是鄧麗君梳起誇張的髮型，穿上佈滿珠片的開衩短裙，為服飾注入了充滿動感的元素。

鄧麗君喜愛將西裝外套搭配短裙，這樣的服裝搭配成為她的一個時尚特色。有時候，她會挑選帶有印花或格紋的外套，搭配鮮艷顏色的連身短裙，透過兩者顏色的碰撞展現豐富多彩的感覺。這樣的搭配既保留了短裙的少女感，又因為帥氣的西裝外套的中和，使整體造型更加舒適，不僅迎合了男性或女性的喜好，也展現了鄧麗君獨特的時尚品味。

在表演時，鄧麗君曾穿上黑色波點連身短裙，即使有人批評裙子過短，她卻回應道，能夠穿迷你裙的時候應該抓住機會，因為隨著年齡增長，再穿可能就不太適合了（Sohu, 2017）。這句話顯示了鄧麗君對短裙的熱愛程度，並展現了她對時尚的獨特見解。

在唱片《鄧麗君之歌》第九集中，我們看到鄧麗君梳著高馬尾，穿著粉紅色的連身短裙。裙子採用背心式的剪裁，寬鬆自在，下襬飾有深色調的粉紅色流蘇，搭配白色高跟鞋，在唱片綠色背景的映襯下，呈現出鮮明的視覺對比。同一個系列唱片的第十六集封面展示了鄧麗君穿著兩條不同風格的短裙。左邊的短裙以格子花紋為主，色調包含綠、藍、棕和白，搭配銀色高跟鞋；右邊的造型則以鮮紅色長袖上衣搭配純白色背心短裙，並在腰部加上金色飾物，搭配黑色長襪和皮鞋，展現多樣化的時尚風格。

泳裝

在十八世紀，隨著海水浴在西方國家的興起，泳裝成為大眾熟悉的服飾（Ibbetson, 2020）。當時，為了符合社會觀念，女性在浴場穿著類似無袖寬鬆內衣的長袍（Kidwell, 1968），每節都繡上小鉛塊以避免浮在水面上（Ibbetson, 2020），保持端莊形象。到了十九世紀，女性在水上活動時仍注重保持端莊，因此更偏向浸海水浴或踩水，而非參與激烈的水上活動。泳裝則包括浴衣、內衣和長襪，採用棉花或羊毛製作，但這些布料吸水後變得沉重，不適合進行激烈運動。

直至 1880 年，女性仍然穿著浴衣進行水上活動，使用羊毛和亞麻布等材料，設計上高領、長袖和及膝裙子。為了維持當時社會的正統觀念，女性在浴衣底下穿著臃腫的長褲。隨著維多利亞時期末期的興起，另一種泳裝崛起，將上衣和褲子連接在一起（Kennedy, 2010），中半身加上半截裙轉移視線，採用深色布料難以分辨是否沾水，成為女性連體泳衣的前身。自社會更加接受女性參與水上活動的概念後，女性泳裝設計的發展變得更加迅速。從 1890 年開始，褲子的長度縮短，藏在半截裙底下，同時使用絲質等新型材料（Ibbetson, 2020）。

步入二十世紀，泳裝經歷了巨大的變革，受到物料改良和時尚潮流的影響。1912 年，女性首次被允許參與奧運的游泳項目，這改變了對女性游泳的社會態度，也開啟了婦女泳裝的現代化（Ibbetson, 2020）。

1910 年，領先潮流的泳裝生產商 Jantzen 為賽艇俱樂部製作了羊毛泳裝。由於其流行，Jantzen 將其推廣給更多人，並在 1921 年將其命名為泳衣。同期，澳洲衣物公司 Speedo 於 1914 年開始嘗試製作泳衣，其連體泳衣採用短袖或背心式上衣搭配長褲。

第一次世界大戰爆發後，不同國家流行不同款式的泳裝。美國和歐洲紛紛使用紡織泳裝取代浴衣，但美國女性更傾向於實用、運動風格的設計，而歐洲女性則偏愛貼身柔滑的泳裝（Ibbetson, 2020）。雖然泳裝在大量改善，但針織泳裝沾水後容易變形，威脅到女性需保持端莊的社會要求。

然而，隨著時尚設計師投入泳裝設計，泳裝逐漸登上雜誌封面。1930年代，在歐洲，隨著社會接納並鼓勵民眾做運動來打造健康社會，女性也被鼓勵參與各式各樣的運動，這也包括游泳，這讓女性能夠曬黑皮膚。深色皮膚不再被視為工人階級的標誌（Defino, 2022），而成為時尚、富足的象徵。

到了七十年代，香港和台灣仍然是較保守的社會，泳裝在公開場合中並不常見，或只在每年一度的香港小姐選舉中露面。1973 年，香港小姐選舉首次引入比基尼泳衣，但設計相對保守。

就在 1974 年，在電影《海韻》原聲帶插曲《記得你記得我》的專輯封面上，鄧麗君身穿漩渦印花的連身短款泳褲，搭配銀色涼鞋，可見

鄧麗君一直在華人女性思維上走得更前更快。1989 年，鄧麗君與林青霞到法國巴黎遊玩，傳媒刊登的照片中可見鄧麗君穿著黑色連身泳褲，另有照片顯示她穿上褐色比基尼泳衣躺在沙灘上。總括而言，鄧麗君的公眾形象成為女性開放程度的指標。

吊帶

吊帶最初在時尚界中擔任內衣的角色。在十八世紀早期，法國皇后瑪麗·安東妮及其他皇室成員會穿著無袖寬鬆內衣（Chemise）作為悠閒的衣物，尤其在與親密的女性友人聚會時（Tortora, Marcketti, 2021）。雖然無袖寬鬆內衣非常受歡迎，束腹（Corset）和腰帶（Girdles）仍然是女性內衣不可或缺的部分，限制了女性的活動。

十八世紀的啟蒙運動和十九世紀中期醞釀的婦女參政活動讓女性贏得了更多生活方面的自由（莊淑蘭，2014）。束腹和腰帶這些繁複沉重的內衣於 1910 年開始被吊帶所取代。在三十年代，斜裁吊帶（Bias Cut Slips）推出，穿著更為舒適、有彈性，並設計得更長以迎合當時裙子的風格（Bucci, 2016）。在四十和五十年代，設計師開始在吊帶上添加蕾絲等細節，同時突顯胸部形狀，為吊帶增添了性感的誘惑（Sohu, 2018）。

然而，到了七十年代，內衣趨向簡約化，並在衣服上加入內建的襯裡，使吊帶失去實用性，成為過時的單品。到了九十年代，隨著

超模的回歸，吊帶再次受到大眾關注（Voicer, 2016）。鄧麗君於七十年代初期獲得日本寶麗多唱片公司的賞識，於 1974 年移居日本發展，發行多首日本歌曲。1985 和 1986 年，她參加了日本 NHK 紅白歌合戰，其中 1985 年的第 36 回紅白歌合戰中，鄧麗君以一身貴妃形象打扮演唱名曲〈愛人〉，一襲桃紅色吊帶裙外搭一件輕紗粉色長袍，像是從宮廷中走出來的美人。而在初出場決定節目表演期間，她也穿著鮮粉紅色的吊帶裙，裙子下襬呈現蛋糕裙的設計，並搭配白色鞋子。

在她在日本的活動期間，鄧麗君多次穿著吊帶裙，從簡潔的黑色吊帶長裙到優雅的藍色吊帶裙，再到鮮紅色、印有花紋的吊帶裙，搭配同色的手套和珠寶項鏈。

碎花裙

自十二世紀起，中國的裁縫藝術就開始在衣物上繡製花朵和自然景觀。絲綢上的牡丹、蓮花、康乃馨等繡花圖案為衣物增色不少，尤其在唐朝時最為風行。這樣的花朵設計逐漸傳播到中東和其他亞洲地區。在日本，花朵刺繡與和服相結合，而菊花更成為皇室的標誌。在印度，印花棉布（Chintz）以其色彩繽紛的花卉設計和淺色底色成為連接東西方的受歡迎布料設計之一（Franceschini, 2023）。

花朵印花於十四世紀因歐洲商人購得中國的精美布料而傳入世界各

地。這些布料以極高的價格販售，成為歐洲社會中的階級象徵。意大利與奧斯曼帝國頻繁進行貿易，使得這些花朵圖案的布料成為當地極為珍貴的設計。印花棉布被荷蘭和英國商人引入西方後受極大關注，但在 1686 年被法國完全禁止進口，直到 1759 年因生產線的發展而重新流行，而英國則於 1770 至 1774 年禁止使用部分印花棉布（Bekhrad, 2020）。

隨著工業革命的到來，紡織品的大量生產使得專業工匠所製作的花卉圖案逐漸被機器取代（Cartwright, 2023）。花朵印花因此更快速地進入服裝市場，受到廣大消費者的喜愛，使其風靡全球。Liberty Print 是一個在 1920 年代就開始設計小型花朵圖案的英倫碎花圖案（Mccormick），至今仍然深受人們喜愛。

然而，要穿搭碎花圖案並不容易。顏色過於素雅可能顯得老氣，而過於鮮艷則可能顯得奇特。除了顏色，花朵的大小和款式也需仔細挑選，方能找到適合自己的印花。放在鄧麗君身上，碎花裙顯得非常時尚。鄧麗君在不同的公眾場合經常穿碎花裙，最明顯是她 1973 年發行的大碟《月亮代表我的心》的封面，她身穿大紅色的裙子搭配淺紫色花朵圖案就恰到好處，再加上她經常在公開照片配以不同顏色花朵髮夾來配襯碎花裙，營造出華麗、端莊的感覺。在 1978 年鄧麗君專輯《一封情書》的封面上就是以 Tone on Tone 的淺紫色花朵髮夾來配襯淺紫色碎花裙，比現代流行的 Tone on Tone 穿搭領先幾十年。

西方時裝—Trad Style, Mix and Match

Trad style，即傳統風格，源於二十世紀二十年代美國東北波士頓和紐約一帶長春藤大學的男學生時尚。當時，一些富有的大學生不滿意跟隨他們的父親穿著端莊的傳統西裝，他們希望展現自己的個性，同時又不想穿那些被視為老土的衣服。於是，他們開始創造出一種被稱為「Trad Style」的風格，這是一種既具有高貴感又保守的穿著風格，同時又帶有一點玩味。

傳統的 Trad style 通常包括一套西裝三件套。最經典的是穿著粗花呢絨外套（Tweed jacket）作為西裝褸，可以是藍色、墨綠色或啡色等。此外，重點是在穿著上挑戰父親的權威，例如配上格仔花紋的煲呔（Bowtie）或者穿著格仔西裝背心，與其他人的穿著有所區別。一些年輕人可能會在恤衫上穿著 V 領或套頭毛衣，裡面搭配前衛設計的煲呔或領帶，這樣一來，即使他們沒有穿西裝，也能夠突顯高雅的風格，同時達到挑戰傳統的效果。

當代夏季 Trad style 在西裝基礎上有更多變化，格仔、領帶和襯衣可能都會呈現格仔圖案，或者穿著格仔恤衫。由於夏季氣溫較高，傳統的西裝褸被更時尚的麻布或泡泡紗面料（Seersucker）所取代，通常這些面料上有淺藍和白色的紋理，使整體外觀更加清爽。夏季 Trad style 中一個極具誇張的元素是流行穿著格仔短褲來代替傳統的長西裝褲，其中以印度清奈（Chennai，原名 Madras）出產的薄棉

製成的紋理格仔短褲最為珍貴，許多名牌都有推出相應的款式。使用 Madras 布料的短褲突顯奢華時尚，展現富人的穿著品味。

鄧麗君在舞台上展現了一種不同的形象，相對於華人社會的傳統期望，她的風格更偏向西式化，服飾較寬鬆，活動更加自在，突破了對女性的傳統服裝規範，並引領了年輕一代的服裝潮流。從七十年代開始，西式主流服飾逐漸進入香港市場，為人們提供了更多的衣著選擇，逐漸替代了傳統的中國服飾。顏色的搭配變得更加豐富，女性開始穿起了短裙，而男性也紛紛穿上了西裝，整體風格更加現代化。

在六十至七十年代，嬉皮士代表了一群反對習俗和當時政治體制的年輕人，起源於美國六十年代中期的青年運動，主要涵蓋了十五到二十五歲的年輕人，後來這種文化影響逐漸擴散到世界各地。嬉皮士透過一種流浪的生活方式，表達他們對戰爭和民族主義的反抗，批評政府和大型商業機構，拒絕從屬，倡導社會更為包容，主張愛與和平，反對暴力（Davies, Munoz, 1968）。到了 1965 年，嬉皮士在美國成為一個成熟的社會團體（Hirsch et al., 1993）。他們的特點包括留長頭髮，留濃鬍子，穿著涼鞋，與主流的長裙、西裝等傳統西式服裝形成鮮明對比。

在東方社會，鄧麗君的穿著風格體現了嬉皮士文化的一面。她身穿露肩襯衫、裙子帶有荷葉邊及各種花朵圖案，這反映了香港社會正在邁向開放和變革。在 1970 年，十七歲的鄧麗君從香港返回台灣，她穿

著一身動物印花的外套，搭配寬腰帶和長靴；同年，在機場被拍到穿著菱格紋印花針織衫，搭配長款針織外套、高領毛衣以及同款帽子，大膽的印花圖案使她成為焦點，同時也開始讓她的時尚品味為台灣人所熟知。

鄧麗君的混搭風格將不同的服裝元素巧妙地組合在一起，創造出新穎且獨特的風格。混搭風格的流行最早可以追溯到第二次世界大戰之後，女性獨立意識的提升使她們開始注重自己的衣著（Ewing, Mackrell, 1992），同時媒體的迅速發展以及流行文化的普及也促使時尚變得更加多元。

柯德莉夏萍（Audrey Hepburn）是五十年代時裝混搭風格的代表性人物（Molony, 2019）。她以與傳統女性形象不同的造型成為當時女性的時尚偶像。夏萍的百變造型使她成為個人主義的標誌（柯基生，2013），建立起鮮明而獨特的形象（Ferrer, 2003）。在電影《羅馬假期》（*Roman Holiday*）中，夏萍巧妙地搭配條紋絲巾，點綴了白色襯衫和半身裙，展現了簡約而典雅的風格。此外，在 1950 年，她在邱園（Kew Gardens）的一次拍攝中，身穿格紋束腰連身裙，搭配上宮廷鞋、長手套及貝雷帽，呈現出優雅而具有個性的形象。鄧麗君延續了混搭風格的潮流，透過獨特的組合打破傳統束縛，為她的時尚風格增添了更多豐富的層次。

鄧麗君的混搭風格至今仍然展現出高雅品味，其中包括紅色及膝裙搭

配黑色皮帶和絲襪，再搭配格紋西裝外套，佩戴珠寶胸針；黑色裙子搭配絲襪、白色高跟鞋、以及牛仔外套；灰色無袖開衩連身裙，搭配白色束腳長褲和斜挎包等。

除了服裝，鄧麗君同時熱愛各種經典外國名牌的手袋。當年的報道經常捕捉到她手持 Louis Vuitton、DIOR、FENDI 等歐洲知名品牌。DIOR 成為鄧麗君於 1976 年赴日本發展時的首選品牌，隨後在 1977 年回台灣時，她愛上了 FENDI 的「FF」Logo 經典款。直至 1978 年，她轉向 LV 最經典的款式 Speedy。那個 Monogram 系列的圓筒造型手袋至今仍然保持相同設計，成為眾人所喜愛的經典之一。

頭飾

頭飾在各個文化中皆呈現多樣的面貌。古希臘和古羅馬時期，人們戴上由花朵、小樹枝和葉子製成的皇冠，散發著優雅的風采（History at Home: Laurel Wreath Activity, n.d.）；在遠古非洲，頭飾則以貝殼和珠子製成，時至今日，這些天然材料仍然在非洲部落中用於製作各式珠寶和頭飾（Simon-Hartman, 2021）；美國原住民則使用動物骨頭和羽毛打造頭飾，這些物料背後都承載著權力的象徵（Ancient Native American Jewelry – history of jewelry around the world, 2022）；而中國漢服的頭飾，如簪、釵、步搖等，款式千變萬化，各自蘊含深刻的意義（蝸談漢服，2020）。

在京劇中，頭上的帽子被稱為盔頭，其製作材料和風格取決於角色的性別、年齡和社會地位（國立傳統藝術中心）。而結婚儀式上的頭飾則主要由一對喜鵲組成，並搭配中國繩結、金屬片、珍珠、羽毛、陶瓷花以及具有圖案的蕾絲等材料（東方日報，2016）。

鄧麗君的花朵頭飾令人難以忘懷。在「島國之情歌」系列第五集《愛情更美麗》的專輯封面上，她身著白色露肩蕾絲邊上衣，頭頂粉紅色花朵髮夾，展現出清新、充滿活力的甜美女孩形象。其中在網絡上最常見到鄧麗君的照片是一張她戴白色滿天星的頭飾的封面照，該照片將本來形象清純的她更營造出一種清新的氛圍，其實這張經典照片出自於 1981 年鄧麗君的專輯《愛像一首歌》，後來寶麗金在 1994 年發行的《鄧麗君歌曲精選專輯（玖）》也是用上同一張照片。

Chapter III:

鄧麗君歌迷會和偶像文化

—— 馮應謙

歌迷會和歌迷們的心理

「粉絲」文化在當今社會已經變得非常普遍，成為許多娛樂領域的一部分。例如，ViuTV 旗下男子組合 MIRROR 在香港取得了極大的成功，吸引了大批粉絲。他們的知名度和影響力逐漸擴大，甚至引發了一些有趣的社會現象，例如每年成員之一姜濤生日都有大批粉絲聚集的銅鑼灣被稱為「姜濤灣」，以及社交媒體上出現了一個有趣的群組名為「我老婆嫁左比 MIRROR 導致婚姻破裂關注組」，其中不少網民分享因伴侶追星而忽略了自己的趣事。

此外，K-Pop 文化在韓國和全球各地形成了龐大的粉絲基地。粉絲們為自己的偶像明星打氣，不僅購買專輯、參與演唱會，還經常舉辦各種支持活動。在歐美，例如美國 Taylor Swift 的粉絲稱為「Swiftie」，也擁有強大的社群和文化影響力。這些例子突顯了粉絲文化在全球的多樣性和活力，同時也反映了娛樂產業和社交媒體對於粉絲參與的促進作用。

追星文化在二十一世紀初期確實受到不少社會和學術的批評，被視為一種消極的行為，可能是逃避現實、浪費時間，甚至是不務正業（Zhou et al., 2009）。這樣的觀點在當時的社會氛圍下影響了追星活動的評價。歌迷或粉絲被貼上標籤，這令很多人在當時不太敢公開展示對偶像的喜愛，特別是青少年，因為這可能被認為是越軌行為。

心理學上，追星被解讀為一種逃避現實的機制（Alderman, 2018），通常是為了從日常生活的壓力或無聊中獲得一種滿足感。這樣的行為可能是一種心理上的逃避，通過投入偶像的世界中，轉移注意力，進而體驗到一種情感上的滿足感（Mohd Jenol et al., 2020）。在這種解讀下，追星被視為一種情感上的避風港。隨著時代的變遷，社會對於追星文化的觀感逐漸改變。如今，追星不再被全盤否定，反而成為一個普遍的文化現象，甚至是一個重要的娛樂產業。人們更加理解並尊重個體的娛樂選擇，並意識到這是一種自我表達和社交的方式。

鄧麗君歌迷會成立的年代正值媒體的黃金時代。五十年代的逃避主義理論被提出，旨在解釋人們對娛樂型媒體的使用現象。在六十年代初，電視節目廣受歡迎，引起傳播學者的關注，他們討論觀眾為何喜歡這些節目以及這種發展可能帶來的後果。這一理論的核心觀點認為，逃離現實生活的娛樂和分散注意力是許多人在多種情況下所渴望的，而娛樂媒體能夠有效地滿足這種逃避的需求。許多評論家認為，逃避者的世界由非現實或不太可能存在的人物組成，他們或者非常優秀，或者非常惡劣（極好或極壞），他們的成功和失敗能夠迎合觀眾對期望的需求。整個「追星」的過程可以被視為一種逃避的形式。

美國學者（McCutcheon et al., 2002）將追星行為分為三個等級，分別為娛樂社交型（Entertainment-social）、個人情感型（Intense-personal）和邊緣病態型（Borderline pathological）。個人情感型的粉絲感覺與偶像之間有強烈的情感連繫，有些甚至可能過度迷戀偶

像，以彌補他們感情上的缺失，建立虛擬的親密關係。而邊緣病態型的粉絲則對偶像的愛慕達到了極端的地步，不僅影響了他們自己的生活，還可能波及到周圍的人。這些粉絲有可能患上「情愛妄想症」，整個人生都被妄想與偶像談戀愛所佔據，堅信不移。因此，偶像崇拜對粉絲來說是一個建立在虛構烏托邦之上的體驗，其中包含了現代生活中缺乏的種種元素，有助於粉絲們平衡內心的不足。在這種情境下，可以理解當年堅持做粉絲的壓力是相當巨大的。

從正面的角度來看，粉絲團或粉絲俱樂部可以作為一種心靈慰藉。當身邊的人都分享著對某個人的崇拜和喜愛，對其魅力和才華感到由衷的讚賞時，個人會感到如同找到志同道合的夥伴，減輕了孤獨感，並在共同的信仰中找到身份的認同感（Collisson et al., 2018）。

值得正面思考的是，這樣的團體可能會成為一種「回音室效應」的例子。回音室效應指的是人們只接收與自己信念或價值觀相符的信息，而拒絕接收與自己相對立的觀點（Nguyen, 2018）。這種情況下，團體內的成員可能會被鞏固對共同崇拜對象的信念，形成一個封閉的社群，互相加強對特定價值觀的認同。在這樣的團體中，成員有機會更深入地理解和分享彼此的信仰，這可以為他們提供一種情感上的滿足（What is an echo chamber?, n.d.）。然而，需要謹慎注意回音室效應的負面影響。這種封閉性可能導致對不同觀點的排斥，使得成員難以接觸到多元的思想和價值觀。在進一步思考時，應該鼓勵開放的討論和尊重多元觀點的機會，以避免形成極端的價值觀念。

在七、八十年代的香港，歌迷會和影迷會並不像現在那樣普遍存在，每位明星都擁有自己的歌迷會。當時通訊科技相對落後，社交媒體尚未興起，這使得粉絲之間的聯繫變得極為困難。因此，即便志同道合的人想要互相認識，也變得十分艱難，組織歌迷會變得非常具有挑戰性。在這樣的環境下，許多歌迷只能默默地喜愛著他們的偶像。由於社會的偏見和壓力，他們被迫隱藏自己的喜好，這種情況容易使人感到孤獨，因為身邊缺乏理解和認同的人。

因此，歌迷會的成立對於那些希望找到共鳴和支持的人來說，意義非凡。這些團體不僅提供了一個共同的平台，讓喜歡同一位偶像的人能夠聚在一起（Reysen et al., 2017），還創造了一個能夠彼此理解和分享的空間。

研究指出，成為偶像的粉絲可以被視為一種暫時逃避現實壓力的方法，也會跟其他有共同觀念的粉絲產生連繫，對於年輕人來說，有助促進個人的發展和成長。在情緒和生活動力方面，粉絲可以在偶像身上找到依靠。偶像不僅能提供靈感，成為解決問題的答案，同時成為粉絲團的一部分也帶來一種歸屬感，滿足了人類本性對認同的需求（Chadborn et al., 2017）。參與圍繞偶像的活動，如演唱會和粉絲見面會，讓粉絲能夠暫時忘卻現實生活的不快和壓力，提供處理生活情況的方式，減輕不確定性和孤獨感，同時加強個人對生活的意義感。

粉絲之間的聯繫不僅僅限於對偶像的熱愛，還能在粉絲群體中建立

類似家庭的情感聯繫。他們不僅參與偶像的活動，還以偶像的名義參與慈善和人道主義活動，透過粉絲團在不同平台上發聲（Murphy, 2020）。粉絲團的緊密關係使得粉絲之間能夠合作，共同支持偶像的活動。這種連結不僅鼓勵其他粉絲參與，還促使他們透過創作週邊產品等方式發揮自己的創意，發掘未知的能力和天賦（Mohd Jenol et al., 2020）。舉以鄧麗君的歌迷為例，他們的經歷可以被視為一種反駁追星僅具負面影響的例子。歌迷團體不僅是一個追逐偶像的聚集地，更是一個凝聚了志同道合者的社群。這個社群有助於培養粉絲們之間的友誼，促進彼此的交流和合作。透過參與慈善活動，他們不僅展現了對偶像的支持，還發揮了積極的社會影響。總的來說，粉絲之間建立的聯繫不僅豐富了他們的追星經驗，也為社會貢獻做出了積極的努力，展現了追星文化的多元面向。

歌迷會的性質與功能

歌迷會在社交媒體時代更具有實際的功能。當社會上有人私底下向偶像發布批評或惡意留言時，歌迷們經常迅速做出反應，集體反駁該言論，引發一場罵戰。在這種情況下，粉絲們不僅忽視留言的正確性，更第一時間站出來保護偶像，形成了一種共同的價值觀或思想在所謂的「回音室」裡。粉絲之間互相支持，通常會聯合起來將批評者排擠出去，這也彷彿是一種團結的自衛機制。「不喜歡就不要看」這句話，成為趕走批評者的一個常見口號。香港鄧麗君歌迷會的例子正好佐證了這一點。由鄧麗君親手於 1976 年 3 月 30 號在尖沙咀海天酒樓夜

總會成立的香港鄧麗君歌迷會，多年的功能也從未改變，歌迷會一直保持著對偶像的堅定支持，不計代價地向外界展現他們對鄧麗君的愛戴。這顯示出歌迷會在保護偶像形象和粉絲群體利益方面的功能仍然持續存在，並在當代社交媒體上得到更有效的實現。

現今社會中，成為一個人的粉絲已不再是一個禁忌。人們或多或少都會喜歡一位明星或偶像，而喜好的原因千變萬化，可能是外表、歌聲、舞姿、性格等方方面面。科技的進步和娛樂系統的更新，以及多個社交平台的興起，使得粉絲文化日新月異。我們從以前在售票處排隊購買演唱會門票、親手製作應援物資，進展到現在能夠在網絡系統搶票、線上觀看實時演唱會，以及透過偶像的直播進行即時互動等。這不僅擴大了與偶像連繫的途徑，也提供了更多的觀賞方式。

目前香港鄧麗君歌迷會的粉絲年齡平均偏高，大致超過五十歲，年輕粉絲稀少。男女比例近乎一比一，由全盛時期的數百名會員下跌到現在只有少於一百名。張艷玲自創會以來一直擔任會長一職，也曾在鄧麗君生前擔任私人助理和司機等職務。鄧麗君在世時，她組織了各種活動，包括聯歡會、聚餐和觀賞電影等。

值得一提的是，我十分敬佩張會長。她與鄧麗君的情感超過四十年，建立在她對偶像的深厚感情之上。作為鄧麗君的助理，她跟隨鄧麗君到東南亞和法國演出，陪伴鄧麗君去錄音，甚至曾與鄧麗君同住一屋簷下。鄧麗君對她既是僱主、偶像，也是朋友。在鄧麗君去世後，張

會長從未間斷歌迷會的運作，她與一群志同道合的有心人一起，希望將昔日偶像的成就傳承下去，讓更多人認識。即使面臨經營困難，她都堅持下去。

雖然沒有明確寫下來，會長和不少歌迷口頭上都掛著香港鄧麗君歌迷會的價值觀「真、善、美」。會長和許多會員也都出錢出力，舉行不同週年活動來連繫各位歌迷。歌迷會在數年前開始租借了一個會址，並開放給會員使用，用於欣賞鄧麗君的物品和相片。這個會址日常用途為存放鄧麗君的相片、微縮肖像、唱碟封套、服裝、飾物、剪報、香港故居模型，以及歌迷會多年來自行製作或收集的物品、出版的書籍和相關資料。歌迷會目前擁有大約六件服裝，其中一件曾捐贈給位於尖沙咀的文化博物館，希望能將鄧麗君的遺產傳承下去。

1995 年鄧麗君在泰國清邁逝世後，歌迷會一直全賴自費經營，多年來仍然舉辦各種活動，並致力為慈善團體籌款，包括慈善舞會、演唱會、散文比賽、探訪長者中心和保良局等活動。這些活動旨在傳承和延續鄧麗君的「真、善、美」精神。主要活動通常於鄧麗君的生日、忌辰以及歌迷會週年紀念之際舉行。歌迷會也曾與其他歌手明星，如汪明荃、鄭少秋歌迷會合作組成「愛心行動組」，以歌迷會的名義參與慈善籌款。歌迷會每年收取會費港幣三百五十元，雖然開支自負盈虧，但由於日常訪客有限，收取會費的過程相當艱難，經常需要會長和長期會員自行籌錢支持，以應對會址租金等開支。儘管經營困難，但歌迷會的工作人員情誼深厚，仍然希望能夠擴大影響力，連接其他

地區的歌迷，藉此延續作為華人流行音樂重要標誌的鄧麗君的遺作，讓更多人認識她並欣賞她的音樂。

昔日光輝歲月

鄧麗君在世時，歌迷會與她保持著緊密的聯繫，能夠直接與她合作籌辦各種活動，如一同觀賞電影、共進晚餐、唱歌等。這樣的聚會場合每次都高達十圍酒宴，展現了歌迷與鄧麗君之間的深厚情誼。在八十年代，當鄧麗君經常居住在香港時，歌迷會舉辦了眾多受歡迎的活動，包括歌名編寫故事比賽和最受歡迎歌曲選舉，受到廣大歌迷的喜愛。

在那個時代，一般來說，偶像和歌迷之間的距離往往是極遙遠的，歌迷很難接觸到他們心愛的偶像。然而，鄧麗君歌迷會的文化卻是與眾不同的，歌迷們有機會與偶像近距離接觸，這在當時相當罕見。儘管如此，雙方都本著「有規有矩」的原則，保持一定的距離和相互尊重。歌迷會的會長經常舉例說明，儘管她在鄧麗君的團隊中擔任多項職務，甚至是她的管家，但她與鄧麗君一起拍攝的照片不多於五張。這突顯了歌迷會會員對於保持規矩和尊重偶像私人生活的重視。

每當鄧麗君探訪歌迷會會址，即便會長不在現場，歌迷們也會保持安靜，克制著興奮的心情，不會打擾偶像的私人活動，而是靜靜在旁欣

賞「鄧姐姐」的風采。這樣的尊重和禮貌贏得了鄧麗君的欣賞，使歌迷會與偶像之間的關係更加緊密。

對比當今的追星文化，我們可以看到一些粉絲因過分熱愛偶像而採取瘋狂、騷擾的行為。有藝人在電視節目上透露，部分粉絲甚至跟蹤偶像回家、翻找垃圾桶、拍攝家人車牌等極端行為，給偶像和其家人帶來了極大的困擾（Stephanie, 2021）。這種現象幾乎已經成為亞洲追星文化的一部分，而人們似乎不再思考這種行為的文化合理性和對偶像的尊重。

在韓國的追星文化中，這種現象更加誇張，「私生飯」一詞就是源自於韓國娛樂次文化用語，指的是喜歡刺探藝人私生活的極端歌迷（Jessie, 2023）。韓國 JYP 娛樂旗下女子團體 TWICE 的成員娜璉自 2019 年起就一直受到一名德國私生飯的騷擾（波波泡菜，2023）。這名粉絲不僅不停聲稱娜璉是自己的女朋友，還在 2020 年搭上了與團體同一班飛機。此外，SM 娛樂旗下男子組合 EXO 的成員世勳曾在直播中提到自己不斷被「私生飯」致電騷擾，每天收到超過一百通電話，即使換了電話號碼，類似的騷擾事件仍然層出不窮（韓星網，2021）。

在鄧麗君歌迷會中，呈現了一個互相尊重的關係，不僅歌迷尊重偶像，鄧麗君也尊重自己的粉絲。儘管鄧麗君是台灣人，她仍堅持用廣東話與香港粉絲溝通。張會長分享，即使在日常生活中，鄧麗君和她的母親都堅持使用廣東話，而且鄧麗君總是記得每位歌迷的姓

名，並送上個人的祝福。歌迷會的成員經常收到鄧麗君親自贈送的紀念品和週邊商品，有時候甚至能得到鄧麗君的親自贊助，特別是在籌辦活動時。

即便到現在，歌迷會仍然努力提升知名度，同時也在繼續維持和深化歌迷會內外的聯繫。儘管目前香港娛樂新聞主要報道當代有名的歌手和演員，鄧麗君歌迷會的公開消息相對有限，但根據張會長的說法，內地的記者更願意報道與鄧麗君相關的文章。曾有內地記者免費刊登歌迷會的相關報道，這也促使更多國內歌迷分享他們的看法和故事，反映了鄧麗君歌迷會的活力和影響力在內地仍持續存在。

近期活動

2016 年，恰逢香港鄧麗君歌迷會成立四十週年，歌迷會舉辦了《永遠的鄧麗君》情繫四十慈善演唱會，旨在彰顯鄧麗君在音樂藝術界的卓越成就。演唱會特邀了多位享譽華人圈的著名歌星演唱鄧麗君歌曲，包括方伊琪、王靜、潘幽燕、袁明清、鄭穎芬、韓蕊嶺、王小樹等。同時，歌迷會秉承著鄧麗君樂善好施的傳統美德，將演唱會的收益用於支持香港希望之聲少兒慈善基金會（陳志亮，2016），為貧窮兒童提供免費的音樂教育，成為他們成長的力量。

而在 2020 年 12 月，歌迷會在中環地鐵站舉辦了名為《夢縈魂牽鄧麗君》的免費公開展覽。展覽呈現了鄧麗君在不同場合的照片、登台

服飾、故居模型，以及在多國發展的唱片封套等約一百件展品（MTR,
2020）。此次展覽旨在讓全球歌迷共同緬懷鄧麗君的音樂傳奇。展覽
場地擺設了著名押花藝術家夏妙然博士的花藝作品「但願人長久」及
「我只在乎你」，向鄧麗君致敬（Ha, 2020）。值得一提的是，當時
正值疫情高峰期，歌迷們只能分批次出席展覽，還戴著口罩，而展覽
宣傳主要依賴社交網絡的傳播。這一系列的紀念活動凝聚了鄧麗君歌
迷的心，共同感受和回憶這位音樂巨星的深遠影響。

此外，鄧麗君歌迷會還在鄧麗君的赤柱故居轉售前舉辦了參觀活動。
這座建於五十年代的故居是一座兩層樓的西式別墅。鄧麗君在 1988
年購入，一直持有該物業直至 1995 年，即鄧麗君逝世之時。之後，
鄧麗君文教基金會接手管理這處故居。為了紀念鄧麗君逝世五週年，
基金會決定開放故居一年供公眾參觀，並與香港鄧麗君歌迷會合作，
得到香港旅遊協會和環球唱片公司的支持。當年的開放時間為 2000
年 5 月 21 日至 2001 年 5 月 20 日，由於得到熱烈反響，開放期還延
長到 2001 年 8 月（明報，2001）。參觀需購票，所有收益扣除基本
日常運營開支後，全部捐贈給保良局，延續了鄧麗君為善之心。作為
歌迷會的一分子，我也有幸前往參觀故居。這次難得的機會讓我近距
離感受了鄧麗君曾經生活的空間，彷彿穿越時光回到她的歲月。透過
捐贈行善，我們共同傳承了鄧麗君所倡導的慈善精神，使這次參觀更
加有意義和難忘。

歌迷會每年都會於鄧麗君的生日、歌迷會成立週年紀念、鄧麗君的忌

日舉行活動，而逢年底則舉辦旅行或其他聯誼活動。然而，受到新冠疫情的影響，多年來每年前往台灣拜祭鄧麗君的活動被迫暫停。直到2023年5月，終於得以恢復舉辦前往台灣筠園的活動，親到鄧麗君的墓地拜祭。這片墓園的名字靈感源自於鄧麗君本名鄧麗筠，墓園內還設有介紹鄧麗君生平和她的音樂成就的區域。

在2023年9月，歌迷會成員選擇前往泰國清邁，即鄧麗君於1995年逝世的地方。他們前往鄧麗君生前最後居住的地方皇家美萍酒店。當時，鄧麗君入住的1502號總統套房已經改裝並更名為「Teresa Teng Suite」，房內擺放著鄧麗君當年光臨酒店的照片，並播放著她的歌曲（Chan, 2020）。我自己則有幸在2014年酒店未裝修之前入住數晚，每天親自前往「Teresa Teng Suite」參觀，深刻感受到鄧麗君的音樂遺產和她在這片土地上的深厚情感。這些活動不僅是對鄧麗君的深深懷念，也是歌迷會成員之間共同分享和感受的珍貴時刻。

我也是香港鄧麗君歌迷會的成員，曾參加了歌迷會於2023年3月30日舉辦的首屆《情牽鄧麗君歌唱大賽》的總決賽和頒獎典禮。這場盛會同時標誌著歌迷會成立了四十七週年，晚宴在九龍灣一會所舉辦，精心安排了二十五席酒宴，場內座無虛席。總決賽有二十位參賽者，除了冠、亞、季軍外，還有優異獎、愛心獎、小天使獎和人氣大獎等。評判陣容包括了歌唱導師、電視節目主持人和音樂人，頒獎嘉賓更有前助理廣播處長張文新、演員方伊琪、電台播音員車森梅和電台主持人夏妙然。

當晚的頒獎典禮還特邀了多位內地鄧麗君歌唱比賽的得獎者和抖音歌手，為現場觀眾帶來多首經典歌曲。整晚活動不僅精彩紛呈，還設有抽獎環節，為每位參與的歌迷帶來滿滿的歡樂和驚喜。在當天的活動中，我看到會長和其他有心的歌迷穿上歌迷會的服飾，全程參與迎賓和接待工作，展現出無私的奉獻精神。儘管忙碌，他們依然全力以赴，這份熱情和奉獻精神讓整個活動順利而有序。與此同時，參與活動的歌迷們在互相交流和認識中，分享著對鄧麗君的喜愛和深刻的感慨，活動現場充滿著熱鬧和諧的氛圍。身處其中，我深感榮幸能夠參與這樣一個充滿熱情和感動的歌迷會活動。期望未來仍然能夠參與香港鄧麗君歌迷會的各種活動，並將這位一代歌后的音樂傳承和宣揚給更多人認識。

鄧麗君的大中華歌迷

最後，必須談論鄧麗君對整個大中華文化所產生的深遠影響。由於出生在台灣，鄧麗君的歌曲一直無法正式進入中國大陸的音樂市場。直到七十年代末期，鄧麗君的歌聲才傳入中國大陸，成為第一批成功打進內地市場的「外來歌手」（尹俊傑，2019）。當時，她甚至被北京視為「精神污染」（彭漣漪，1998），歌曲更被批評為「靡靡之音」（赫海威，2019），因而被禁止播放。

然而，眾所周知，鄧麗君的歌曲在中國大地上繁花似錦。當時的內地歌迷可以透過香港訂購的錄音機，靜靜地在夜晚聆聽鄧麗君的錄音

帶，或者偷偷地收聽台灣的廣播電台。在大陸「文革」時期，音樂主要以宣傳歌曲為主，歌詞傳遞毛澤東語錄、馬克思主義等內容。當鄧麗君的歌曲首次進入內地市場時，她迅速打破了人們對音樂的既定印象，迅速贏得了內地聽眾的喜愛。改革開放初年，有一句流行語：「白天聽鄧小平，晚上聽鄧麗君。」（Yang, 2020）表明了她在那個時代的巨大影響力。

直到現在，沒有人會否定鄧麗君歌曲對音樂文化的深遠影響。在內地，各個省份都擁有獨立的鄧麗君歌迷會，張會長估計僅在內地就有超過四十個以「鄧麗君」命名的歌迷會。香港的歌迷會也經常與內地歌迷會，如貴州、瀋陽等，進行交流合作。而在海外，鄧麗君歌迷會多由已移民當地的歌迷建立和維持，尤其在東南亞、日本的鄧麗君歌迷會仍然相當活躍。值得一提的是，當鄧麗君去世時，日本鄧麗君歌迷會也出版了一本紀念畫冊，彰顯了對這位偉大歌手的深深追思和尊敬。

香港鄧麗君歌迷會每逢星期四都透過內地網絡平台抖音進行直播，目前帳戶擁有 2.8 萬粉絲，至今收穫了超過十八萬次的讚好，每次直播都能吸引數百位觀眾。直播內容主要包括介紹歌迷會、分享相關照片和歌迷會相關物品，播放經典黑膠唱片，會員有時也會在直播期間演唱鄧麗君的歌曲，同時開放觀眾點歌，促進了雙方的互動與交流。

值得注意的是，內地的年輕粉絲佔據較高比例，其中很多人都喜歡模仿鄧麗君的唱腔。在 2015 年的「中國好聲音」選秀節目中，泰國華僑歌手朗嘎拉姆以其與鄧麗君相似的唱腔一舉成名（蕭采薇，2015）。在抖音平台上，有眾多博主如王靜、王小樹等也紛紛模仿鄧麗君的風格。此外，內地還舉辦了多項以鄧麗君為主題的歌唱比賽，包括《尋找鄧麗君傳人》、《鄧麗君省會歌迷選秀比賽》等。不少模仿者因此嶄露頭角，成為廣受歡迎的藝人。這些模仿者曾經舉辦過多場紀念演唱會，如《追夢——永遠的鄧麗君》劇場版紀念演唱會、紀念鄧麗君主題演唱會等，邀請了全國最頂級的鄧麗君模仿者獻唱。

據中新社報道，北京鄧麗君歌友會於紀念鄧麗君的七十誕辰活動中，在鄧麗君音樂主題餐廳舉行了一場感懷盛會（陳建新、楊程晨，2023）。同時，歌友會也在內地社交平台微信上持續分享帖文，表達對這位偉大歌手的深深懷念之情。鄧麗君音樂主題餐廳坐落於北京台灣街，即位於石景山區雕塑公園西南側，距離天安門約十四公里。在這條街道上，擁有眾多台灣風味的餐廳和小吃城（北京台灣風情街，n.d.）。餐廳每晚均提供現場真人翻唱表演，並在店舖外牆懸掛一幅巨型的鄧麗君海報（城市惠，n.d.）。內部裝修設計展現九十年代的風格，充滿懷舊情懷。這些活動彷彿拉近了人們與這位傳奇歌手的距離，共同感慨並懷念鄧麗君的音樂傳奇。

歌迷的話

最後，透過歌迷會會員真摯的心聲，我們深刻感受到歌迷會的重要性和獨特精神。這個集體不僅是鄧麗君音樂的愛好者聚集之地，更是一個凝聚情感和共同追求的家。儘管歌迷會的自費經營充滿挑戰，經常面臨財務壓力，但會長張艷玲及其他成員均懷著對鄧麗君的熱愛和對歌迷會的承諾，堅定地相信希望在未來繼續發光發熱。這種堅持不懈的精神，彰顯著歌迷會的特殊價值，使其成為一個無價的文化寶藏，為鄧麗君的音樂傳承和交流提供了一個永不褪色的擁抱。

會長張艷玲：我之所以喜歡鄧麗君，是因為她的甜美長相、溫柔的性格，以及她唱了很多動人的歌曲。歌迷會的自費運作確實充滿著艱辛，經常入不敷支，但我堅信希望就在明天。

張君培：我曾參與過鄧麗君歌迷會的飯局和音樂聚會，而音樂聚會對我來說是難以忘懷的一刻。我深深喜愛鄧麗君的舞台風格、歌聲、唱歌風格以及她獨特的發音方式，而她演唱的抒情歌更是無人能及的佳作。我認為年輕一代應該更多地接觸並欣賞這位無可取代的歌手。鄧麗君的歌曲中融入了許多中國文化元素和情感，我期望年輕人能夠更加細心傾聽，並在這些音樂中找到共鳴，促進跨代的交流和理解。

香港歌迷會抖音直播負責人 Raymond Wong：鄧麗君真善美的形象

和歌聲會讓人自然地喜歡上她。我第一次接觸到她的作品是透過電影《說說笑笑》的一場場景，而我聽的第一首鄧麗君演唱的歌曲是〈再見我的愛人〉。我於 2017 年半退休後，決定加入歌迷會的原因是希望能夠為這個歌迷會貢獻一點心力。

作者馮應謙：在 2000 年，我正式加入了鄧麗君的歌迷會。最初，我參加歌迷會的目的是為了有系統地整理香港歌迷會和偶像文化的資料。然而，在參與了歌迷會的活動後，我對它產生了深深的喜愛，也深被其他會員的無私奉獻所觸動。因此，我出版了有關香港流行音樂歌迷文化各方面的資料，唯獨當時有關鄧麗君歌迷會的訪問材料沒有公開。我記得當年我還帶著我的小女兒和太太一起參加了一個在石硤尾的傳統酒樓舉辦的晚會，直到現在我和太太仍然會懷念那次活動。最近，在編輯這本書的過程中，我翻閱了與其他歌迷一同拍攝的舊照片，許多歌迷如今已不可考，但我感到高興的是，歌迷會會長和一些有心人仍然將鄧麗君和歌迷會放在心中的重要位置。我真誠希望歌迷會能夠持續茁壯。

馮應謙攝於鄧麗君赤柱故居，2002 年 1 月 29 日。

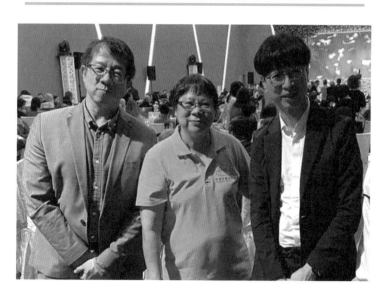

學者鄭楨慶、歌迷會會長張艷玲、馮應謙攝於首屆
《情牽鄧麗君歌唱大賽》總決賽，2023 年 3 月 30 日。

為了紀念鄧麗君姐姐離開 25 週年，香港鄧麗君歌迷會特別在 2020 年 12 月於港鐵中環站舉行「夢縈魂牽鄧麗君展覽會」，夏妙然親自製作兩幅押花作品作為對她的尊敬與掛念，亦感謝她對樂壇的貢獻。

夏妙然押花作品

但願人長久
Endless Longings

花材：
玫瑰、千鳥草、夏白菊

我們對她的懷念，彷似這作品，
但願人長久。長伴我心，千言萬語。

夏妙然押花作品

我只在乎你
You're My Everything

花材：
小白菊、三色堇、
雛菊、鐵絲草

這些押花作品作為懷念鄧麗君及你想
念的人，我們一直銘記於心。

夏妙然押花作品

漫步人生路
Teresa Teng: legacy of a
musical life
Le chemin de la vie

花材：
迷你玫瑰、三色堇、牡丹、銀楊

鄧麗君熱愛穿白色旗袍，在她舉辦演唱
會期間，常穿著一款無袖的白色長旗
袍，十分優雅。

夏妙然押花作品

廣場裡的午餐 - 我愛巴黎
Déjeuner sur la place - j'aime Paris

美國費城第 191 屆花展押花組冠軍
First Prize Award - Philadelphia Flower
Show 2020, USA

花材：
非洲菊、蠟花、噴霧玫瑰、石斛蘭、
馬鞭草、小町藤

鄧麗君酷愛法國文化，很喜歡法國的
浪漫文化、享受在巴黎的生活。夏妙
然在 2020 年參加美國費城的年度花
展，以這個押花作品，一起感受鄧小
姐在法國的慢活人生！

永遠的鄧麗君

2024 年 5 月 8 日是已故一代偶像巨星鄧麗君逝世 29 週年紀念日。夏妙然特別去到台灣金寶山筠園（鄧麗君紀念公園），與她家人、工作人員及來自世界各地的歌迷齊聚墓地，向她致敬。當年我曾經與鄧麗君訪問及合照，充滿回憶！

我懂得說普通話，其中原因是我從小就喜歡鄧麗君的歌，把她的歌曲看著歌詞唱一遍，我非常喜歡她的日文版本的歌曲。

日本福島縣大沼郡三島町町長 矢澤源成

1977 年 3 月，鄧麗君到訪日本福島縣三島町，此行是為了宣傳她的第八張日語專輯
《故鄉在何方》，當時三島町正在舉行「故鄉運動」，鄧麗君申請成為了這個運動的
特別町民。在當地人熱情款待和優美自然環境的感染下，鄧麗君非常感動，這地方亦
成了她的「日本故鄉」。2024 年 5 月 8 日三島町町長矢澤源成如往年一樣來到筠園
拜祭鄧麗君。

矢澤源成：「テレサが三島に来た際に私はテレサのコンサートに参加しました。こ
れからも三島町がテレサの日本の心のふるさととして、次世代に引き継いでいける
ように歌碑の建立などを進めてファンの方々とこのエピソードを大切にしていき
ます。」（鄧麗君小姐來三島町時我曾經參加了她的演唱會。希望未來三島町作為鄧
麗君在日本的精神故鄉，繼續傳承給下一代。以歌曲紀念碑，與她的粉絲們一起珍惜
她美好的時光。）

而鄧麗君當年的日本經紀人舟木稔先生已年屆八十之齡，也每年專程到筠園拜祭，十
分有心。當年是他努力向鄧家游說，最終讓鄧麗君簽約加入日本唱片公司，成就了她
在日本的發展。

鄧麗君的大哥哥鄧長安先生

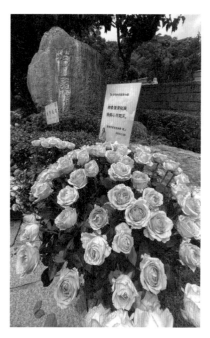

全世界各地歌迷，日本各合作之公司，大家誠心致敬。

香港鄧麗君歌迷會之心意

Chapter IV:

我只在乎你——

嘉賓好友對談

—— 夏妙然

鄧麗君：當代文化大使

八十年代的聽眾對歌曲的熱愛異常熾熱，粵語歌曲的需求非常高。當時恰逢日本流行文化融入日常生活，引入了不同的日本生活文化。隨之而來的是電台廣播不斷推廣日本歌曲，接觸機會增多，許多歌曲也被改編成流行的廣東歌，進一步導致某些原本廣東歌的公式化，以及觀眾口味的改變。這加強了從日本遷移音樂到香港的文化中介人的重要性，日本流行音樂為何在香港成為如此普遍的現象？

聽眾口味的要求，也可以歸因於相關中介人的重要角色。這些中介人促成了從日本遷移音樂到華語樂壇的重要過程，被稱為「文化中介人」。除歐陽菲菲、翁倩玉和陳美齡外，鄧麗君是當中最有代表的文化中介人之一。

至於外國音樂和文化則在香港的七、八十年代產生了巨大的增長和接受度。而由於歌迷對日本文化的熱愛以及本地缺乏音樂作曲家，大量日本歌曲成功地本土化成為粵語流行歌曲。鄧麗君在這一進程中起到了重要的作用。作為一位著名的台灣歌手，她通過演唱中文及日本流行歌曲，將這些音樂帶入了香港的音樂市場。她獨特的嗓音和感人的演繹方式使日本歌曲更容易被接受和喜愛。鄧麗君的影響力和知名度為日本音樂在香港的普及奠定了基礎，扮演了文化中介人的積極推動角色。

本章探討文化中介人在日本流行音樂傳播到香港中的作用，其中鄧麗君的貢獻是重要的考察範圍。研究表明，文化中介人在將外來音樂引入另一個文化環境中起著關鍵的角色。其角色可以分為四個主要功能，例如唱片監製，他們每個星期都收到固定的日本細碟，選擇具有潛力的歌曲，進行創意的重新改編和翻譯，使其適應本地音樂市場和觀眾口味。他們還能夠指導和支持歌手和製作人，在製作過程中提供專業的建議，然後安排製作人將這些歌曲製作成廣東歌曲。

前線的演繹者包括譚詠麟、徐小鳳、陳百強、張國榮等，他們和鄧麗君一樣都是這些文化中介人作為幕前演繹的一群。正是因為這樣，更多的日本歌曲被選為廣東歌曲，由不同的歌手通過各種渠道和媒體進行廣泛的推廣，將音樂傳播給更廣大的觀眾。這不僅影響整個樂壇，還影響到社會的生活習慣，例如娛樂事業、家庭電器、市場趨勢、偶像崇拜、工商業發展和音樂歷史演變等。

而鄧麗君最特別的地方不僅是去演繹，更是站在前線於日本發展的歌手，在這個文化中也顯然成為其中的代表者。她的音樂天賦和表演才能使她成為出色的演繹者，她能夠將日本歌曲以獨特而感人的方式呈現給觀眾。她在日本音樂市場的成功也使她成為一個在文化交流中的重要橋樑，能夠將不同文化之間的音樂和情感連結起來。再加上她在日本的成就卓越可見，所以雖然她在香港的廣東歌曲數量不多，但她的音樂卻成為當年成長的人的重要回憶，也是時代的見證。

本章訪問不同的文化中介人，大家互相分享鄧麗君的故事。感謝不同的唱片監製、製作人、雜誌人、音樂專家、曾經與她合作的人和歌迷的口述，探討他們對於鄧麗君作為文化中介人角色的重要性，以及她對日本音樂在香港的傳播中所做出的貢獻。

鄧麗君的貢獻不僅在於音樂表演，同時也對香港社會的生活文化以及音樂歷史演變等方面產生了深遠的影響。她的音樂成就將永遠被銘記於香港流行音樂的歷史中，並對跨文化交流產生持久的影響。

夏妙然攝於香港鄧麗君歌迷會，2023 年 4 月 23 日。

文化交流與共融

鄧長富｜鄧麗君三哥

2023 年 6 月 19 日

鄧長富是台灣鄧麗君文教基金會的董事長，他是已故歌手鄧麗君的三哥，與她有著密切的血緣關係。鄧長富曾擔任台灣華視文化公司的董事長。他以其聰明謙和的個性而聞名，多年來一直專注於研讀史學。鄧長富和鄧麗君年齡相近，成年後一起在美國留學兩年，因此與妹妹的感情最深，他們不單是兄妹更是好知己。

鄧三哥和妹妹有許多難忘的回憶。鄧麗君於 1964 年參加了黃梅調歌唱比賽並獲得了冠軍。當時她只有十三歲就正式登台演出。十五歲起，她開始在當時台灣最具影響力的節目中表演。

三哥說妹妹從小就是個乖巧的孩子。在那個時代，台灣的小學五、六年級的學生要為升入初中做準備，每天放學後都要參加補習班。妹妹當然也不例外。由於鄧麗君個子不高，她的書包很重，因此，她背書包的姿勢導致了她的背部偏斜。鄧爸爸看到女兒這樣自然很心疼，總是讓三哥去巷口接妹妹回家。

三哥聽從爸爸的話，經常去接妹妹，那時候感覺妹妹很幸福。三哥記憶中，他替妹妹背書包回家的路上，妹妹並不經常唱歌，反而在學校的一些活動中，總會被選出作為歌唱代表。

三哥說他們年幼時鄰居們總是把椅子搬到屋外，大人們在那裡乘涼聊天，而孩子們則在空地上玩耍。他記得大人們總是叫鄧麗君唱首歌給大家聽，作為娛樂活動。

三哥喜歡妹妹唱哪幾首歌呢？三哥說他喜歡妹妹的每一首歌，就像歌迷們欣賞妹妹的每首歌一樣。他也問過妹妹，她最喜歡自己唱的哪一首歌。妹妹的回答也是每一首都喜歡。因為每一首歌對她來說都是珍貴的，她在演唱每一首歌時都非常認真對待。

好學不倦 不斷增值

三哥提到妹妹對自己演繹歌曲的要求及做法一絲不苟，她在家中不斷練習，並且會將歌曲錄下來反覆地聽，反覆地練，而妹妹每次從外地回家，一上車就要求播放自己的卡帶給他聽，問他的意見。

1979 年，當時三哥在美國求學，而妹妹正好從日本到美國。兩兄妹從洛杉磯到三藩市再到紐約，一起就這樣在美國生活了大約兩年時間，當時妹妹在南加州大學（USC，University of Southern California）及洛杉磯加利福尼亞大學（UCLA，University of California, Los Angeles）就讀短期英文課程。

對於鄧麗君的語言才華備受盛讚，身為哥哥的鄧長富表示非常感激大家對妹妹的熱愛。他說，妹妹非常認真的性格，無論在學習方面還是其他方面，她都保持著高度的專注態度。他印象中很少有其他歌手和妹妹一樣出過如此多的唱片。

鄧麗君以她非凡的語言天賦共發行了六種不同語言或方言的歌曲，包括中文、閩南語、粵語、日語、英文和印尼語。這些歌曲不僅僅是一首或兩首隨便唱唱，而是真正有很多首歌曲有不同版本。

其中，她有五十至六十首的英文歌曲，日文歌更是數不勝數。她

也發行了兩至三張的閩南語歌曲專輯，也有推出粵語歌曲專輯及印尼語專輯。鄧麗君為了錄製不同版本的歌曲，必須學習相應的語言，她的聽力和音樂感知能力都非常出色，這也展現了她的認真態度。

積極參與公益活動

三哥對妹妹在音樂和公益活動方面的成就感到非常自豪。他強調了鄧麗君在慈善事業上的積極參與，她的公益形象更受矚目。無論是在香港還是台灣的勞軍演出，她也參加了許多慈善活動，並且完全不收取任何報酬。三哥記得有一次妹妹答應在香港參加慈善活動，她刻意從法國飛回香港，另一次是為華東水災賑災，她個人的影響力確實很大。

電影發展

在七十年代，鄧麗君開始參與個人電影的拍攝，其中最著名的作品是《歌迷小姐》。這部電影被視為她的個人傳奇，並在香港上映時受到廣泛關注。鄧麗君的歌聲在電影中飄揚，這使她成為當時香港最受歡迎的十大歌星之一。

相較於她在音樂領域的成就，鄧麗君在電影方面的發展稍顯遜色。她拍攝的兩部電影《歌迷小姐》和《謝謝總經理》並未像她的歌曲那樣取得巨大成功，她的經紀人曾表示希望她不僅在歌曲方面表現出色，電影演技也能同樣優秀。

鄧麗君的哥哥坦言，他認為妹妹在演戲方面並沒有像在唱歌方面一樣出色。他認為鄧麗君的歌聲和音樂才華才是她最大的優勢。儘管如此，鄧麗君的電影工作依然為她的粉絲提供了一個不同的媒介來欣賞她的才華。

她的電影作品雖然在票房上並不出眾，但仍然對她的事業發展起到了一定的助推作用，並豐富了她的藝術形象。即使在電影方面稍有遜色，鄧麗君在音樂領域的成就和影響力仍然使她成為亞洲流行音樂的傳奇人物。

日本成就

在日本的成就方面，有日本經理人曾以台灣的美空雲雀來形容鄧麗君。鄧三哥提到，美空雲雀在日本被視為最經典的歌手之一，而台灣也有眾多優秀的歌手。

三哥對日本的經理人對鄧小姐的高度評價表示感謝，但他也指出妹妹在某些方面確實更加突出。例如，她發行的唱片語言多，數量也多。她曾走過許多國家，包括東南亞、日本以及歐美等地，相信以前像她一樣廣泛涉足不同地域的歌手不多。

有華人存在的地方，幾乎都可以找到鄧麗君的蹤跡。鄧三哥對於妹妹在唱片銷售方面的驕人成績又有何看法呢？他在內地看到了歌迷們收集的卡帶和黑膠碟的眾多，據他了解，每個人手上至少有十至二十個卡帶。

鄧麗君在 1975 年至 1984 年期間出版了「島國之情歌」系列，不

僅將許多日本歌曲改編成中文，帶到華語地區，也將許多中文歌曲帶到日本。她在日本非常努力地學習日語，因此在日本廣受歡迎，在各種活動中都經常播放她的歌曲。現在，日本的一些電影或紀念活動仍使用鄧麗君的歌曲，因此她的歌聲在不同的媒體和媒介中經常出現，她在世界各地擁有許多知音人。

2022 年 8 月，在日本福島縣三島町舉辦了一個鄧麗君的展覽，因為在 1977 年鄧麗君曾經訪問過該地區。展覽中展出了許多鄧麗君的照片，每年他們都舉辦活動，將該地打造成一條旅遊路線。

三哥表示，日本的歌迷非常愛戴鄧麗君並且非常想念她，每年電視台都會播放紀念鄧麗君的特別節目。去年，有一個電視台製作了重現鄧麗君演唱的特別節目，從後台走出來令人印象深刻。日本有許多電視台都會製作與鄧麗君有關的節目，這顯示了他們對她的懷念。

在鄧麗君的六十週年誕辰時，日本的演藝界在東京澀谷舉辦了一場紀念演唱會，這是非常難得的事情，因為日本演藝界竟然會聯手製作外國歌手的紀念活動，這是不可思議的。三哥自己也參加了這場活動，每年在台灣也有類似的活動。

三哥提到，由於過去三年的疫情，很多人不敢出國旅遊，但自從解禁後，許多熱情的日本歌迷紛紛前來台灣。2022 年，日本台灣交流協會台北事務所的泉代表和他的夫人特意到鄧麗君的墓地獻花，這表明日本歌迷也非常尊重鄧小姐。

他還提到，許多日本當地官員希望以鄧小姐的魅力來推廣觀光業，並展示了鄧小姐在當地遊玩的照片等。亦有官員提議將鄧小姐的肖像製成銅像以作紀念，但迄今為止仍在尋找合適的人才進

行製造。

這些例子展示了鄧麗君在中日文化交流和共融方面的重要作用，她的音樂和形象在日文和日本之間建立了深厚的情感聯繫，促進了文化間的互相理解和尊重。這種跨文化的共融有助於豐富世界的多元性，並將人們連接在一起。

香港情——漫步人生路

鄧麗君唱粵語歌曲，其中一首〈忘記他〉是一枝獨秀跑出來，那是黃霑的作品。另外一首〈漫步人生路〉同樣大受歌迷喜愛，這首歌曲是鄭國江先生填詞，非常適合鄧小姐的風格。

聽見妹妹唱出不純正的廣東歌，三哥表示初時有些奇怪。這是妹妹出道十五週年演唱會的開場曲，為什麼妹妹會選擇這首歌作為開場曲呢？後來了解到，原來妹妹真的很喜歡這首歌，所以才將它作為開場曲。

2023 年是鄧麗君離世二十八週年，也是她七十歲誕辰之年，三哥在 8 月 12 日在曼谷舉辦一場紀念演唱會，因為妹妹是在泰國清邁去世的。原本計劃在她離世的酒店附近舉辦紀念活動，但由於酒店正在整修而改址。

三哥感謝香港的朋友們多年來對妹妹的情難忘，對妹妹依舊充滿愛戴。每年 5 月 8 日，妹妹忌日，仍然有許多香港朋友親自到台灣參加紀念活動，這些都讓三哥非常感動。他表示妹妹在世時經常留在香港，香港有很多朋友都給予她許多協助和照顧，他對此表示

衷心的感謝。

鄧麗君去世後，三哥在香港舉辦了很多紀念活動，包括由香港和內地朋友製作的音樂劇，這些製作堪稱空前成功，讓三哥銘記在心，並深深感謝所有參與其中的人們。

財團法人鄧麗君文教基金會董事長鄧長富（鄧麗君三哥）
相片提供：財團法人鄧麗君文教基金會

漫步人生路

鄭國江｜填詞人
2022 年 11 月 4 日

　　鄭老師是填詞界的傳奇人物之一，2024 年就是鄭老師入行五十三年，五十三年來所創作的歌詞深深觸動了許多人的心靈，成為了他們人生中的力量。鄭老師的歌詞不僅細膩動人，而且充滿智慧和勇氣。他將生活中的各種情感和經歷融入歌詞之中，透過音樂傳達出人們共同的心聲和渴望。他的歌詞常常鼓舞人們堅持夢想，勇敢面對困難，並激勵他們走向成功的道路。

　　他以獨特的才華和深刻的情感，創作了許多經典歌曲，如〈漫步人生路〉，這首歌不時會在一些勵志電視劇或者電影中聽到。鄭老師為鄧麗君填詞的這首廣東歌至今仍然受到很多人喜愛。

　　問鄭老師覺得鄧麗君在唱這些廣東歌時是否有一種特別的韻味，讓人們留下了特別的回憶？鄭老師笑著回答：「是的，我很幸運能有機會為鄧麗君小姐、翁倩玉小姐創作歌詞。這些歌曲不僅成為了代表作，也是很多人經常記得的歌曲，〈漫步人生路〉就是其中之一，它一直陪伴在大家身邊。」

　　鄭老師覺得廣東人唱廣東歌無論發音、聲調各樣都很正宗，所謂字正腔圓。但如果是外省人，好像甄妮小姐、鄧麗君小姐，她們有一些外地人的口音，唱出來就特別有一種溫婉的感覺。鄭老師覺得最難得的是翁倩玉小姐唱〈信〉（電視劇《阿信的故事》主題曲），她的廣東話唱出來，第一次聽是好難聽得明白，全賴有字幕幫助，還好《阿

信的故事》數百集，不斷重聽就變成鄭老師家傳戶曉的作品。

鄧麗君一直陪伴大家漫步人生路

至於〈漫步人生路〉這首歌，於 1983 年推出，是同名專輯的第一首歌。推出之後大熱，而同年年底，鄧麗君在紅館舉辦一連六場的「鄧麗君十五週年巡迴演唱會」亦大獲成功。

〈漫步人生路〉原曲來自日本創作歌手中島美雪的歌曲〈習慣孤獨〉，鄭國江重新填詞。他記起這首歌在台灣曾激發了一位台灣朋友發起的環島步行籌款活動，以此為慈善事業做出貢獻。

這首歌也是最多歌手翻唱的一首，鄭老師深刻記得修哥胡楓和羅蘭姐也都曾重唱過這首歌。他第一次聽羅蘭和胡楓合唱這首歌時，感動到差不多哭了出來，心想牽手走到這個時候才是真正的漫步人生路！

另外劉德華、鍾鎮濤也曾翻唱及灌錄。在 2023 年中央電視中秋晚會，香港歌手炎明熹也曾搭檔內地歌手檀健次，又跳又唱重新編曲的〈漫步人生路〉，以動感和青春氣息演繹這首經典金曲，亦得到很大的迴響。鄭國江又有另一番感受，年輕人在人生路上漫步時，那種愉悅的心情有其特別的感染力！

一首歌由不同年齡的歌手演繹時，自有其動人之處，他十分感恩有機會寫這首歌！

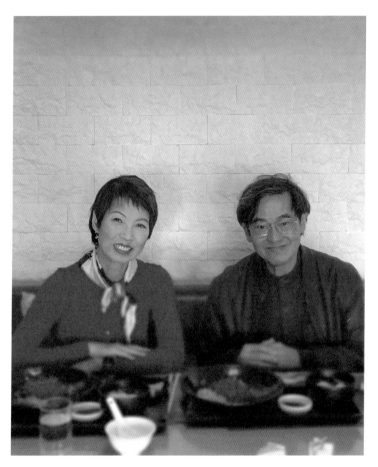

夏妙然與鄭國江

與鄧麗君的首次錄音

關維麟｜唱片監製
2022 年 12 月 13 日

在探討日本音樂傳入中國香港的過程中，不可忽視的是，要將一種文化成功地引入本地，本地化是一個至關重要的過程。在八十年代，關維麟曾與芹澤廣明先生合作製作譚詠麟的《愛情陷阱》專輯，由於他主要負責幕後工作，所以之前沒有接受過關於他的職業生涯的採訪，他分享在唱片公司寶麗金工作的情況和他同鄧麗君合作的關係。

關維麟以及與他共事的著名作詞家、寶麗金內部製作人，聯手改編日本歌手五輪真弓的熱門歌曲，讓寶麗金從 1982 年到 1988 年連續獲得多項金曲獎。1994 年，他與鄭國江、向雪懷、潘源良等著名作詞家合作製作粵語翻唱日文歌曲，成為當年大熱。

關維麟是家裡的第四個兒子，他的大哥是著名音樂家、歌手、導演泰迪羅賓先生。家裡的兄弟都喜歡流行音樂，喜歡一起演奏歌曲。關維麟的父母並不支持他們的決定。為了成團，他們不得不偷偷地在鄰居家練習，直到終於有機會發行自己的專輯。他的父親是一名軍人，並以「琴、棋、書、畫」稱呼四個兒子，關維麟是家裡的第四個兒子，所以他的綽號是「油漆」，泰迪的綽號是「鋼琴」。

關維麟和他的兩個哥哥是六十年代香港英文流行樂隊「泰迪羅賓與花花公子」的成員，當時很少有團體能夠像他們這樣成員之間有如此密切的關係。該團體的領導者和最著名的成員是他的大哥泰迪羅賓。另一位重要成員是吉他手鄭東漢，他是鄭中基的父親，後來曾任

寶麗金亞太區總裁。

關先生記得在鄧麗君去世前與她合作了一張廣東歌專輯。在七十年代，當關先生加入寶麗金時，鄧麗君非常受歡迎。關維麟負責鄧麗君的唱片，雖然不是包含整張專輯的所有歌曲，大約只有兩至三首歌曲。他回憶說，當時他感到有些奇怪，因為通常是鄧錫泉負責監製鄧麗君的歌曲。所以鄭東漢突然找上他幫忙，讓他感到驚喜。但當時的關維麟並沒有太多疑問，能夠為鄧麗君監製他絕對感到榮幸。不過他謙虛地表示自己並不是什麼正式的監製。有些音樂已經完成，歌詞也已經準備好了。他只是負責幫助鄧麗君錄音。由於鄧麗君本身唱歌已經非常出色，所以他覺得工作可以輕鬆完成。

親切認真　十分專業

當時關維麟也曾和張學友合作錄製〈霸王別姬〉（主唱：張學友、夏妙然），這首歌是由執行監製歐丁玉製作，過程十分順利。而對於和鄧麗君錄製歌曲和混音，他說那是一個很平常的過程，進行得很快。雖然當年的記憶有些模糊，但他仍然記得鄧麗君進入錄音室的情景。鄧麗君會用很高的音調為自己開聲，然後很快地錄了一次。關先生說已經沒有什麼可以挑剔的了，他對鄧麗君說：「請您再錄三次給我，從頭錄三次，相信我，我會回去慢慢剪輯和混音。」當時鄧麗君對他說：「當然相信你！」於是關維麟很快地完成了鄧麗君的作品。他記得，當年應該是錄製了〈償還〉的中文版本。他記得這首歌原本是一首日文歌，而〈償還〉這首歌也使鄧麗君在日本取得了很多成就

和獎項。

當他年輕時遇見鄧麗君，覺得她的為人十分親切。關先生說自己最初期還不是監製時，只是一個普通的錄音員，鄧麗君姐姐來到錄音室時，會親切跟工作人員說，先別工作，原來鄧麗君想和大家一起由佐敦去深井食燒鵝！所以關維麟回憶起來也笑得特別開心，因為這真是很有趣的回憶。

鄧麗君日本演唱會

他又憶述當年鄧麗君有很多的「突然」。大約是 1985 年，有次鄧麗君在日本開演唱會，關維麟當時到日本捧場，也幫忙進行一些錄音工作，他到了日本演唱場地之後，就在鄧麗君準備出場前，突然很開心的招手請關先生過來對他說：「來來來，一陣子我出場，你上台幫我彈奏一、兩首歌吧！」

對於突如其來的邀請，關先生很錯愕，他笑言自己不是不懂得彈，但在日本的舞台上，很多音樂家在場，而且他們的製作很認真，已經綵排好了，未必能夠即時更改內容，怎可能突然加插環節？所以真的嚇了一跳，他不知道鄧麗君是否跟他開玩笑，不過也很感激她對自己的信任。

關維麟對鄧麗君在日本的成功有何看法？他認為這歸功於鄧麗君是一個友善而甜美的人，總是帶著迷人的微笑。她說話輕聲細語，當他與她握手時，感覺她的手像棉花一樣柔軟。她在粉絲中間猶如一位仙子般存在。

鄧麗君在台灣和香港都有錄製唱片，而且唱片也混合了不同地方文化，世界各地都有很多人喜歡她，成為她的歌迷，而她亦是一位很成功的歌手和藝人，到底她成功的秘訣在哪裡呢？

關維麟說在日本做音樂的人分工很仔細，但是香港的文化不一樣，很可能一個人包辦全部的工作。在日本，一個人可能只負責一項工作，例如只負責按錄音機器，那位工作人員會抄下編號，錄音過程中只需按鍵而已。這展現了日本人一絲不苟的工作態度。

的確，我過往在電台負責很多的採訪和錄音工作，每次有日本歌手來香港宣傳，也有機會和他們做訪問和錄音，記得當年訪問日本歌手，如吉田榮作、松田聖子等，日本的唱片公司和歌手一起前來電台，都是由很多工作人員從旁協助。但我們香港的文化大多是「一腳踢」，由接待、寫稿、想問題、跟歌手簡介、錄音，都只有一個人做。日本人會覺得很奇怪，為何妳只有一個人做，而沒有其他人幫忙？但也沒什麼，只是真的日本和中國香港文化不同，工作方式不一樣。

鄧麗君成功秘訣

關維麟說鄧麗君很有親切感，她的感情是很特別的，很多人唱歌也唱得好，但聽鄧麗君的歌曲會感覺到好像她在你的耳朵旁邊唱歌一樣，好像在專門為你而唱。鄧麗君唱歌很溫柔，而且很真誠。和關維麟談到鄧麗君當年能夠走紅的條件時，他說第一次看到鄧麗君已經覺得她很有才華：「我第一次見鄧麗君是在錄音室，記得當時的情況是我負責錄音，她是來錄音室探班的，鄧麗君和她的監製談工作，而她

很主動和我們工作人員握手,絕對毫無架子,我和她握手,感覺她的手像棉花一樣柔軟,所以我的印象很深刻。」這就是關先生對鄧麗君的第一印象。

很幸運當年經過杜惠東先生推介,我也可以有機會在電台訪問鄧麗君,她給我的感覺是很淡定很慢活,和她做訪問時,她的聲線也很溫柔,沒有架子,讓合作的人完全沒有任何壓力。

關維麟說像鄧麗君這類型的歌手真的很少,現在都未必找到像鄧麗君的歌手,他說在日本看鄧麗君的演唱會也給他留下深刻的印象,因為看到她認真和投入的一面。雖然關先生不懂日文,但是從歌曲的旋律,加上鄧麗君的聲線和演繹,感覺她唱得非常有感情。而且在演唱會中,鄧麗君的打扮也很前衛和時尚,再加上她在日本也做了很多慈善的工作,絕對俘虜了萬千日本歌迷的心。

鄧麗君受到很多人的愛戴,關維麟說現在他不時都會繼續聽鄧麗君的歌,問他會聽鄧麗君的哪些歌曲,他笑言:「當然是我為她做的那些歌!哈哈。」當然這只是玩笑話,他會聽〈月亮代表我的心〉等鄧麗君的經典名曲。

我在童年時代也常常聆聽鄧麗君的歌曲,因此學懂了「國語」。當年會買一些鄧麗君歌曲的歌譜書,這些書非常厚重,書中包含樂譜和歌詞。我經常站在居所的唐樓露台前,一邊聽著鄧麗君的歌曲,一邊看著歌譜,毫不顧忌地跟著唱出來。就這樣跟著鄧麗君的歌曲學習「國語」。後來,當我更了解日本文化及學習了日語,能夠唱她的日文歌曲時,更能特別感受到鄧麗君的韻味及歌曲的內在意思。

最後,關維麟補充說當年鄧麗君安葬在台灣,本來他也打算去參

加葬禮儀式。但鄧麗君在當地非常受歡迎，大家都想親自為她送行，因此，當時的場面非常擁擠混亂，他和同事們失散了，遺憾地錯失了參與儀式的機會。只能在鄧麗君的靈堂前鞠躬，向她做最後的告別。相信鄧麗君會知道並理解大家心中的送別之意。

關維麟認為，雖然鄧麗君的生命短暫，但她留給我們的所有回憶都是豐富而美好的，鄧麗君給我們的正能量將永遠存在於我們心中。

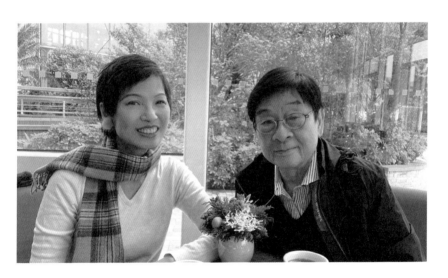

夏妙然與關維麟

鄧麗君唱片監製

鄧錫泉 | 唱片監製
2024 年 2 月 30 日

2024 年 2 月，我在加拿大多倫多與已移居多年的鄧麗君唱片監製鄧錫泉（Tony）見面，大家已幾十年沒見，但一談到鄧麗君，又勾起了大家當年的回憶。

鄧錫泉說和鄧姐姐合作，大約始於三十年前。被問到第一次與鄧麗君合作的情景時，他說印象已經很模糊了，僅記得當時鄧姐姐人在日本，於是 Tony 飛去日本見她，所以兩人間的合作算是源於日本。

Tony 說當時自己已略懂日文，因為妻子是日籍人士，大家開始合作機緣，除了電話溝通外，每當鄧姐姐回到香港，大家便會相約一同選歌，在歌詞方面精挑細選，再進行錄音製作等工作。最讓人難忘的歌曲有〈淡淡幽情〉，〈小城故事〉等，都讓大家留下深刻印象。

島國之情歌 鄧麗君參與製作

Tony 憶述，《淡淡幽情》的製作團隊其實有很多人才，包括藝術家謝宏忠，大家一起談好《淡淡幽情》的意境後再一同創作，仍然記得當時是在淺水灣酒店進行拍攝。當時選了多於十二首歌，但最後篩選僅剩下十二首大家都很贊同的才灌錄成大碟，為中國古典詩詞重新譜曲。

Tony 講述當時製作過程時提到，整個製作堪稱是集體創作的成

果，為了讓唱碟內容更豐富，製作團隊找到一位畫家合作；此外還有很多照片也收錄在鄧姐姐的大碟內，包括當年一位攝影名師林偉的作品。當時而言，將現代攝影技巧融入唱碟中的做法，算是很新穎的嘗試。「島國之情歌」還到新加坡取景，所以算是很大很特殊的製作。

劉家昌、梁弘志這些著名音樂人都參與製作，而〈但願人長久〉這首歌更是家傳戶曉，十分引人入勝的作品，讓人很快朗朗上口，當時將一些古典詩詞融入鄧麗君的大碟創作中，編曲錄音等都是以專業手法呈現。

鄧麗君 EQ 很高

講到與鄧姐姐在錄音室合作無間，他對鄧姐姐最難忘的事又有哪些？Tony 說她確實是一位公認的好人，記憶最深的是有一次鄧姐姐到尖沙咀錄音室錄音，因為沒有化妝，在路上被路人認出，竟說「這是鄧麗君？無化妝，好肉酸。」對方的聲音很大，鄧姐姐當然也聽見了，但她完全不為所動，從容面對，當作沒聽見。Tony 形容，當時的鄧姐姐已經是紅透半邊天的人，但是她絲毫不畏閒言，讓他覺得鄧姐姐的氣度十足。這件事讓他更佩服鄧姐姐，感覺她是一位 EQ 很高的人。

私下接觸多了，他感覺鄧姐姐是一位很樸素的人，不會因為自己是紅歌星而很愛面子、很炫耀，也不浮誇。Tony 舉了一個例子，他說鄧姐姐用的手提包，從來就是同款的那個，不會每次都換新的，多年來所用的，都是同一個，從未見過她換新的，算是很專一的人。

Tony 分享關於鄧姐姐另一件難忘的事。他說有一年他們去新加坡登台,期間有一對當地姐妹花也被安排同台演出。當時這對姐妹花是新加坡知名樂評人的親友,她們很崇拜鄧姐姐,對於鄧姐姐的謙虛及樂於提拔新人的心態很受感動及受益。她們有機會與鄧姐姐同台演出時,感受到鄧姐姐對新出道歌手的提攜。

香港著名唱片監製歐丁玉也說過,鄧姐姐很尊重身邊的合作夥伴,通常工作完畢後,她總會帶頭邀請大家一起吃個晚餐並體諒大家的辛勞。Tony 說,當年同鄧姐姐合作最頻密的地方是位於佐敦的嘉利大廈。他們每每做到廢寢忘餐,通常會叫外賣,久而久之成為一種習慣。那些年鄧姐姐還年輕,做完事情她就喜歡找當時的監製歐丁玉、楊雲驃(細 AL)等人玩,Tony 眼中她算是貪玩的女孩。而Tony 和鄧姐姐的合作一直不間斷,即便後來鄧姐姐去了日本發展,他們之間還保持合作,看得出鄧姐姐是一位很重感情的人。

Tony 說製作「島國之情歌」時,其中一集《小城故事》的銷量奇蹟般好,唱片銷量幾近十萬張,而她的唱片是在香港及台灣錄音。因為錄音要視乎鄧姐姐的時間而定,當時她在日本很紅,所以時間分配很重要。

音樂才華洋溢

Tony 說即便鄧姐姐很忙,但挑選適合自己品味的歌曲或音樂,卻具獨到眼光。他替鄧姐姐擔任唱片監製時,她會挑選一些自己喜歡的歌曲,這讓 Tony 感受到鄧姐姐對歌曲的品味確實與別不同。Tony

形容自己與鄧姐姐間的合作，算是分工協作，在製作過程中，鄧姐姐能夠明確提出要求，彼此間對唱碟製作有不同的貢獻及意見。即便鄧姐姐對製作有要求，但是她仍然懂得尊重別人的意見，算是一位包容性很強的歌手。Tony 說，有時候覺得她提出的要求及堅持是對的。Tony 覺得在錄製唱片時她的主觀堅持讓他非常欣賞。鄧麗君對唱片製作的態度，既溫柔但不失主見。Tony 謙虛又堅定地說：鄧麗君的成就，完全歸功於個人努力，而作為監製，他覺得自己像是一個配襯的角色。

不知不覺鄧姐姐離世多年，但全世界有鄧麗君歌迷會的地方都有人為她舉辦悼念活動。除日本外，內地有許多省分也有熱情的歌迷為她舉行悼念活動。其中以日本歌迷為例，他們對鄧姐姐推崇備至，凡是與鄧姐姐生平有關的事蹟，他們都樂於製作特輯，日本電視台更是定期製作與鄧姐姐相關的特輯，並會透過高科技 AI 技術，邀請一些紅星與鄧麗君合唱，甚至當年鄧麗君在日本遊學期間曾經踏足探訪過的小鎮，當局也刻意策劃成立鄧麗君旅遊專案吸引遊客，這些都足以說明鄧姐姐在歌迷心目中舉足輕重，不減當年的地位。

Tony 補充說，當下許多懷舊電影，為了突顯當年情，導演多會選擇以鄧麗君的歌曲作為那些年的回憶，代表當時情懷。其中〈但願人長久〉這首膾炙人口風靡一時的歌曲，就算是現在，也有很多當紅歌手樂於翻唱，可見鄧姐姐的歌曲是多麼深入人心。

談到鄧姐姐輝煌的歌唱事業堪稱無人可比，Tony 說鄧姐姐以非日籍歌手竟然可以三連冠獲日本歌唱大獎第一名，這感覺是中華民族的一份光榮。值得一提的是：鄧姐姐進軍日本樂壇可說是從零開始，

零的突破，如鄧三哥透露，妹妹為了唱好日語歌，不惜花時間學習日語為自己鋪墊語言基礎，而同一時間她還飛往美國學習英語，看得出她是一位非常積極好學的人。

鄧姐姐的日語程度很流利，她活躍於日本樂壇期間，所演繹的神態予人感受比起日本人更富日本味道。正如日本人很有禮貌，經常以禮居先，樂於鞠躬及永遠面帶微笑，而鄧姐姐的笑容在日本人眼中確實比日人更具日本韻味，這是鄧姐姐廣受日本歌迷擁戴及動情處。

Tony 說鄧姐姐在美國上學期間，需要錄製唱片，因此刻意安排飛去美國為她錄音，期間他感受到，唱歌並不需完全字正腔圓，而是當唱到情感流露至恰到好處，能夠將歌詞的意境帶出來讓大家產生共鳴便足夠。合作多年，雙方感情及默契不言而喻，而 Tony 最後一次見鄧姐姐，是在她獲得「日本有線大獎」，他去捧場看鄧姐姐領獎，試問誰會料到自此之後竟與對方永別了！

Tony 說鄧姐姐歌曲足以引發一種特殊感觸及情境，她是能夠演繹出這種歌唱情懷的人。正如鄧姐姐離世已久，但日本人絕大多數都仍認識鄧麗君，這正是她成功之處。

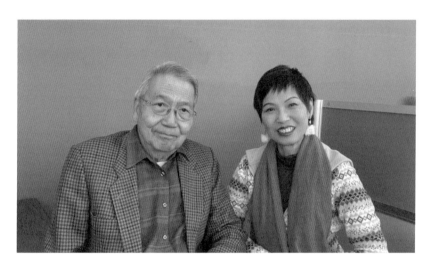

鄧錫泉與夏妙然

從〈淡淡幽情〉說起

謝宏中 | 資深廣告人
2023 年 9 月 12 日

專誠到抱趣堂藝術館，造訪香港資深廣告人謝宏中先生。抱趣堂位於鬧市中的一個藝術館，實在令人大開眼界！謝宏中不但是香港資深廣告人，還是一位收藏家，最為人津津樂道的背景是：他是鄧麗君姐姐知名歌曲〈淡淡幽情〉同名專輯的製作人。這張專輯引用宋詞入歌，將歌詞創作推高至文藝層面。

〈淡淡幽情〉一曲街知巷聞，熱愛聽鄧麗君唱歌的人，一定知道這張唱碟的獨特之處。回顧這專輯的由來，是源於謝宏中先生的一個概念，於是將鄧錫泉先生等人牽引在一起，最終唱碟得以誕生。

身為藝術創作及收藏家的謝宏中先生講述有關概念時，他直言，能與鄧麗君合作是彼此的緣分。他說當年某個周日，他在家中練字，執筆寫字之餘，興之所至，無意中便哼了起來，妻子在旁聽見，稱讚他哼得特有韻味。

當晚，他與幾位志同道合的朋友聚餐，當下他又哼了幾句詩詞，朋友聽後也讚不絕口，後來他跟黎小田談及此構思，提議小田哥負責作曲，大家的想法一拍即合。謝宏中說因為自己是在廣州長大，因此認識紅線女「女姐」，原意是請女姐錄製唱片，但問題是當年廣州的錄音製作水準尚未達標，只好暫時將整個意念擱置一旁。謝宏中還說，當時還曾經想找顧嘉煇協助，煇哥聽過也表示很喜歡，但因過於忙碌所以整件事擱置年餘，按兵不動。

又一次他去新加坡出差，在當地約了樂壇教父 Norman（鄭東漢）見面，他又將這個想法與對方分享。對方當時即刻說，可以將想法付諸行動，並且會找到合適人選負責演繹歌詞，於是找到了鄧麗君。謝宏中先生說，其實與鄧麗君早已相識，但這次則屬首度合作，所以本身也很期待彼此合作。

他回憶說通過唱歌的方式將一些經典歌詞詩賦用現代歌曲演繹出來是一個極大挑戰與嘗試，鄧麗君首肯願意參與製作後，他又找到林楓先生為專輯內詩詞作註釋；找到著名攝影師林偉先生協助，拍攝出極富詩意的鄧麗君形象。最後還請水墨大師單柏欽先生採用水墨畫將整個詩詞的意境刻劃出來，唱碟匯集多方人才及構思，《淡淡幽情》最後以一本畫冊形式誕生。套用謝宏中的話，這算是一本圖、文、聲並茂的創作，一經推出就成為矚目的唱碟。

《淡淡幽情》一段不為人知的小故事

錄製唱片過程中，除謝宏中親自到場監製外，鄧姐姐自然萬分投入參與其中。謝先生透露一個小秘密，他說擔任鄧姐姐這張唱片監製時，曾經在錄音室重錄了十四、五次之多，因為鄧姐姐對自己有要求，反覆錄製都不滿意，終於開始有些不滿的心緒，估計連她自己都不滿意及無法接受達不到自己的水準，謝先生說即使鄧姐姐滿肚懊惱，但卻還能保持一貫的溫柔和合作，作為一位具知名度的歌星，這是難能可貴的。大約錄到第十六次時，她仍然不滿意，甚至幾乎急得快要掉眼淚了，但這次的效果卻出人意表地好，於是謝宏中收貨；當時鄧姐

姐指著他說：「Philip 謝，你真行，錄音要錄到十六次才收貨！」

正如謝宏中所形容，鄧姐姐是一位對自己要求很高的歌手，但與她合作卻很開心。謝宏中憶述有一回，當時鄧姐姐已去了英國學唱歌，某日接到鄧姐姐從倫敦打來的電話，電話中她很興奮地告訴謝：「Philip，我今天很開心，可以唱到高八度！」雖然一個小小的高八度，但謝宏中說，看出鄧姐姐是一位很樂於爭取成就的人，而且樂於分享自己的喜悅。

謝宏中坦言錄製《淡淡幽情》過程艱辛，因為過程中有來自各方菁英參與外，想當年還涉及一些鮮為人知其他因素在內，但最終都能克服，這段回憶對謝宏中而言，算是最經典又難以忘懷的。

謝宏中說自己最後見鄧麗君是她去世前幾天，當時一大夥人都還在為她策劃新的製作，但數日後竟然收到 Norman 來電告知鄧麗君去世的消息，這讓他感到萬分惋惜。

談到與鄧麗君的交往，他說對方是一位真性情的人，溫柔又大方，而且很幽默，有一回他們在新加坡相逢，鄧姐姐還親自下廚宴請他們夫妻二人，這點點滴滴都讓他非常難忘。鄧麗君央求他們有機會帶一些荔枝送給男友的家人，這一幕幕讓謝宏中深深記在心中，而且覺得鄧姐姐是絲毫不矯揉造作的人，與她相處感到很窩心，可以與之深交。

鄧麗君待人接物的態度與她的風采可說是完全俘虜了聽眾的心，正如謝宏中先生與鄧姐姐的相處般，讓人感覺如此多情又細水長流，我也被她深深吸引。而且相信全世界有華人之處就有鄧麗君歌迷，大家不會因為她離開人間而停止對她的愛戴。

如謝宏中先生所說，希望全球鄧麗君歌迷都能夠繼續支持她。不因時間改變而動搖。

謝宏中及太太謝呂有佳在鄧麗君新加坡家中留影

夏妙然與謝宏中於抱趣堂藝術館

與鄧麗君合作的寶貴經驗

歐丁玉｜鄧麗君唱片製作人
2023 年 1 月 9 日

　　歐丁玉說在為鄧麗君錄音時，自己的事業也是剛剛才開始。當年他並沒有為鄧麗君錄過很多次歌曲，也許說的只是十次以內的事，當時鄧麗君的監製是鄧錫泉先生，歐丁玉認為鄧先生很欣賞和喜歡自己，所以不時會邀請他幫忙為鄧麗君錄音，而錄音的同時，歐丁玉從中也會學習到一些錄音技術，所以他對此份工作完全感覺是「有賺」。

　　歐丁玉覺得為鄧麗君錄音的整個過程中，對他來說，是難能可貴的增值和學習機會。當年他錄音過程所需的時間，並沒有想像中長久，只不過是數月就完成了。歐丁玉笑言自己當年很年輕，經驗不多，加入寶麗金公司只有一年多的時間，早期的崗位是技術員，修理機件器材之類的工作，後來開始替歌手錄音工作，就是嘗試幫關正傑和鄧麗君等歌手錄音，歐丁玉回想當年，也覺得自己像做夢一樣，是十分難得的人生經驗。

　　回憶起和鄧麗君錄音時，在錄音室內，她會脫鞋和找一個她認為舒適的位置。錄音結束後，她會帶著大家去柯士甸道的一家知名杭州菜餐廳用餐。這家餐廳已經有數十年的歷史，以其著名的醬蘿蔔、龍井蝦仁、蟹粉豆腐等特色菜而聞名。鄧麗君喜歡在工作結束後和大家一起放鬆身心，享受美食，同時也是一種慰勞。

　　歐丁玉激動地回憶起鄧麗君經常點一道蟹黃炒麵，當時的價格已

經超過千元，相對於平時的飲食來說，可謂十分珍貴。歐丁玉說鄧麗君非常喜歡去那家餐廳，並樂於與大家分享快樂。鄧麗君姐姐是一位非常懂得照顧工作夥伴的歌手，歐丁玉同意鄧麗君非常受人喜愛，與人相處得很好，工作中一定會與大家互動。

鄧麗君在寶麗金的年代錄製了許多歌曲，也與很多人合作過。歐丁玉作為寶麗金公司的錄音師，至今仍然能回憶起與鄧麗君的許多珍貴時刻，這真的是非常難能可貴的回憶。

突如其來的祝福

歐丁玉和鄧麗君合作數個月之後，大約到了鄧麗君前往法國發展之後，彼此就開始少見了，他笑言直到下一次見面，已經是邀請鄧麗君參加自己的婚禮。鄧麗君在婚禮上和歐丁玉合唱了數首歌，他說鄧麗君也很久沒有在別人婚禮上大展歌喉了，讓他的婚禮留下美好的回憶，他笑言記憶之中，當時鄧麗君和自己合唱〈恰似你的溫柔〉，實在令人十分羨慕！

歐丁玉，在自己的人生大事上，可以得到鄧麗君的祝福，跟她一起唱，很少人有這種機會。歐丁玉說當時鄧麗君是即興和他合唱，當時還有很多明星、歌星也參與了他的婚禮，連張學友也即席獻唱了〈每天愛你多一些〉，簡直是群星拱照。歐丁玉很感謝當時出席自己婚禮的每一位朋友，包括鄧麗君，因為這是對他和太太的祝福，當然同時也厚禮到賀。

在過去電台工作多年，我明白很多歌手朋友、明星朋友在我們的

工作中，不知不覺已經建立了一份感情。對歐丁玉來說，鄧麗君雖然不是合作很久的工作夥伴，但是他們經常都會聊天，建立了一份友情。在人生中，有朋友分享快樂，有知己朋友參與自己人生大事，是十分感恩的事。

歐丁玉的姐姐也在寶麗金工作，經常會在鄧麗君身邊陪伴她到處工作，歐丁玉回憶起鄧麗君出事的那一次，剛剛巧合就是姐姐沒有跟隨，結果就在清邁出事了，他再度回憶，也顯得有點傷心，他說姐姐為人很喜歡照顧別人，當年鄧麗君逝世的消息非常突然，實在令人非常心痛和難過。

談吐溫柔 清秀雍容

我記起當年鄧麗君到電台錄音，都會和杜惠東（杜 sir）一起前來，杜 sir 和鄧麗君很熟稔，記得鄧麗君前來錄音，她給人的印象、談吐和唱歌風格也是一致的，說話都是溫柔小聲，但她的說話清晰、音調和聲音都很美妙，讓人感覺舒服。而這種聲線，多年來都沒有在其他人身上再次聽過。

歐丁玉對於鄧麗君取得那麼多的成就，也替她高興，如果要用一個形容詞去形容鄧麗君姐姐，他說會用「清秀」去形容，無論是她的聲線，她的為人，都是很「清秀」，如果她從來沒有離開過我們，到現在相信就會用「雍容」去形容她，他說即使到了今天，鄧麗君姐姐年華老去，歐丁玉會想像她一定是雍容華貴呢！

　　有次在加拿大的餐廳用膳，突然聽到餐廳正在播放鄧麗君的歌曲，突然就喚醒某一年的記憶，歐丁玉說這就是我們的情懷。鄧麗君的歌曲已經代表了某一個時代。

　　記得比較早期的時候，鄧麗君形象活潑，聽她唱〈四個願望〉時，會不自覺隨口跟著唱。原來將願望一一數出來、唱出來時是很開心的，因為她的願望可能就是我們的願望。看到她的轉變，也感覺高興，她來香港發展，加上香港的電影又會用上她的歌曲，例如《甜蜜蜜》，而鄧麗君後來更唱起廣東歌，還到了日本發展，而鄧麗君在日本發展的成績也無庸置疑地受歡迎，拿下了很多獎項，日本的歌迷都相當喜歡她，作為香港人，會感到很光榮，鄧麗君代表了我們華人，也同時是華人的光榮。

　　鄧麗君已經離開我們多年，歌迷會還是很活躍，有時候仍會繼續舉辦活動，歐丁玉認為鄧麗君已經成為很多華人成長的印記，他認為鄧麗君的歌曲是從前大家美好的回憶，樂迷定必記得。對於她的歌迷來說，雖然人已逝去，但她的歌永遠都存在於大家的心裡。鄧麗君由從前唱台灣小調到後來成為一位優雅歌手，真的是我們華人的一個傳奇。

歐丁玉與夏妙然

鄧麗君的歌聲如畫

倫永亮｜資深音樂人
2023 年 9 月 11 日

倫永亮是香港樂壇著名的作曲人及歌手，耐人尋味的是，他與鄧麗君姐姐在香港樂壇從未合作過。

2024 年是鄧姐姐七十一歲冥壽，鄧麗君的歌曲為倫永亮帶來哪些特殊回憶呢？倫永亮很快地說，鄧姐姐的歌聲帶給人詩情畫意般的感覺，她所唱的歌絲毫不通俗。倫永亮憶述，八十年代開始流行中文歌曲，歌曲趨向文雅為主，所以聽鄧姐姐的歌例如〈獨上西樓〉、〈月亮代表我的心〉這些全屬情歌，加上鄧姐姐獨特的韻味，她的歌聲再加上歌詞帶給人猶如走進一幅畫的感覺。

倫永亮表示現在回看鄧姐姐的表演方式，算是已經脫離了香港七十年代樂壇流行的震音唱法，特別是她唱出了一種獨特的溫柔。鄧麗君本身給人的感覺也是很溫柔的歌手，但經她演繹出來的歌曲比她本人更溫柔。

倫永亮說作為歌手，鄧姐姐竟然懂得七種語言或方言，這是不可多得的造詣。眾所周知，鄧姐姐為了唱好日語歌曲，選擇從零開始學習日語，這是鄧麗君的個人堅持，也是鄧麗君在日本樂壇擁有名聲及地位的原因。很多時候日本樂壇為了表達那個時代的印象都會選擇鄧麗君的歌曲，堪稱是很特殊的記號。倫永亮也提到鄧麗君在香港的特殊地位，是她將香港的樂壇推至另一個層次。

八十年代的歌手們，各自展現獨特一面，香港歌壇百花綻放。倫

永亮 1986 年開展創作生涯，而當時的創作人不算特別受重視。在創作過程中，倫永亮說很幸運認識到一班樂於接受新挑戰的歌手們，因為他的歌曲創作風格是在傳統中加入一些西洋歌曲的味道，所幸的是與他合作的歌手們都樂於接受這種獨特風格。

後期有些相熟朋友告訴他，覺得他的創作很獨特，沒有商業味。倫永亮用不同的音樂元素創立新作品，很快在樂壇闖出屬於自己的一片天，在香港樂壇留下一道無法抹去的印記。

雖然在音樂創作上未有機會與鄧姐姐合作，但倫永亮慶幸自己有緣與鄧姐姐齊刷新香港樂壇風格，一種新的唱歌風格及新的音樂風格就在那個年代發生，一位歌手的風格正正是代表當代的藝術氣息。

倫永亮的創意藝術在他踏足香港樂壇開始即備受擁戴，因為是用心做音樂，就像我所從事的押花藝術，也必須是從心而發，思考如何加入新元素。當初倫永亮以新元素風格踏足香港樂壇，為香港樂壇締造獨樹一幟的創作風格，與鄧姐姐獨特的唱歌風格，相互輝映。

倫永亮與夏妙然

鄧麗君歌聲無處不在

又一山人 | 藝術家
2022 年 12 月 14 日

　　藝術家又一山人非常喜歡音樂，盧冠廷是他的好朋友，很羨慕他能從事音樂創作，對他們的創作非常欣賞。又一山人從事多方面創作，包括在藝術設計、廣告、視覺創作等。有些創作需要集體進行，其中包括建築、電影和音樂。他之所以選擇建築，是因為建築作品可以融入周圍環境，成為整個創作的一部分。這種感受與視覺藝術創作不同，裝置展覽結束後往往會被拆除，而建築可以一直存在於城市或生活中。

　　而電影創作則包含聲音和畫面，還有時間性和長度，可以用來傳達信息或故事。這與他平常所做的創作有所不同。而音樂則是最極致的表達方式。音樂可以有歌詞，也可以沒有歌詞。歌詞需要語言翻譯，而音樂本身，包括聲音和樂器，以及旋律，播放時就不需要解釋，旋律可以帶來情感，既能傷感也能激昂。音樂也能夠帶來希望和信念，聽完一首歌後，甚至走路都感覺胸懷坦蕩。又一山人相信音樂有著獨特的力量，能夠透過音樂傳達訊息，展現才華和能力。

　　鄧麗君是傑出的演繹者，在華人社會中最為人熟悉，也是最親切的存在。不論是高貴場所還是平民理髮店，都能聽到她的歌聲。

　　又一山人分享曾在北京一次文化交流活動中經歷過的情境，他們住在一個具有中國文化特色的四合院式酒店中，是一家私密的客棧，配有中式古典庭園。早上八點，他和妻子在一間優雅的書房式裝潢的

餐廳裡享用早餐，環境寧靜，還沒有其他客人，突然間，在這樣寧靜的環境中，鄧麗君的歌聲悠悠響起。他覺得這種感受非常完美，如此寧靜和專注，鄧麗君那柔美的聲音傳遍整個空間。這一切都展現了中國文化、生活和創作的真諦，歌聲展現出音樂創作的巨大力量。

我也非常認同這種感受，曾觀看過一些電影，無論是香港還是日本的電影，在關鍵情節中都播放了鄧麗君的歌曲，引起觀眾的共同回憶。

又一山人曾在公開場合和鄧麗君稍作交流，但並未真正認識她。他最喜歡的歌是〈月亮代表我的心〉，他覺得這首歌深深代表了華人中文歌曲的情懷。記得她初出道時穿著短裙，非常可愛，是典型的台灣女孩形象，在香港和日本受到高度讚賞，成為一位備受尊崇的歌星。

〈漫步人生路〉是鄭國江老師為她創作的，這首歌錄製了許多版本，儘管她有特別的廣東話發音，但我們喜歡這樣的味道。又一山人覺得這首歌對香港人來說非常親切。鄧麗君是一個無處不在的歌手，也永遠存在我們心中，她的精神與歌聲也將永遠流傳。

夏妙然與又一山人

夥伴回憶 鄧麗君十分親切

左永然｜《音樂一週》主編

2023 年 8 月 3 日

　　資深音樂人左永然（Sam），一手創辦《音樂一週》，他說自己並沒有機會訪問鄧麗君，但向來知道鄧姐姐是位很專業的歌手。談及他的好友結他手 Peter Ng 與鄧麗君合作無間，Peter 為當年不少歌手的指定御用結他手，當年負責為鄧姐姐演出彈結他，也曾一起到外地演出，與鄧姐姐結下合作伙伴關係，覺得她十分親切，工作時候十分專業，大家合作愉快，令人留下非常難忘的回憶。

　　Sam 談起自己喜歡的歌曲，他說很多歌手水準很高，而他個人鍾情日本歌手居多，如井上陽水、野口五郎、澤田研二和西城秀樹等，都是日本很優秀、很出色的歌手。作為音樂雜誌主編，Sam 說自己不會聽一些「大路」的歌，反倒是會選擇欣賞一些小眾製作，他形容為「癲癲地」的作品。這全是因為他沒有寫作包袱。Sam 向來聽慣許多國際歌手的歌曲，對香港歌手算是少接觸，但對欣賞鄧麗君的歌曲，算是另當別論。

　　他特別提到日本一位歌手中島美雪，她算是一個時代的標誌。她的歌還經常被重編翻唱。例如〈漫步人生路〉就是中島美雪的歌，鄧麗君與她相比，二人的唱功堪稱有異曲同工之處。

左永然與夏妙然

溫柔親切的鄧麗君

車淑梅｜資深傳媒人
2023 年 8 月 2 日

　　車淑梅在年幼時就開始聽鄧麗君的歌。淑梅姐的舅舅是台灣人，年輕時是一名船員，每次他跑完船總會回到香港，並問淑梅，有什麼想讓他從台灣帶回香港呢？淑梅總會請舅舅帶一些唱碟返港。當時舅舅會為她帶來姚蘇蓉、青山等人的唱片，其中一位歌星就是鄧麗君。淑梅說見到這位年輕的女孩，臉圓圓的很可愛，因為自己也是臉圓圓的，所以對她印象特別深刻，產生了一種親切感，再加上聽見她溫柔的歌聲，很快就喜歡上她。

　　後來淑梅進電台工作，初時擔任助理，遇見鄧麗君到電台接受訪問，當時她留有一把長頭髮，人很可愛又溫柔。淑梅很幸運地負責接待她，為她倒了一杯溫水。訪問結束後，鄧麗君把水喝完，完全不浪費，這個小小的舉動令淑梅姐留下深刻印象。

　　淑梅姐覺得鄧麗君是一位外柔內剛並且給人甜蜜感的人，她舉例說，有一回見到鄧麗君帶同母親去吃日本料理，進室內前她為母親除鞋子，面上總是笑咪咪。淑梅姐說鄧麗君所做的每件事情都如此自然不造作，讓人感到很舒服。而她對很多新事物，也總是抱持樂於嘗試的態度，總會說「讓我試試吧」，由此可見，她的成就與她的性格可說是相輔相成。

　　鄧麗君的歌曲橫跨多個風格和語言，包括流行曲、民歌、「國語」歌、粵語歌、日語歌等。並且能夠輕鬆地跨越不同音域和語言進行演

唱，使她的音樂能夠觸及不同地區和文化的觀眾，將華人音樂帶向了世界舞台。她擁有細膩的情感表達能力和卓越的音樂感知力，能夠通過音樂表達各種情感，讓人們產生共鳴。

鄧麗君也是一位非常努力和堅持的藝術家，她對音樂事業的奉獻和努力程度令人敬佩。她堅持每天練習歌唱和舞台表演，不斷追求進步和突破，這種對藝術的熱愛和追求使她成為了一位傳奇人物。

鄧麗君的人格魅力也是她受人愛戴的原因之一。她的性格開朗、溫和、真誠，總是帶給人們歡樂和溫暖。她的歌聲和人格魅力相結合，使她贏得了廣大觀眾的喜愛和尊重。淑梅分享道，鄧麗君的現場演唱常常給人一種輕聲細語的感覺，但她的內在影響力卻深深地觸動著人心，這正是她獨特的魅力，無法被取代。總結起來，鄧麗君以她獨特的嗓音、出色的演唱技巧、專業的態度和溫暖的人格魅力，成為了一位傳世的歌唱家。她的音樂不僅是華人世界的經典，也是跨越時空的永恆之聲。

談起〈月亮代表我的心〉這首歌，實際上許多歌手都演繹過不同風格的版本，但毫無疑問，當大家聽到這首歌時，往往首先想到的是鄧麗君的演唱。淑梅表示，鄧麗君的版本是最深入人心的，這彰顯了她在唱功方面的造詣，無人能及。

車淑梅形容鄧麗君不是一位隨波逐流的歌手，她對許多問題都有自己獨特的看法，這也間接說明了鄧麗君的歌迷會能夠持續存在四十七年的原因，她的歌迷不僅喜歡她的歌曲，更喜歡她的人格和品德，這種無形的魅力使得她們對她的信念堅定不移。

淑梅表示自己認識許多不同歌迷會的朋友，但他們都有一個共同

點。鄧麗君歌迷會的朋友不僅幾十年來持續地懷念和愛戴自己的偶像歌手，還堅持延續她生前所做的善事，讓許多人受到關心和關注。例如，他們關心華東地區的孤兒和弱勢群體，這是延續著歌手過去的作風。這種持續和傳承間接影響著新一代的歌迷。這種延續和傳承確實具有一定的影響力。

淑梅說在鄧麗君歌迷會中，有很多朋友其實是從未見過偶像鄧麗君本人，他們當中很多是受到父母影響，很多都是在聽到她的歌聲後對她產生了一種獨特的親切感。鄧麗君歌迷會曾舉辦過歌唱比賽，當中更有年僅十歲的小朋友參加，這就是隔代傳承與影響。

視鄧麗君為至愛偶像，最喜歡的歌曲當然不少。淑梅是鄧麗君的超級粉絲，她個人喜歡鄧麗君的歌曲真的很多，但其中一首最喜歡的是〈我只在乎你〉。這一首歌由日本歌曲改編而來，另外一首則是〈千言萬語〉。聽鄧姐姐唱著這首〈千言萬語〉，就像她在我們耳邊輕輕傾訴並用柔美的歌聲唱給我們聽，感覺特別溫馨甜蜜。

淑梅和鄧麗君的超級歌迷們都渴望看到自己的偶像有美好的結局，這是最大的期望。他們期待看到她穿著白色婚紗，與心儀的另一半牽手走過終身，但可惜的是這個願望一直未能實現。

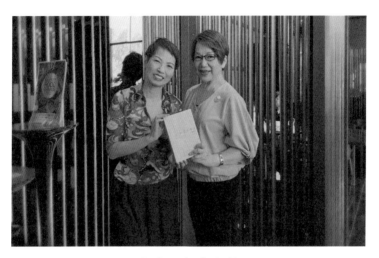

夏妙然與車淑梅

七十年代的娃娃歌后

張文新｜資深傳媒人

2023 年 9 月 21 日

1973 年，張文新（新哥）進入香港電台工作，被指派擔任「中文歌曲龍虎榜」負責人，七十年代是中文歌曲在香港起飛的年代。在此之前，香港人大都是聽外語歌曲長大，當中更以英文歌為主。

鄧麗君從小便開始歌唱生涯，十一、二歲時便獲得歌唱比賽冠軍，這對她個人的成長而言算是很大的訓練。她年幼的經歷可以說是同梅姐（梅艷芳）頗相似。新哥說過去的歌手能夠展顯實力，主要是因為有豐富的臨場經歷，不少人每天都要去歌廳或餐廳駐場獻唱，而鄧麗君正正就是從這種經歷開始。新哥猶記得鄧姐姐說過，即使五元一場的演出她都要去唱，可見當時歌唱收入對她的重要。新哥說，這經歷造就鄧姐姐不僅能成為台灣的名歌星，久而久之，更成為國際紅星。

新哥憶述，自己首次認識鄧麗君，是在六十年代末，他自己同樣是鄧歌迷，當時香港人很熱愛台灣歌手，計有湯蘭花、姚蘇蓉等，鄧麗君是娃娃歌后，曾在北角的皇都戲院演出。當年許多寶島歌舞團來港表演，知名司儀是許冠文，來港演出的一眾歌星中就有鄧麗君。

新哥說大約是在 1974 或 1975 年時他們首次在機場見面，印象中是在唱片公司負責人馮添枝的協助下，安排訪問鄧麗君。當年的鄧麗君已經饒富盛名，他們在舊啟德機場貴賓室進行專訪。當時是雙方首次見面，鄧麗君很客氣又有禮貌地稱呼他「張先生」，一直以來鄧姐

姐都尊敬地稱呼新哥為張先生。

想當年很多唱片公司的作風是，負責人會私下詢問電台 DJ 的意見，希望知道當時一眾歌手的水準如何，以決定是否繼續力捧，但新哥說當年來港發展的鄧麗君已經頗有知名度，毫無懸念地被力捧。當年寶麗金教父鄭東漢先生對鄧麗君的影響頗深，他很重視歌手的發展，當年甚至僅專注鄧麗君及許冠傑二人的發展。新哥回憶當年「中文歌曲龍虎榜二十五週年」，他負責挑選二十五位歌手出版特輯，而鄧麗君當時也佔其中一席。

已故著名作曲家兼填詞人黃霑便曾經說過，音樂是奢侈品，外國人或菲律賓人的音樂感很強，很多都愛選擇在香港扎根，雖說音樂無國界，但還是需要很多有份量的音樂人協助發展。一些日本歌曲被改編為中文歌後能在香港樂壇佔一席位也算是奇蹟，其中最重要的推手就是鄧麗君。

新哥說，由早年的鄧麗君在皇都戲院演出，到她正式踏足利舞台舉辦演唱會，至九十年代初期，她是首批在紅館演出的歌星，這些都是令人難以忘懷的。

新哥形容鄧麗君的歌聲很柔很軟，與她合作的音響製作人都衷心讚賞她的歌聲通透，幾乎完美沒有瑕疵。她的唱功及演繹風格是柔軟親切的，不讓人覺得吵耳。很多人對她的評價是，感覺她唱歌是輕聲細語，溫柔體貼讓人感覺舒適，但卻在細膩中有一種特殊層次感，能完全將人帶入歌曲的意境中。這是她唱柔情歌曲的一種方式，新哥補充說，即便鄧麗君唱一些較為激情的歌曲也同樣讓人有另番滋味上心頭的感覺，這就是鄧麗君的獨特風格。正如鄧麗君得以在日本演出，

168 獲獎無數也是獨一無二的歷史紀錄。

新哥趁機提到，廣東歌的崛起，其實是先在東南亞一帶開始引起迴響，加上當時的歌星們經常走埠演出，於是帶動粵語歌曲大行其道。而當時鄧麗君也在東南亞地區展開歌唱走埠生涯，她的功勞不可小覷。香港的廣東語歌得到突破，鄧麗君居功不淺。

縱然她離世多年，但她的歌聲卻沒有因離開人世而與我們訣別。不僅台灣、日本、東南亞甚至國際而言，都具一定影響力。無論去到哪兒，只要是有華人之處就有鄧麗君歌聲。新哥說這與她的和藹可親及文化機緣有莫大關係。雖然鄧麗君的發展基地是台灣，但她透過香港作為踏腳石去到日本發展，接著是她去法國及發展國際市場，這些人生經歷讓她具國際化，再則她的特殊的唱功，絕非一般歌手能夠擁有，這完全與她從小就要以唱歌作為家庭收入有莫大關係，導致她有一定歌唱基礎。

鄧麗君短促的生命有此莫大成就，算是創下歌藝界獨特傳奇。一首〈月亮代表我的心〉唱遍大街小巷，貫穿華人世界，牽動華人心扉，相信這首經典歌曲獨一無二，也將永被傳頌。

夏妙然與張文新

白色的手套

倪秉郎｜資深傳媒人

2022 年 11 月 14 日

倪秉郎曾與我合作電台節目「中文歌集」，而且有機會與鄧麗君見面。他記得有一次他有機會做編導和主持，為鄧麗君的唱片《淡淡幽情》做宣傳，那張唱片裡有很多很好聽的歌曲，他們刻意在一號錄影廠做了一個節目，但那一次鄧麗君不需親身出現錄影，只是全用了她的歌曲。他還記得整張唱片都甚有詩意，都是唐詩宋詞。

倪秉郎後來再見到鄧麗君都是普通的錄音節目，但都已經比較少了，因為那個時候，她開始趨向低調。倪秉郎記得最後一次機會看到鄧麗君，就是他跟著電台高層到一個司儀錄音室裡面和她談關於一個金曲獎的事情。

倪秉郎覺得鄧麗君不太愛說話，記得她戴著一雙白色的手套，當時聽說她有潔癖。倪秉郎覺得鄧麗君好像有一種處於俗世卻是一塵不染的感覺，聊天時也有種隔閡感覺，對她最深的印象就是這一次，直到後來聽到她的死訊。

即使鄧麗君離開了二十多年，但她可算是第一個在全世界有華人的地方就可能會聽到她歌聲的人，即是有華人的地方，就會有人鍾情她，會聽到有她歌曲的播放。還有無論是日本電影、香港電影、台灣電影等，仍然會用鄧麗君的歌曲作配樂。

鄧麗君她待人接物態度很好，得到很多人的尊敬和喜愛，在日本也是非常受歡迎。甚至現今的日本樂壇，每年也會製作回憶她的節

目。她在日本做了很多慈善探訪,她探訪過的村莊,更規劃了一條「鄧麗君探訪之路」,讓遊客做旅遊的參考。

倪秉郎看鄧麗君的發展,歸納為三個階段,第一個階段就是在台灣唱很多的流行歌曲。但當時一首歌有很多個版本,不知道誰是原唱者,當時也是沒有個人風格,能突圍而出的只有唱得好、唱得有特色的人。當時鄧麗君初出道,穿著迷你裙,很是可愛,髮型又很特別,唱著〈四個願望〉,可以說她很純情。

第二個階段倪秉郎認為主要是在香港,被人發掘來香港灌錄唱片,也唱廣東歌。而且她的台灣腔廣東話不是很純正,這特色令她更是受歡迎,〈忘記他〉、〈漫步人生路〉那種都大受歡迎。而剛好七、八十年代的香港可說是搭起了一個很大的平台,通過這個平台香港的歌手能夠走向其他有華人的地區。八十年代末也是內地改革開放的時候,香港開始可以輸入歌曲去內地,香港有某些唱片也開始傳進去。所以通過這個入口,鄉間的親戚也開始問起香港的親友,有沒有鄧麗君的錄音帶?

第三個最重要的階段是她到日本發展,那時的她已經是大紅大紫。那時候的台灣流行曲製作比香港弱,但是香港的製作又沒有日本那樣強。鄧麗君到日本去,她的製作就更好,自然成就了她一個很輝煌的年代。而她的聲線,在日本當年的樂壇上,真是一把很獨特的聲音,到現在都仍令人有深刻的印象。

日本歌手唱歌都是很好的,她面對的都是實力派的歌手,如松任谷由實、松田聖子等,鄧麗君很適合日本的風格,她咬字也很清楚,聲線甜美,再加上她的亞洲人身份,更增加了吸引力。

　　日本人其實都喜歡這樣的歌手，例如是翁倩玉、陳美齡、歐陽菲菲、鄧麗君，都有其原因。她唱功那麼好，就是她勝出的原因，她的聲音真的很難再找得到。這種溫柔的聲音大部分人都會被迷倒，倪秉郎也不例外。

倪秉郎與夏妙然

香港鄧麗君歌迷會

張艷玲 | 香港鄧麗君歌迷會會長

2023 年 9 月 15 日

香港鄧麗君歌迷會於 1976 年成立，會長張艷玲（阿張）憶述，鄧姐在世時，三位帶頭的歌迷經常去捧鄧姐場，有一次她們主動問鄧姐是否可成立歌迷會。就這樣三位年輕的香港女孩，在鄧麗君首肯下開始籌辦歌迷會。當時阿張本人也參加了「青麗會」，是兩位著名歌星青山與鄧麗君的共同歌迷會。

當年很流行歌迷會，參加歌迷會有機會與偶像近距離接觸，還有可以參加許多活動。當年阿張日間需要工作，晚上則是一名夜校生，她日間所賺取的工資，用來購買東方歌舞團的門券，觀看自己心儀的歌星演出。當時十五元一張門券，那年代的人比較簡單，因為阿張經常購票入場，成為熟客，慢慢與演唱會的把門人熟絡起來，久而久之，不需要門票也可以入場。

至於歌迷會的成立，則有賴引薦人鍾伯伯。鍾伯伯當年在瑞興百貨公司擔任顧問，同時也是一位著名攝影師及雜誌編輯顧問，而他的妻子也是演藝圈人，所以與許多娛樂圈演藝界人士也熟稔。在鍾伯伯引薦下，阿張認識了同樣喜歡鄧麗君的其他歌迷。

阿張說，每次鄧麗君到港，總會聯繫鍾伯伯，鍾伯伯必定也會通知阿張，後來阿張追隨鍾伯伯，成為他的助手。

歌迷會成立當年幾經波折，相信連鄧麗君都未必知道。阿張憶述往事，她說其中一位曾參與創辦歌迷會的歌迷的母親因為不希望女兒

參與歌迷會，每逢見到阿張這些人來找女兒，便會大聲喝止並怒斥。最終由阿張頂替了她的位置，參與創立歌迷會，並順理成章成為會長。阿張回想起往事，真算是一樁趣事。

當年歌迷會成立之際，面對改名問題，有建議「青春玉女鄧麗君歌迷會」，後來想到，人總有年華老去的一天，青春玉女鄧麗君也不例外，於是請教鍾伯伯，從此改名為「鄧麗君歌迷會」直到如今。

到了正式成立歌迷會那天，她們到酒樓預定了四圍酒席，預計會有數十人參與，但因為當時歌迷們仍互不相識，也沒有緊密的聯繫，前來參與的人數比預期少，於是鍾伯伯即刻囑咐阿張去找酒樓的夥記們來「撐場」，還將海報送給他作為紀念品，並請他們吃一餐當作酬謝。當時因為沒預計過需要請酒樓侍應充當歌迷會成員，於是原本的搞手及歌迷會參加者便需要多出一份錢。當時社會環境不算富裕，會員們雖因此多了一筆開銷，但是大家都毫不計較，都因為能成功成立歌迷會而感到很開心。

歌迷們十分尊重鄧麗君，所以鄧姐姐也很愛惜這些歌迷們。當年鄧麗君外出登台，阿張也會跟隨她的腳步。這些年來，阿張與鄧麗君算是合作的好夥伴。阿張最難忘是有一次竟然在鄧姐姐面前唱了一首〈路邊的野花不要採〉。在她唱完之後，鄧姐姐說自己不會在現場再唱同一首歌。〈路邊的野花不要採〉是鄧麗君的名曲之一，她在演繹這首歌時，每每給人一種很可愛的感覺，令人感到很年輕有青春朝氣。阿張說因為自己是個五音不全的人，鄧姐姐怕自己唱同一首歌會令阿張難堪，可見她是多麼懂得體貼人。

談到另外一件難忘的小事，阿張說，當時因為她還未考到車牌，

有時與鄧姐姐外出便由鄧姐開車。有一次她在鄧姐車上吃麵包，一拿出麵包大口便咬。鄧姐頓時看得目瞪口呆。因為鄧姐姐非常斯文，她會先用手撕開麵包，再一小口一小口慢慢吃，因此阿張豪邁的吃相令鄧姐姐感到驚訝。

與鄧麗君之間最難忘的一次互動，是在 1976 年鄧姐姐在利舞台舉辦演唱會，她在台上唱〈我心深處〉時，竟然走下台邊並蹲下身子對著阿張歌唱，當時的一刹那可謂已成永恆。

阿張說，當年的歌迷們都很守規矩，歌迷加入歌迷會後會被派至不同組別，例如攝影組，運輸組等，每位歌迷都有為歌迷會做貢獻的機會。而鄧姐姐對待歌迷們也像待朋友一樣，會花私人時間與他們一同飲茶、看戲，參與歌迷會舉辦的活動，這些細節讓阿張感到很開心，因為自己的偶像沒有讓歌迷們感到大家身份懸殊，而是一視同仁，毫無架子。當然這種關係也是需要大家互相尊重和付出。鄧麗君歌迷會的會員們也都很有禮貌，在活動中或見面會中見到偶像雖然興奮，但大家依然會很有規矩安靜地坐下等鄧姐姐出現，不會前呼後擁互相推撞，更不會大聲呼叫嚇到鄧姐姐。

阿張回憶對鄧姐姐的感受，她說當然是很美好的記憶，經歷這麼多年，她個人對鄧姐姐的感情始終如一。即便鄧姐姐離世很多年了，但全世界歌迷們仍然繼續堅持為她做很多事，為的是紀念這位為人可親又可愛的偶像。就如香港的歌迷會，仍然繼續擁有固定會址，完整保留了她過往的唱片、唱碟甚至她的私人用品等，這是對偶像的尊重及愛護。

作為會長，如何維持與歌迷間的密切聯繫？阿張說，沒有特殊法

則，唯一靠的就是大家各自的堅持。大家從年輕到現在仍然保留著對鄧姐的尊敬，是歌迷主動自發的一種情誼，所以並沒有特殊的途徑去維護歌迷間的關係。最重要是歌迷間大家從不互相計較，最起碼大家都樂於宣告自己是鄧麗君迷，大家都樂於愛戴她，覺得她最好。阿張提到，目前內地有四十多個鄧麗君歌迷會，她們都是為宣揚鄧姐姐的精神及成就而成立。

阿張說，雖然鄧姐姐離開我們很久了，但是在她心中，卻僅僅感覺她去了別處登台罷了，她完全沒有離開過我們。

鄧麗君與張艷玲攝於 1983 年銅鑼灣某酒家

夏妙然與張艷玲攝於《夢縈魂牽鄧麗君展覽會》，
2020 年 11 月 30 日。

2020 年 11 月 30 日香港鄧麗君歌迷會舉辦《夢縈魂牽鄧麗君展覽會》

水銀燈外的鄧麗君

歐麗明 | 貼身助理
2023 年 1 月 11 日

　　印象中，舞台上，眾目睽睽下的鄧麗君，總是予人溫柔大方、說話得體的甜姐兒形象，但水銀燈外的鄧姐姐，真實一面又是怎樣呢？有幸走訪與鄧麗君貼身合作長達五年的明姐，從她口中了解鄧姐姐真實的一面。

　　明姐全名歐麗明，行內人皆知她是歐丁玉胞姐，也是鄧姐姐的貼身助理。鄧姐姐與明姐結下這份緣，正因為明姐視鄧姐姐為自己的偶像，加速兩人建立這份特殊情誼。明姐外形亮麗、健康又神采飛揚，或許因近朱者赤，讓人感覺她的身上帶有鄧姐姐的影子。

　　明姐回憶，過去從報章雜誌上認識到的鄧姐姐，以為鄧姐姐是一位有潔癖的人，所以當鄧姐姐邀請她擔任私人助理時，她曾一度擔心自己應付不來。

　　明姐口中的鄧姐姐，是位表裡一致，無論鏡頭前或鏡頭外都是談吐舉止十分溫柔的女性。她說話時總是很溫柔，彷彿像是在唱歌般，只要有空她就會與人聊天。鄧姐姐遇到不滿時也會清楚表達自己情緒，不會令人猜忌。明姐說了一個小故事：有一回她去市場購物回家，發現有三個陌生人在花園處徘徊，明姐見狀便上前查問三人來意。當時她心想鄧小姐並無告訴他有人來訪，心知不妙，便支吾以對告訴對方這裡沒有鄧小姐，想打發對方三人離開。但鄧姐姐以為是明姐開門讓報館三人進入院中，對明姐產生誤會，一度表明不開心。經過明姐

解釋過後，鄧姐姐知道了來龍去脈，雙方經過此事後，更能夠理解大家待人處事的態度，而明姐也因此更加熟知鄧姐姐的脾性。

鄧姐的口味

談到鄧姐姐對美食有何特殊口味或要求？明姐說：鄧姐姐不吃牛，只愛吃雞，有時候她問鄧姐姐，自己入廚以來經常都是這幾道菜，她會否覺得悶呢？但鄧姐姐是個不挑食的人。明姐經常會買一隻雞回來，雞骨用來煲湯，雞肉則用來炒芽菜或萵筍，基本上是一雞兩味，然後再蒸一條魚，算是簡單菜式。鄧姐姐最愛蒸蘇眉，還有香煎黃腳鱲。除此之外，鄧姐姐還喜歡通菜、芽菜及大豆芽，算是吃得十分清淡，即使是鄧媽媽來港小住期間，她們同樣吃得很清淡。

明姐還憶述，鄧姐姐對自己廚藝總是很包容，從不作任何批評，她說記得有一次，煎了一條紅衫魚給鄧姐姐吃，以為她會喜歡這款廣東人愛吃的魚，豈料很久很久之後，鄧姐姐才說當時見到這款紅衫魚，感覺很「驚」。

眾所周知，歌手為了保護聲帶通常會戒吃辣，但鄧姐姐卻不然；明姐說鄧姐姐在自己的花園裡除了種植辣椒還有香菜、芹菜等植物。明姐說鄧姐姐嗜辣，有時她經過花園見到已經成熟的辣椒，會逕自動手摘下咀嚼，她還喜歡將自家種的辣椒伴以蒜頭、麻油、醬油當佐料，這都是她生前所愛的。

明姐說自己雖然是鄧姐姐身邊親近的人，但基本上外人並不知道她的身份，即便明姐經常都去同一家雞肉檔買新鮮雞，也從不會向對

方透露半句,直到後期鄧姐姐身故後,對方看見報紙的訪問,才知道明姐的身份。

以禮相待 讓人心服口服

鄧姐姐生前有任何口頭禪讓人留下深刻印象呢?明姐說,那倒沒有,鄧姐姐是個有禮貌的人,經常「唔該前、唔該後」,與她相處讓人感到很舒服沒有壓力。

此外,鄧姐姐還是個很會待人處世的人,她喜歡行街逛超市,懂得打理自己的所需,會自行購買一些日用品等,有時她外出後也會自己買一些菜回家交到明姐手中。明姐說鄧姐姐經常去跑馬地街市購物,所以一些檔主也都認識她,她也懂得去魚檔買魚,為自己採購一條蘇眉回來清蒸,特別的是鄧姐姐還會額外多買一條魚回家,供明姐享用,這叫明姐倍覺窩心。

當問到鄧姐姐放假,都會做些什麼打發時間?明姐說她會約一些好友見面,例如林青霞及金燕玲等好姐妹聚會。鄧姐姐在家中添置了一部划艇機,有空就會玩一下。她還喜歡游泳,經常會到附近的聖士提反學校泳池游泳。明姐在鄧姐姐鼓勵下,從一個不懂游泳的人也成為一名泳客。鄧姐姐為了鼓勵明姐甚至為她添置泳衣、泳帽等裝備。鄧姐姐很愛泰國,後期她經常飛往當地,在當地泳池留下不少倩影。

明姐說鄧姐姐沒有特殊的保養或潤膚之道,基本上她得天獨厚,皮膚一直維持白皙細嫩。明姐說,不曾見到鄧姐姐幫襯美容院,即使熬夜,也不會感覺她受影響,相信也與她樂天性格及內斂氣質有關。

談到鄧姐姐在法國生活的那段日子，明姐也陪伴在側。因為她不懂法語，所以多是留在家中為鄧姐姐料理家務及處理膳食，讓鄧姐姐即使生活在法國也能吃到中餐。有時鄧姐姐會請明姐為她炮製炒米粉及蒸魚等菜式，這已經讓她很滿足。

鄧姐姐的法語流利，明姐表示這與她聘請法語老師上門教導有很大關係。鄧姐姐本身也是好學的學生，所以很快就能說得流利了。

回想起鄧姐姐發生意外後，明姐心情如何？明姐表示自己需要花很長時間才能接受這個事實，因為明姐與鄧姐姐形影不離，彼此有許多珍貴的回憶，所以很難接受這個事實。鄧姐姐的離世對明姐情緒造成了一定的打擊。

明姐說，鄧姐姐在生病之初仍有許多事業上的期望和發展藍圖。她計劃在康復後到內地舉辦演唱會，同時還想再去日本發展。可見鄧姐姐對未來有許多計劃。

言談大方 永遠真誠

鄧麗君給大家的印象總是很有禮貌，每次得獎後她總是一貫淡定模樣，笑容可掬地說：我們唱一首歌。永遠給人一種溫柔甜美感，所以在大家心目中，鄧麗君這個名字讓人聯想到真摯及清純。如明姐所說：她與對方談話時永遠會很真誠地看著對方，她與人握手時永遠會微微彎下腰來與對方握手，這是她為人處世的真誠。

她在日本、中國台灣及中國香港三地的影視圈多年來都不曾迷失自我，予人的感覺永遠是初入行的那種謙遜溫柔，讓人覺得她是有家

教的孩子。雖然鄧姐姐離開我們有一段時日了，但每當談到她總會讓人感到鄧麗君的謙卑溫柔及真誠在眼前，不曾離開我們。

　　明姐坦言自己從未想過會與鄧姐姐有如此深厚的交情。明姐憶述當時兒子仍在求學，正值小六升中階段，兒子曾打趣說，明姐應該姓鄧是鄧姐姐家人才對。明姐對待鄧姐姐這份情誼已經超乎賓主關係，回憶起與鄧姐姐一同生活的點滴，充滿了難忘的珍貴回憶。若有機會再次選擇，她樂於繼續同鄧姐姐一起，為她打點生活起居和照顧她的飲食，令鄧姐姐在發展演藝事業上無後顧之憂。

夏妙然與明姐

結語

鄧麗君是我們的光榮　　　　　　　　　　　　　夏妙然

無論身處何地，只要有華人的地方，就能夠聽到鄧麗君的歌聲。回想自己年幼時學說「國語」，就是跟隨鄧姐姐唱歌學回來的。而且她早期唱的一些歌，絕對是經典之作，引人入勝，聽出耳油。鄧麗君實在是我們華人的光榮，亦是我們的奇蹟。在我們的心中知道，儘管鄧麗君離開時給我們帶來突然的傷痛，但她對香港及華語樂壇的貢獻是無人能及的。她已經離開我們二十九年，但我們仍然覺得無論過去多少年，她的歌曲和美好回憶將永遠傳承下去。

這次出版這本關於鄧麗君的書，很幸運能夠發掘更多過去我們不知道的故事，渴望此書能夠帶更多朋友認識鄧麗君和傳承她的美好，亦渴望鄧麗君待人接物的態度能夠成為年輕人學習的榜樣，傳遞更多的正能量。

附錄：參考書目

Chapter I:

中文專書 / 論文

1. 《人民音樂》編輯部：《怎樣鑑別黃色歌曲》。北京：人民音樂出版社，1982。

2. 石計生、黃映翎：〈流行歌社會學：年鑑學派重估與東亞「洄流迴路」論〉，《社會理論學報》第 20 卷第 1 期（2017），頁 1-39。

3. 石計生：《歌流傳社會學：洄流迴路與台灣流行歌》。台北：唐山出版社，2022。

4. 北島、李陀編：《七十年代》。香港：牛津大學出版社，2019。

5. 白睿文（Michael Berry）：《電影的口音：賈樟柯談賈樟柯》。台北：釀出版，2021。

6. 西田裕司（龍翔譯）：《美麗與孤獨：和鄧麗君一起走過的日子》。台北：風雲時代，1997。

7. 向明：《詩人詩世界》。台北：秀威經典，2017。

8. 吳俊雄編：《黃霑書房：流行音樂物語》。香港：三聯書店，2021。

9. 杜惠東：《繁星閃閃》。香港：萬里機構出版有限公司，2010。

10. 宋楚瑜口述歷史、方鵬程採訪整理：《從威權邁向開放民主：台灣民主化關鍵歷程（1988-1993）》。台北：商周出版，2019。

11. 李照興：《香港後摩登：後現代時期的城市筆記》。香港：指南針集團，2002。

12. 阿城：《阿城精選集》。北京：燕山出版社，2020。

13. 鄧麗君文教基金會策劃、姜捷著：《絕響：永遠的鄧麗君》。台北：時報出版，2013。

14. 洛楓：《盛世邊緣：香港電影的性別、特技與九七政治》。香港：牛津大學出版社，2002。

15. 師永剛、樓河：《鄧麗君私家相冊》。台北：作者出版社，2005。

16. 陶東風：《文化研究年度報告（2015）》。北京：社會科學文獻出版社，2017。

17. 區瑞強：《我們都是這樣唱大的》。香港：知出版，2016。

18. 郭靜寧、沈碧日合編：《香港影片大全第七卷（1970-1974）》。香港：香港電影資料館，2010。

19. 馮珍今：《字旅相逢：香港文化人訪談錄》。香港：匯智出版社，2019。

20. 黃夏柏：《漫遊八十年代：聽廣東歌的好日子》。香港：非凡出版社，2020增訂版。

21. 黃湛森（黃霑）：《粵語流行曲的發展與興衰：香港流行音樂研究（1949－1997）》。香港：香港大學博士論文，2003。

22. 鄭國江：《詞畫人生》。香港：三聯書店，2014。

23. 管偉華：《追憶你是我一生的情愫：我眼中的鄧麗君》。武漢：華中科技大學出版社，2019。

英文專書 / 論文

1. Bourdaghs, Michael K., Paola Iovene, Kaley Mason (eds.). *Sound Alignments: Popular Music in Asia's Cold Wars*. Durham and London: Duke University Press, 2021.

2. Chai, Eva. "Caught in the Terrains: An Inter-referential Inquiry of Transborder Stardom and Fandom," in *The Inter-Asia Cultural Studies Reader*, eds. Kuan-Hsing Chen and Chua Beng Huat (London and New York: Routledge, 2007), pp.323-344.

3. Cheng, Chen-ching. "'The Eternal Sweetheart for the Nation': A Political Epitaph for Teresa Teng's Music Journey in Taiwan," in *Made in Taiwan: Studies in Popular Music*, eds. Eva Tsai, Tung-Hung Ho and Miaoju Jian (New York: Routledge, 2019), pp. 201-210.

4. Cheng, Chen-Ching. "Love Songs from an Island with Blurred Boundaries:

Teresa Teng's Anchoring and Wandering in Hong Kong," in *Made in Hong Kong: Studies in Popular Music*, eds. Anthony Fung and Alice Chik (New York: Routledge, 2020), pp.107-114.

5. Cheung, Esther M. K. "In Love with Music: Memory, Identity and Music in Hong Kong's Diasporic Films," in *At Home in the Chinese Diaspora: Memories, Identities and Belonging*, ed. Kuah-Pearce Khun Eng and Andrew P. Davidson (New York: Palgrave, 2008), pp.224-243.

6. Chow, Rey. *Sentimental Fabulations, Contemporary Chinese Films*. New York: Columbia University Press, 2007.

7. Gibbs, Levi S (ed.). *Social Voices: The Cultural Politics of Singers around the Globe*. Urbana, Chicago and Springfield: University of Illinois Press, 2023.

8. Gladwell, Malcolm. *Outliers: The Story of Success*. London: Penguin, 2008.

9. Hillman, Roger. *Unsettling Scores: German Film, Music, and Ideology*. Indianapolis and Bloomington: Indiana University Press, 2005.

10. Jones, Andrew F. *Circuit Listening: Chinese Popular Music in the Global 1960s*. Minneapolis: University of Minnesota Press, 2022.

11. Kloet, Jeroen de. "Circuit Listening: Chinese Popular Music in the Global 1960s By Andrew F. Jones," MCLC Resource Center Publication, (December 2021): https://u.osu.edu/mclc/2021/12/28/circuit-listening-review/.

12. Koizumi, Kyoko. "Popular Music Listening as 'Non-resistance': The Cultural Reproduction of Musical Identity in Japanese Families," in *Learning, Teaching, and Musical Identity: Voices Across Cultures*, ed. Lucy Green (Indianapolis and Bloomington: Indiana University Press, 2011), pp.33-46.

13. Liew, Kai Khiun. *Transnational Memory and Popular Culture in East and Southeast Asia*. London and Lanham: Roman and Littlefield, 2016.

14. Lo, Kwai-cheung. *Chinese Face/Off: The Transnational Popular Culture of Hong Kong*. Urbana and Champagne: University of Illinois Press, 2005.

15. Lu, Sheldon. "Transnational Chinese Masculinity in Film Representation," in *The Cosmopolitan Dream: Transnational Chinese Masculinities in a Global Age*, eds. Derek Hird and Geng Song. Hong Kong: Hong Kong University Press,

2018), pp.59-72.

16. Meizel, Katherine. *Multivocality: Singing on the Borders of Identity*. New York: Oxford University Press, 2020.

17. Moskowitz, Marc L. *Cries of Joy, Songs of Sorrow: Chinese Pop Music and its Cultural Connotations*. Honolulu: University of Hawaii Press, 2010.

18. Rice, Timothy. "Time, Place, and Metaphor in Musical Experience and Ethnography," Ethnomusicology 47:2 (2003), pp. 151-179.

19. Schweig, Meredith. "Legacy, Agency, and the Voice(s) of Teresa Teng," in *Resounding Taiwan Musical Reverberations Across a Vibrant Island*, ed. Nancy Guy (Abingdon and New York: Routledge, 2021), pp. 213-228.

20. Weintraub, Andrew N. and Bart Barendregt. "Re-Vamping Asia: Women, Music, and Modernity in Comparative Perspective," in *Vamping the Stage: Female Voices of Asian Modernities*, eds. Andrew N. Weintraub and Bart Barendregt (Honolulu: University of Hawaii Press, 2017), pp.1-40.

21. Wu, Hang. "Broadcasting Infrastructures and Electromagnetic Fatality: Listening to Enemy Radio in Socialist China," in *Sound Communities in the Asia Pacific Music, Media, and Technology*, eds. Lonán Ó Briain and Min Yen Ong (New York: Bloomsbury Academic, 2021), pp. 171-190.

報章 / 雜誌 / 網絡

1. 〈冷戰時期 鄧麗君歌聲背後的兩岸互動〉,《巴士的報》,2017 年 6 月 2 日: https://www.bastillepost.com/hongkong/article/2090580- 冷戰時期 - 鄧麗君歌聲背後的兩岸互動;最後瀏覽日期:2023 年 9 月 15 日。

2. 〈日本唱片公司老闆初聽鄧麗君唱歌以為喝多了酒〉,https://ppfocus.com/0/fo625ccd1.html;最後瀏覽日期:2023 年 9 月 15 日。

3. 司馬桑敦:〈鄧麗君在日獲「新人賞」,「空港」唱片銷數直線上升〉,《聯合報》,1974 年 12 月 6 日,第 09 版。

4. 〈Teresa Teng 華人的共同回憶:永恆的鄧麗君〉,加拿大中文電台,2022 年 5 月 12 日:https://www.am1430.com/hot_topics_detail.

php?i=3281&year=2022&month=5；最後瀏覽日期：2023 年 9 月 15 日。

5. 平野久美子：〈鄧麗君逝世 20 週年紀念：「亞洲歌后」，魅力猶在〉，《走進日本》，2015 年 6 月 15 日：http://www.nippon.com/hk/column/g00285/?pnum=1；最後瀏覽日期：2023 年 9 月 15 日。

6. 〈任時光匆匆流去，我只在乎鄧麗君〉，BBC News 中文，2010 年 4 月 29 日：https://www.bbc.com/zhongwen/simp/china/2010/05/100429_teresateng_15_anniversary；最後瀏覽日期：2023 年 9 月 15 日。

7. 〈各說各話：我「復活」了〉，《聯合報》，1972 年 8 月 20 日，第 09 版。

8. 谷璨秀：〈永遠的鄧麗君〉，《光華雜誌》，1995 年 6 月，https://www.taiwan-panorama.com.tw/Articles/Details?Guid=c70f4797-bdb2-4e8c-bba8-9666d076d20d；最後瀏覽日期：2023 年 9 月 15 日。

9. 〈李麗珍的表演，鄧麗君的主題曲，這顆港片的遺珠，拿下 5 項大獎〉，《壹讀》，2020 年 11 月 10 日：https://read01.com/Gm2jEQG.html；最後瀏覽日期：2023 年 9 月 15 日。

10. 李巖：〈鄧麗君在大陸是怎樣解禁的？〉，騰訊文化「禁區年譜」，2015 年 8 月 23 日：http://www.rocidea.com/one?id=24660；最後瀏覽日期：2023 年 9 月 15 日。

11. 放言編輯部：〈華語經典專輯回顧：鄧麗君《淡淡幽情》再創古詩詞新生命，本身亦成永流傳的經典〉，《放言》，2020 年 7 月 17 日：https://www.fountmedia.io/article/65125；最後瀏覽日期：2023 年 9 月 15 日。

12. 馬戎戎：〈《甜蜜蜜》背後的鄧麗君〉，《三聯生活週刊》，2005 年第 17 期：https://www.lifeweek.com.cn/article/52564；最後瀏覽日期：2023 年 9 月 15 日。

13. 高愛倫：〈美國巡迴採訪之八〉，《民生報》，1980 年 7 月 10 日，第 10 版。

14. 梁茂春：〈「甜蜜」春風掀起音樂改革大潮〉，《音樂周報》，2018 年 11 月 21 日，B2 版。

15. 〈陰陽相隔的音樂合作：鄧麗君最後的一張唱片〉，《新浪娛樂》，2005 年 5 月 9 日：http://ent.sina.com.cn/y/o/2005-05-09/1323718631.html；最後瀏覽日期：2023 年 9 月 15 日。

16. 〈《甜蜜蜜》修復版樂聲太大？ 陳可辛決定維持原貌〉，《文匯報》，2013 年

11 月 23 日，A27 版。

17. 黃志華：〈香港歌團事（1970-71）〉，2012 年 11 月 14 日：http://blog. chinaunix.net/uid-20375883-id-3407667.html；最後瀏覽日期：2023 年 9 月 15 日。

18. 彭漣漪：〈何日君再來：鄧麗君〉，《天下雜誌》第 200 期，1998 年 1 月 1 日：https://www.cw.com.tw/article/5035595；最後瀏覽日期：2023 年 9 月 15 日。

19. 趙次淵及雅思：〈超級歌星鄧麗君在美國演唱，風靡紐約、三藩市、洛杉磯〉，《銀色世界》第 129 期，1980 年 9 月。

20. 〈鄧麗君：銀河夢圓〉，《聯合報》，1967 年 3 月 4 日，第 14 版。

21. 「看我聽我鄧麗君」：http://teresa-teng.weebly.com/cm-37b.html；最後瀏覽日期：2023 年 9 月 15 日。

22. 戴獨行：〈歌星鄧麗君將赴星演唱，從影首部片已拍竣〉，《聯合報》，1969 年 11 月 30 日，第 03 版。

23. 薇薇恩·周：〈鄧麗君和心戰牆：金門島上詭異的聲音武器〉，BBC News 中文，2019 年 3 月 9 日：https://www.bbc.com/ukchina/trad/vert-cul-47506739；最後瀏覽日期：2023 年 9 月 15 日。

24. 謝鍾翔：〈娃娃歌星鄧麗君 昨日返台〉，《聯合報》，1970 年 11 月 18 日，第 05 版。

25. 〈螢幕前後：鄧麗君做學生〉，《聯合報》，1972 年 11 月 14 日，第 08 版。

26. 鐸音：〈歌聲舞影：鄧麗君得意香江，寶寶重回歌壇〉，《聯合報》，1973 年 2 月 27 日，第 08 版。

27. Levan, Mike. "Death of Teresa Teng Saddens All of Asia," *Billboard*, 20 May 1995, 3.

Chapter II:

中文專書 / 論文

1. 鄧麗君文教基金會策劃、姜捷著：《絕響：永遠的鄧麗君》。台北：時報出版，2013。

2. 莊淑蘭：〈從「女性意識」到「婦女運動」——分析慈林資料庫中台灣婦女議題之論述〉，台灣師範大學台灣語文學系，2014 年 2 月。

英文專書 / 論文

1. Barnard, Malcolm. *Fashion as Communication*. London: Routledge, 2013.

2. Barthes, Roland. *The Fashion System*. Oakland, CA: University of California Press, 1990.

3. Bekhrad, Joobin. (2020, April 21). "The Floral Fabric that was Banned." *BBC News*, 21 April 2020. https://www.bbc.com/culture/article/20200420-the-cutesy-fabric-that-was-banned. Accessed 6 June 2024.

4. Bourdieu, Pierre. *Sociology in Question*. London: Sage Publications, 1995.

5. Bucci, Jessica. "Fashion Archives: A Look at the History of the Slip Dress in Fashion." *Startup Fashion*, 25 February 2019. https://startupfashion.com/fashion-archives-a-look-at-the-history-of-the-slip-dress-in-fashion/. Accessed 6 June 2024.

6. Cartwright, Mark. "The Textile Industry in the British Industrial Revolution." *World History Encyclopedia*, 17 March 2023. https://www.worldhistory.org/article/2183/the-textile-industry-in-the-british-industrial-rev/. Accessed 6 June 2024.

7. Davis, Fred and Laura Munoz. "Heads and Freaks: Patterns and Meanings of Drug Use among Hippies," *Journal of Health and Social Behavior* 9(2) (1968), pp. 156-164.

8. DeFino, Jessica. (2022, September 8). "A Brief History of Tanning." https://jessicadefino.substack.com/p/history-of-tanning. Accessed 4 June 2024.

9. Ewing, Elizabeth and Alice Mackrell. *History of Twentieth Century Fashion*. London: Batsford, 1992.

10. Ferrer, Sean Hepburn. *Audrey Hepburn: An Elegant Spirit*. London: Sidgwick & Jackson, 2003.

11. Franceschini, Marta. "What is Chintz?" *Europeana*, 22 May 2023. https://www.*europeana*.eu/en/blog/what-is-chintz. Accessed 6 June 2024.

12. Hirsch, Eric Donald, Joseph Kett and James Trefil. *The Dictionary of Cultural Literacy*. Boston, MA: Houghton Mifflin, 1993.

13. "History at Home: Laurel Wreath Activity. History Museum of Mobile." (n.d.). https://www.historymuseumofmobile.com/uploads/LaurelWreathActivity.pdf. Accessed 6 June 2024.

14. Ibbetson, Fiona. "A History of Women' s Swimwear." *Fashion History Timeline*, 24 September 2020. https://fashionhistory.fitnyc.edu/a-history-of-womens-swimwear/. Accessed 6 June 2024

15. Kennedy, Sarah. *Vintage Swimwear*. London: Carlton Publishing, 2010.

16. Kidwell, Claudia Brush. "*Women' s Bathing and Swimming Costume in the United States*. Washington DC: Smithsonian Institution Press, 1968.

17. Ling, Wessie. "Chinese Modernity, Identity and Nationalism: The Qipao in Republican China," in *Fashions: Exploring Fashion through Cultures*, ed. Jacques Lynn Floltyn (Oxon, UK: Inter-Disciplinary Press, 2012), pp. 83 – 94.

18. McCormick, Penny. "Why it' s Time to Rethink Liberty Prints." *The Gloss Magazine*, 13 June 2020. https://thegloss.ie/why-its-time-to-rethink-liberty-prints/. Accessed 6 June 2024.

19. McIntosh, Steven. "Dame Mary Quant: Fashion Designer Dies Aged 93." *BBC News*, 13 April 2023. https://www.bbc.co.uk/news/entertainment-arts-65265531. Accessed 5 June 2024.

20. Molony, Julia. "Style icon Audrey Hepburn' s Legacy of Love and loss."

BelfastTelegraph, 4 May 2019. https://www.*belfasttelegraph*.co.uk/entertainment/news/style-icon-audrey-hepburns-legacy-of-love-and-loss/38065552.html. Accessed 5 June 2024.

21. My Jewelry Repair. "Ancient Native American Jewelry: History of Jewelry around the World," 1 October 2022. https://myjewelryrepair.com/2021/12/native-american-jewelry-history/. Accessed 6 April 2024.

22. Rubinstein, Ruth. *Dress Codes: Meanings and Messages in American Culture*, 2nd ed. New York, NY: Routledge, 2019.

23. Simon-Hartman, Melissa. "The History of the Cowrie Shell in Africa – and its Cultural Significance." *Simon-Hartmon London*, 21 August 2021. https://www.simon-hartman.com/post/the-history-of-the-cowrie-shell-in-africa. Accessed 6 June 2024.

24. Smith, Harrison. "Mary Quant, British Designer who Dressed the Swinging '60s, Dies at 93." *The Washington Post*, 13 April 2023. https://www.washingtonpost.com/obituaries/2023/04/13/mary-quant-miniskirt-designer-dead/. Accessed 6 June 2024.

25. Tortora, Phyllis G. and Sara B. Marcketti. *Survey of Historic Costume: A history of Western Dress*. New York, NY: Fairchild Books, 2021.

26. Truman, Emily. "Rethinking the Cultural Icon: Its Use and Function in Popular Culture," *Canadian Journal of Communication* 42(5) (2017), pp 829 – 849.

報章 / 雜誌 / 網絡

1. 平等機會委員會：〈香港的性別平等概況〉，2022 年 9 月：https://www.eoc.org.hk/Upload/files/Gender%20Equality-Chi%20(Sep%202022)-1.pdf；最後瀏覽日期：2024 年 6 月 6 日。

2. 馬修·威爾遜（WilsonMatthew）:〈蝴蝶：朝生夕死的至美象徵〉，*BBC News* 中文，2021 年 11 月 7 日：https://www.bbc.com/zhongwen/trad/world-58844463；最後瀏覽日期：2024 年 6 月 6 日。

3. Voicer：〈時尚研究所 | SLIP DRESS 吊帶裙：從閨房到街頭〉，*Thepolysh*，

2016 年 7 月 30 日：https://*thepolysh*.com/blog/2016/07/30/slip-dress-history/；最後瀏覽日期：2024 年 6 月 6 日。

4. 中華人民共和國香港特別行政區政府政制及內地事務局：〈中華人民共和國政府和大不列顛及北愛爾蘭聯合王國政府關於香港問題的聯合聲明〉（1984 年 12 月 19 日），修訂日期：2019 年 7 月 29 日：https://www.cmab.gov.hk/tc/issues/jd2.htm；最後瀏覽日期：2024 年 6 月 6 日。

5. 立法會：〈立法會政制事務委員會香港特別行政區根據《消除對婦女一切形式歧視公約》提交的第四次報告〉，2023 年 4 月 25 日：https://www.legco.gov.hk/yr2023/chinese/panels/ca/papers/ca20230425cb2-325-4-c.pdf；最後瀏覽日期：2024 年 6 月 6 日。

6. 〈中國官選國花 百姓看好牡丹〉，《法國國際廣播電台》，2019 年 7 月 23 日：https://www.rfi.fr/tw/ 中國 /20190723- 中國官方選國花 - 百姓看好牡丹；最後瀏覽日期：2024 年 6 月 6 日。

7. 〈中式新娘：自己頭飾自己做〉，《東方日報》，2016 年 8 月 17 日：https://hk.on.cc/hk/bkn/cnt/lifestyle/20160817/bkn-20160817113437914-0817_00982_001.html；最後瀏覽日期：2024 年 6 月 6 日。

8. 柯基生：〈千載金蓮風華〉，《三寸金蓮》，2013 年：https://web.archive.org/web/20170509005558/http://www.footbinding.com.tw/site2/0400/0402.html；最後瀏覽日期：2024 年 6 月 6 日。

9. 〈你知道傳統旗袍和改良旗袍的區別嗎？都有哪些設計圖案和元素〉，《風尚中國》，2021 年 2 月 1 日：http://m.fengsung.com/n-210201213350627.html；最後瀏覽日期：2024 年 6 月 6 日。

10. 香港高等教育科技學院：〈長衫資料中心——歷史背景〉：https://www.thei.edu.hk/tc/departments/department-of-design-and-architecture/facilities/cheongsam-database/historical-background；最後瀏覽日期：2024 年 6 月 6 日。

11. 國史館台灣文獻館：〈衣衣不捨—旗袍〉：https://www.th.gov.tw/epaper/site/page/4/117；最後瀏覽日期：2024 年 6 月 6 日。

12. 台灣傳統藝術中心：〈京劇服裝〉：https://www.ncfta.gov.tw/content_173.html；最後瀏覽日期：2024 年 6 月 6 日。

13. 香港中文大學：https://www.cuhk.edu.hk/chinese/aboutus/mission.html；最後瀏覽日期：2024 年 6 月 6 日。

14. 〈關於漢服頭飾，你都知道哪些？〉，《蝸談漢服》搜狐，2020 年 11 月 15 日：https://www.sohu.com/a/432027863_120866359；最後瀏覽日期：2024 年 6 月 6 日。

15. 搜狐媒體平台：〈鄧麗君穿迷你裙被批「短的過分」她這樣回答〉，搜狐，2017 年 4 月 20 日：https://m.sohu.com/n/489723303/；最後瀏覽日期：2024 年 6 月 6 日。

16. 〈探索最性感裙子——看看吊帶裙的前世今生！〉，搜狐，2018 年 8 月 9 日：https://www.sohu.com/a/246069279_115393；最後瀏覽日期：2024 年 6 月 6 日。

17. 鄭天儀：〈歷久裳新長衫傾城〉，《專題籽》，2016 年 8 月 7 日：https://web.archive.org/web/20170824053557/http://hk.apple.nextmedia.com/supplement/special/art/20160807/19724441；最後瀏覽日期：2024 年 6 月 6 日。

Chapter III:

中文專書 / 論文

1. 周樹華、葉銀嬌、徐潔：〈娛樂的社會和心理功能：中西方研究的現狀與前瞻〉《傳播與社會學刊》（總）第 10 期（2009）：157-178。

英文專書 / 論文

1. Alderman, Lesley. "Are your Escapist Habits Wrecking your Life?" *Medium*, 11 October 2019. https://forge.*medium*.com/are-your-escapist-habits-wrecking-your-life-9d79a33e7eb3. Accessed 6 June 2024.

2. Chadborn, Daniel, Patricks Edwards and Stephen Reysen. "Displaying Fan Identity to Make Friends," *Intensities: The Journal of Cult Media* 9 (2017), pp. 87 – 97.

3. Collisson, Brian, Blaine L. Browne, Lynn E. McCutcheon, Rebecca Britt and Amy M. Browne. "The Interpersonal Beginnings of Fandom: The Relation between Attachment Style, Trust, and the Admiration of Celebrities." *Interpersona: An International Journal on Personal Relationships* 12(1) (2018), pp. 23 – 33.

4. GCFGlobal Learning. (n.d.). Digital Media Literacy: What is an Echo Chamber?. *GCFGlobal.org*. https://edu.*gcfglobal.org*/en/digital-media-literacy/what-is-an-echo-chamber/1/. Accessed 6 June 2024.

5. Jenol, Mohd Nur Ayuni and Nur Hafeeza Ahmad Pazil. "Escapism and Motivation: Understanding K-pop Fans Well-Being and Identity." *Malaysian Journal of Society and Space* 16(4) (2020), pp. 336-347.

6. McCutcheon, Lynn E., Rense Lange and James Houran. "Conceptualization and Measurement of Celebrity Worship." *British Journal of Psychology* 93(1) (2002), pp. 67 – 87.

7. Murphy, Eryn. (2020, February 1). How BTS Fans Utilized Social Media to Help Others. *Showbiz Cheat Sheet*, 1 February 2020. https://www.cheatsheet.com/entertainment/bts-army-social-media-records-mark-millar-australian-wildfires-james-corden-ashton-kutcher.html/. Accessed 6 June 2024.

8. Nguyen, C. Thi. "Echo Chambers and Epistemic Bubbles." *Episteme* 17(2) (2018), pp. 141－161.

9. Reysen, Stephen, Courtney Plante and Daniel Chadborn. "Better Together: Social Connections Mediate the Relationship Between Fandom and Well-Being." *AASCIT Journal of Health* 4(6) (2017), pp. 68－87.

報章／雜誌／網絡

1. Chan, H. :〈 Imperial Mae ping hotel 皇家美萍酒店 โรงแรมอิมพีเรียลแม่ปิง 〉，《慢遊泰國》，2020 年 5 月 3 日：https://chanho85.blogspot.com/2020/05/imperial-mae-ping-hotel.html；最後瀏覽日期：2024 年 6 月 6 日。

2. 〈鄧麗君轉世？16 歲泰妹朗嘎拉姆 7 歲就能唱 20 首她的歌〉，Ettoday 星光雲，ETtoday 新聞雲，2015 年 7 月 29 日：https://star.ettoday.net/news/542332；最後瀏覽日期：2024 年 6 月 6 日。

3. Ha, M. Y. :〈 常 在 我 心 間 Always on my Mind 〉，夏 妙 然 Ha Miu Yin Serina Facebook 專頁，2020 年 12 月 4 日：https://www.facebook.com/100063661722424/posts/3529513330463653/；最後瀏覽日期：2024 年 6 月 6 日。

4. 〈韓媒批「私生飯」是娛樂圈最大痛楚！私生飯始於「這個」偶像團體，公司竟曾是幫兇？〉，BEAUTY 美人圈，2023 年 2 月 24 日：https://www.beauty321.com/post/53712#p2；最後瀏覽日期：2024 年 6 月 6 日。

5. Stephanie :〈 周柏豪經歷多次被結婚 /mirror 成員垃圾袋被翻查 盤點 8 個瘋狂粉絲行為！〉，《 HolidaySmart 假期日常》，2021 年 6 月 18 日：https://holiday.presslogic.com/article/253684/mirror- 周柏豪 - 官恩娜 - 謝霆鋒 - 黎明 - 劉德華 - 周杰倫 - 孫燕姿 - 瘋狂粉絲；最後瀏覽日期：2024 年 6 月 6 日。

6. 赫海威 :〈 難忘「靡靡之音」，他們在這裡重溫鄧麗君〉，紐約時報中文網，2019 年 1 月 24 日：https://cn.nytimes.com/china/20190124/teresa-teng-china-beijing-taiwan/zh-hant/；最後瀏覽日期：2024 年 6 月 6 日。

7. 〈EXO 世勳直播遭私生飯騷擾：每天接 100 通私生電話，換號碼也沒用〉，Today Line，2021 年 5 月 12 日：https://today.line.me/tw/v2/article/9K1QVe；最後瀏覽日期：2024 年 6 月 6 日。

8. Yang, N.C.：【人物】〈 冷戰時代最甜美的「面子」：鄧麗君經典化之路 〉，*Medium*，2020 年 4 月 26 日：https://medium.com/naichen-yang/ 冷戰時代最甜美的 - 面子 - 鄧麗君經典化之路 -34998ab56980；最後瀏覽日期：2024 年 6 月 6 日。

9. 〈鄧麗君音樂主題餐廳〉，城市惠生活服務排行榜： https://www.cityhui.com/shop/17200.html；最後瀏覽日期：2024 年 6 月 6 日。

10. 〈紐時：鄧麗君魅力深入人心 中國歌迷難忘懷〉，中央通訊社，2019 年 1 月 22 日：https://www.cna.com.tw/news/firstnews/201901220059.aspx；最後瀏覽日期：2024 年 6 月 6 日。

11. 〈遭私闖房間偷拍睡衣！10 個韓國「超傻眼私生事件」，BTS、NCT 都受害！〉，PopDaily，2023 年 6 月 24 日： https://www.popdaily.com.tw/korea/459878；最後瀏覽日期：2024 年 6 月 6 日。

12. 〈傳奇歌星鄧麗君珍貴展品於港鐵中環站展出〉，MTR 新聞稿，2020 年 12 月 1 日：https://www.mtr.com.hk/archive/corporate/en/press_release/PR-20-077-C.pdf；最後瀏覽日期：2024 年 6 月 6 日。

13. 〈 北 京 台 灣 風 情 街 〉，北 京 旅 游 網 資 源 庫， https://s.visitbeijing.com.cn/attraction/118311；最後瀏覽日期：2024 年 6 月 6 日。

14. 〈大陸歌迷在北京紀念鄧麗君誕辰 70 週年〉，中國新聞網，2023 年 4 月 22 日：https://www.chinanews.com.cn/gn/2023/04-22/9994973.shtml；最後瀏覽日期：2024 年 6 月 6 日。

15. 彭漣漪：〈何日君再來——鄧麗君〉，《天下雜誌》，2023 年 2 月 14 日：https://www.cw.com.tw/article/5035595；最後瀏覽日期：2024 年 6 月 6 日。

16. 〈歡迎鄧麗君再來：鄧麗君赤柱故居延長開放三個月〉，《大紀元》，2016 年 3 月 7 日：https://www.epochtimes.com/gb/1/5/5/n85002.htm；最後瀏覽日期：2024 年 6 月 6 日。

17. 〈鄧麗君歌迷會結緣 40 載（上）〉，「Blog City：商識滿天下」，《頭條網》，「Blog City：商識滿天下」2016 年 5 月 6 日：https://blog.stheadline.com/article/detail/815170/ 鄧麗君歌迷會結緣 40 載 - 上；最後瀏覽日期：2024 年 6 月 6 日。

Chapter IV:

中文專書 / 論文

1. 李令儀：〈文化中介者的中介與介入：出版產業創意生產的內在矛盾〉，《台灣社會學》2014 年，28 期，97-147.

2. 岸芷汀蘭：《恰似你的溫柔：永遠的鄧麗君》，萬卷出版公司，2016 年。

3. 翁立美：《文化中介的美麗與哀愁：愛丁堡藝穗節六部曲》，五南圖書出版股份有限公司，2022 年。

4. 尤靜波：《中國流行音樂簡史》，上海：上海音樂出版社，2015 年。

5. 林煌坤：《總要說再見：鄧麗君甜蜜蜜》，台灣：宵文創，2012 年。

英文專書 / 論文

1. Ogawa, M. (2001). 'Japanese popular music in Hong Kong', in H. Befu & S. Guichard-Anguis (Eds.), *Globalizing Japan* (p.121-30). London: Routledge. (2004). 'Japanese popular music in Hong Kong: TK present?', in A. Chun, N. Rossiter, & B.Shoesmith (Eds.), *Refashioning Pop Music in Asia: Cosmopolitan Flows, Political Tempos, and Aesthetic Industries* (p.144-156). London: Routledge.

特別鳴謝

財團法人鄧麗君文教基金會

香港鄧麗君歌迷會

鄧長富、鄭國江、關維麟、鄧錫泉、謝宏中、歐丁玉、倫永亮、又一山人、左永然、車淑梅、張文新、倪秉郎、張艷玲、歐麗明。

責任編輯　　莊櫻妮
書籍設計　　Kaceyellow

封面題字　　鄭國江
資料統籌　　夏妙然
資料搜集　　李世珍、蕭艷萍
攝影執行統籌　吳祉林

出　　版
三聯書店（香港）有限公司
香港北角英皇道四九九號北角工業大廈二十樓
Joint Publishing (H.K.) Co., Ltd.
20/F., North Point Industrial Building,
499 King's Road, North Point, Hong Kong
香港發行
香港聯合書刊物流有限公司
香港新界荃灣德士古道二二〇至二四八號十六樓
印　　刷
美雅印刷製本有限公司
香港九龍觀塘榮業街六號四樓 A 室
版　　次
二〇二四年七月香港第一版第一次印刷
規　　格
三十二開（140mm × 210mm）二〇八面

國際書號
ISBN 978-962-04-5481-3

鄧麗君

漫步人生路

朱耀偉　馮應謙　夏妙然　合著

Teresa Teng - Legacy of a Musical Life

三聯書店
http://jointpublishing.com

JPBooks.Plus
http://jpbooks.plus